西夫雷特兄弟
雕塑作品集

CLAY SCULPTING WITH THE SHIFLETT BROTHERS

楓書坊

西夫雷特兄弟
雕塑作品集

CLAY SCULPTING WITH THE SHIFLETT BROTHERS

楓書坊

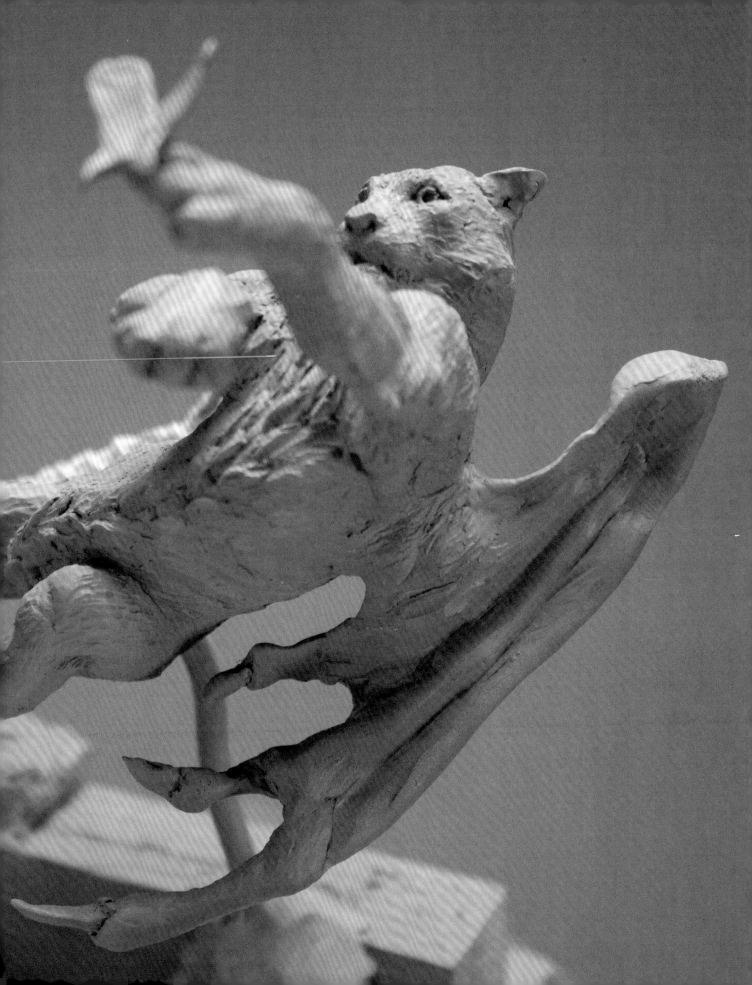

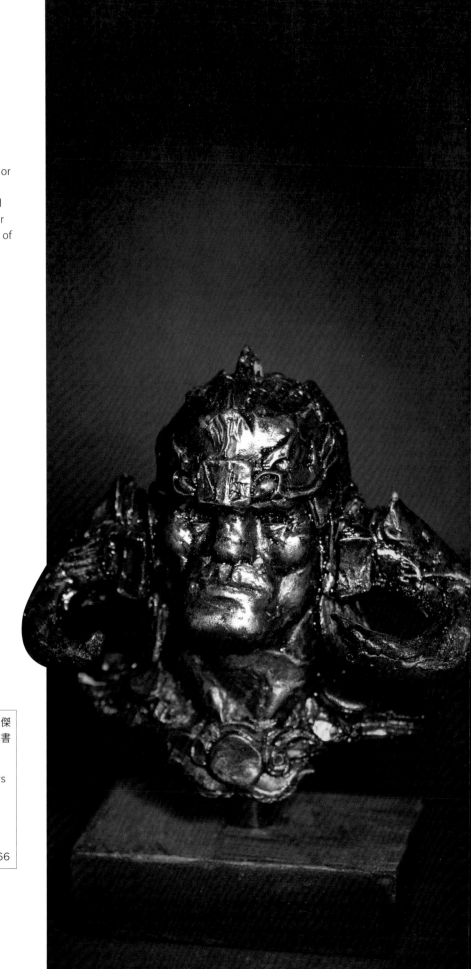

西夫雷特兄弟雕塑作品集

出　　　版／楓書坊文化出版社
地　　　址／新北市板橋區信義路163巷3號10樓
郵 政 劃 撥／19907596 楓書坊文化出版社
網　　　址／www.maplebook.com.tw
電　　　話／02-2957-6096
傳　　　真／02-2957-6435
作　　　者／布蘭登・西夫雷特
　　　　　　傑洛・西夫雷特
譯　　　者／杜蘊慧
責 任 編 輯／江婉瑄
內 文 排 版／謝政龍
港 澳 經 銷／泛華發行代理有限公司
定　　　價／650元
初 版 日 期／2023年4月

國家圖書館出版品預行編目資料

西夫雷特兄弟雕塑作品集 ／ 布蘭登・西夫雷特、傑
洛・西夫雷特作；杜蘊慧譯. -- 初版. -- 新北市：楓書
坊文化出版社, 2023.04　面；公分

譯自：Clay sculpting with the Shiflett brothers

ISBN 978-986-377-841-7（平裝）

1. 雕塑

932　　　　　　　　　　　　112001866

目　錄

關於
西夫雷特兄弟

西夫雷特兄弟住在美國德州的達拉斯市。多年來，二人在泥塑領域居於領先群雄的地位。創意領域的電玩設計公司、特效工作室、美術部門裡都看得到他們的奇幻角色雕塑；電影導演彼得·傑克森和羅伯特·羅德里格茲、維塔工作室創始人李察·泰勒爵士的私人收藏中也不乏他們的作品。

西夫雷特兄弟的原創設計可見於全世界的書籍及雜誌刊物，包括《光譜獎：當代奇幻藝術最佳作品集》（*Spectrum: The Best in Contemporary Fantastic Art*）。兄弟倆人囊括許多獎項，並獲得全世界最負盛名的藝術家和工作室多方讚譽。西夫雷特兄弟亦曾擔任第18屆光譜獎的評審，並獲頒第21屆立體作品組的光譜獎。

他們在加州好萊塢日晷工作室（隸屬洛杉磯視覺特效學院）中主持漫畫雕塑大師課程，分享豐富的專業知識，並與日晷工作室合作創作DVD雕塑課程《亞苟斯之龍》（*The Dragon of Argos*）。他們還為《想像特效》（*ImagineFX*）、《重金屬》（*Heavy Metal*）、《頂尖人形雕塑家》（*Amazing Figure Modeler*）等雜誌撰寫內容豐富的示範教學文章。在作育英才方面，西夫雷特兄弟主持的「西夫雷特兄弟雕塑論壇」（Shiflett Brothers Sculpting Forum）擁有4萬多位會員，論壇內容包括雕塑競賽、專業建議，以及業界超級明星的即時創作轉播。布蘭登和傑洛的創作有漫威超級英雄代表人物，也有西夫雷特兄弟原創系列的概念角色，他們對創作事業的熱愛始終不減，志在透過雕塑弘揚科幻、奇幻和漫畫之妙。

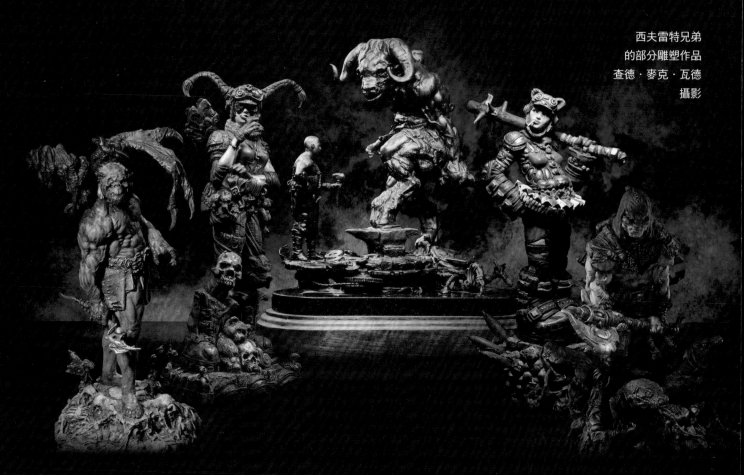

西夫雷特兄弟
的部分雕塑作品
查德·麥克·瓦德
攝影

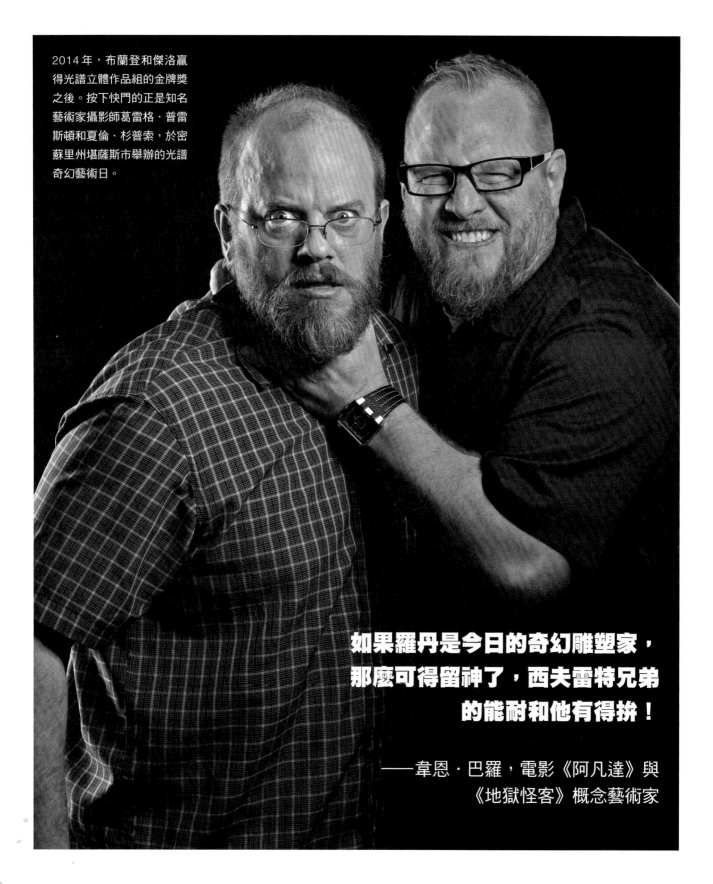

2014 年，布蘭登和傑洛贏得光譜立體作品組的金牌獎之後。按下快門的正是知名藝術家攝影師葛雷格‧普雷斯頓和夏倫‧杉普索，於密蘇里州堪薩斯市舉辦的光譜奇幻藝術日。

如果羅丹是今日的奇幻雕塑家，
那麼可得留神了，西夫雷特兄弟
的能耐和他有得拚！

——韋恩‧巴羅，電影《阿凡達》與
《地獄怪客》概念藝術家

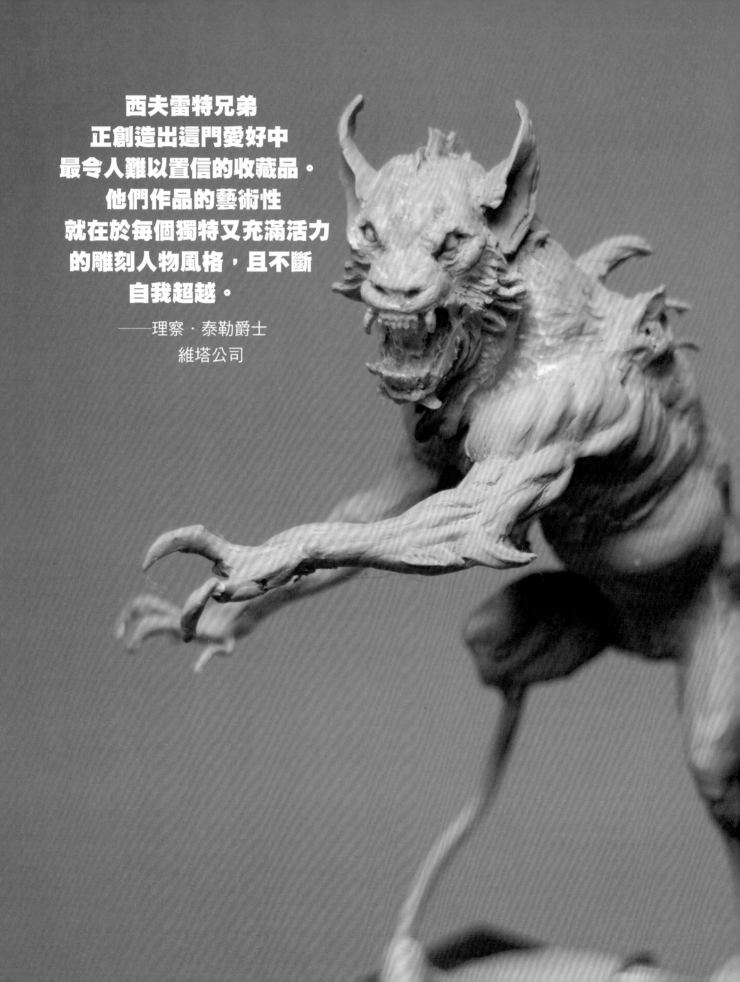

西夫雷特兄弟
正創造出這門愛好中
最令人難以置信的收藏品。
他們作品的藝術性
就在於每個獨特又充滿活力
的雕刻人物風格，且不斷
自我超越。

——理察·泰勒爵士
維塔公司

我一直非常喜愛人像雕塑，最喜歡的時期是十九世紀起源於英國，一路延續到二十世紀的「新雕塑」（New Sculpture）時期。傑出的雕塑家們阿爾佛雷德・吉爾伯特、哈默・松尼克洛夫特、吉爾伯特・列德、查爾斯・薩真・傑格、以及我最喜歡的偉大雕塑家吉爾伯特・貝斯都是我的靈感來源。

可惜的是，對於如我這樣充滿熱情但是經濟能力有限的收藏愛好者來說，收藏這些大師們的作品實在是可望而不可及的夢想。幸好過去這三十年來還有容易入手的 GK 模型和樹脂人形能滿足我的狂熱。有些我最喜愛的模型正是出自本書作者們之手。我認為對於識貨的收藏家來說，這些樹脂和軟膠模型和雕塑作品同樣美麗，卻更親民。我就是其中之一！

在維塔工作室裡，我和妻子譚雅還有一個雕塑部門。出色的雕塑組組員們在過去三十年間為各種客人、專案、智財衍生產品和私人收藏家創作數以千計的優秀藝術品。今日的雕塑家們針對自己的特長和專案要求，使用有形的材料（比如黏土和塑膠黏土）以及數位軟體（比如 Blender 和 ZBrush）進行創作。

無論一位偉大雕塑家選擇使用的最小材料單位是像素還是原子，想讓作品栩栩如生，便需要複雜而且高超的技巧，加上罕見的非凡天賦。雕塑家必須周詳地考慮姿勢、樣態、重量、平衡、表情、表面處理、態度、能量、動態、個性，以及其他許多元素，才能賦予作品精神和靈魂，達到我們所欲追求的效果。我認為，若一位雕塑家能讓手下的作品具備這些品質，也代表其本人的藝術天分發揮到了極致。

如今我們仍然持續見證數位雕塑戲劇性的發展以及不斷演進的優化過程，雕塑的未來可望繼續演變；然而，無論它如何演變，我的看法是實體雕塑仍然會占有重要的一席之地。使用真實世界材料（配合解剖學和人形雕塑）製作實體雕塑具有最基礎和最根本的雕塑訊息。因此，我衷心懇求本書讀者（若是你還沒體驗過捏塑真實材料的喜悅），在你的 Wacom 繪圖板旁放一塊塑膠黏土和雕塑工具吧！請大膽地偶爾任由自己迷失在這種觸摸得到的實體材料的美妙世界裡，體驗黏土卡在指甲縫中的感覺。將這樣的體驗、歷史上大師們雕塑作品的啟示、你在本書書頁間獲得的靈感，三者結合起來，無疑地將使實體雕塑這門藝術永垂不朽，在崇尚數位的現代世界裡日久彌新。

李察・泰勒爵士
維塔公司特效設計師及總監

關於本書

到專業創作者的工作室裡來一趟後台之旅的機會既罕有又吸引人，若這趟遊覽的導遊又是西夫雷特兄弟時，你就知道即將上場的導覽有多特別了。這本書講的是布蘭登和傑洛·西夫雷特的故事，不僅讓我們看見他們的作品以及如何創作，也告訴我們兩人為何如此創作。

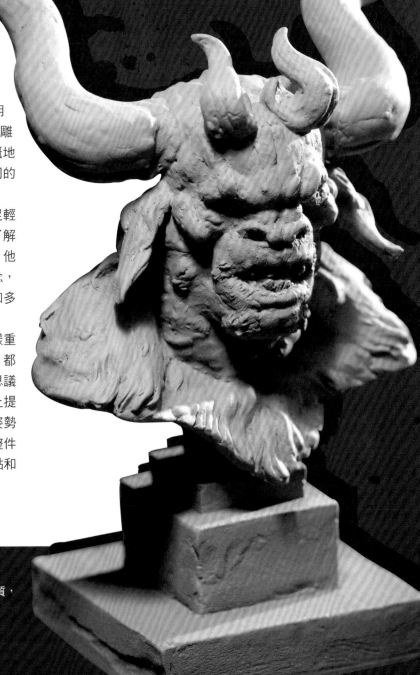

從一次拿起黏土塊（小心有雷，他們天賦異稟！）到把動漫展 Comic-Con 首獎搬回家、和其他業界傳奇合作、成立西夫雷特兄弟原創品牌，兩兄弟的心路歷程可說極具啟發性。他們創作的每一件雕塑都包括精心策畫的故事性結合傳說淵源，使用紮實的 360 度立體手法呈現，唯有多年浸淫於雕塑才能傳達出如此的深度。他們在本書裡慷慨地與我們分享他們的創作哲學，使我們得以不同的眼光欣賞這些作品。

如同所有偉大的藝術，故事旁白扮演了舉足輕重的角色。西夫雷特兄弟帶領我們一步一步了解他們打造出這個擅長說故事的原創品牌過程。他們解釋了對姿勢、態度和面部表情的創作理念，還加上其他設計考量，比如「三角形焦點」和多角色場面的動態設計。

當然，每個細節的擬真性和超凡的演繹同樣重要。雕塑作品逼真的解剖元素、比例和姿勢，都是吸引觀者的要件；兩兄弟致力於追求不可思議的視覺效果，以各種實驗手法將這些要件向上提升，務期增強視覺衝擊力。透過悉心安排的姿勢和巧妙的構圖，觀者的視線被引導著遊走於整件雕塑，淋漓盡致地欣賞各種細節，作品的優點和特色能盡收眼底。

《魔神佛爾佛爾》（*Furfur the Demon*）
樹脂塑像。原件為 Super Sculpey（俗稱美國土）材質，約於 2015 年製作。

12

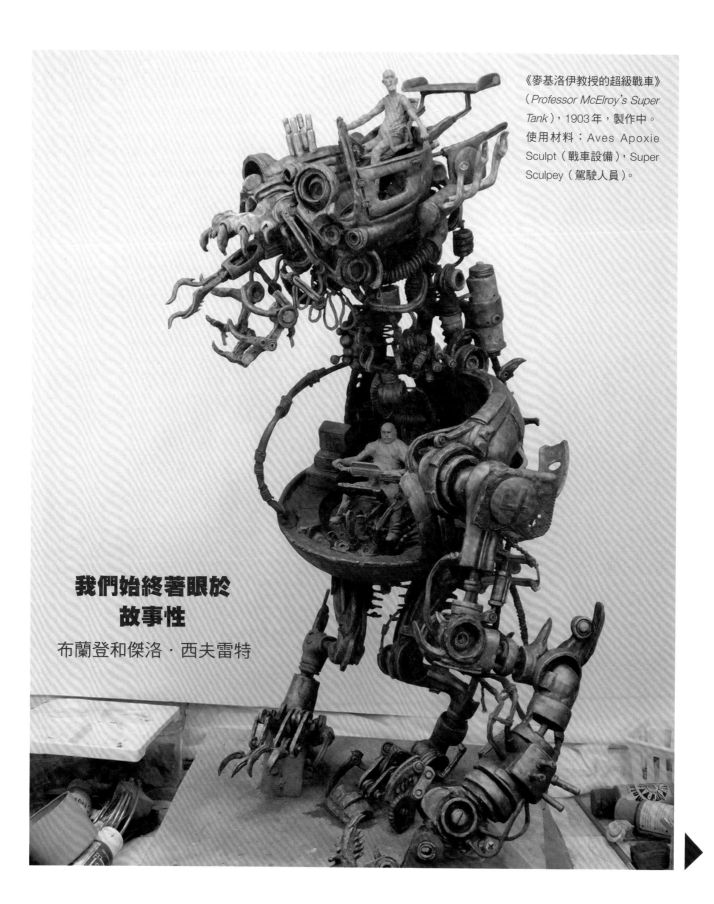

《麥基洛伊教授的超級戰車》（*Professor McElroy's Super Tank*），1903年，製作中。使用材料：Aves Apoxie Sculpt（戰車設備），Super Sculpey（駕駛人員）。

**我們始終著眼於
故事性**

布蘭登和傑洛・西夫雷特

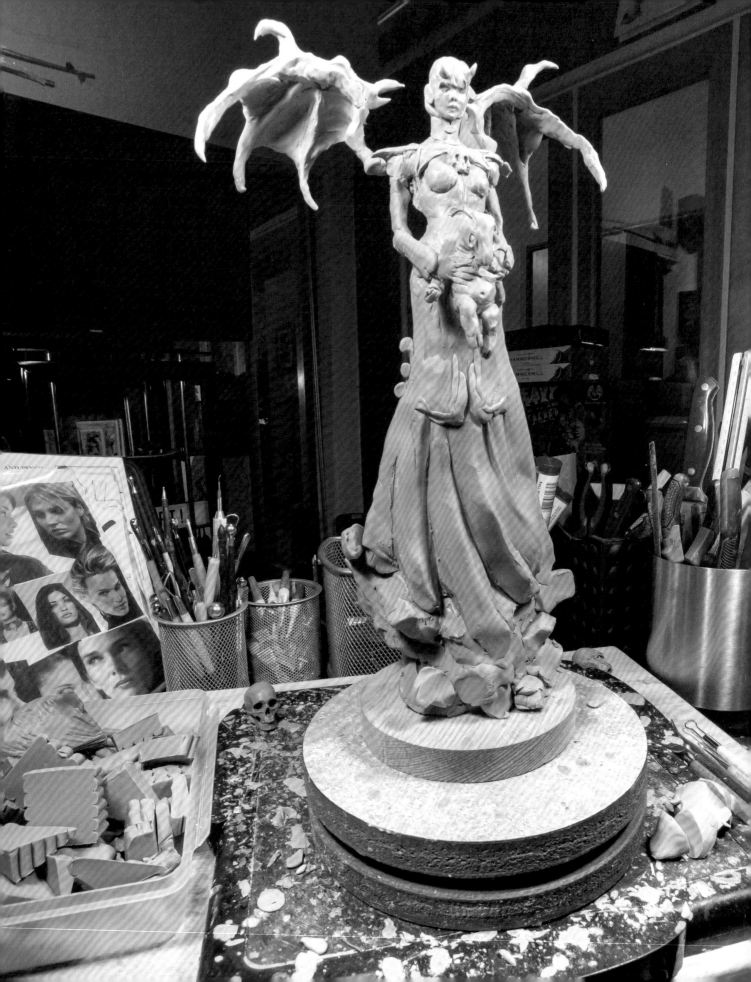

這個機會不但讓我們清楚知道使用的材料和技巧，還引領我們進入他們的設計理念

布蘭登和傑洛·西夫雷特

接下來，兩兄弟要帶領我們參觀他們的工作室；他們使用的工具既引人入勝又極富功能性，你將能開始了解他們是如何達到兩人為之聞名的精準度和細節。但是唯有等我們見識到他們線條鬆快的「雕塑速寫」方法，才算是真正開始一窺他們創作過程的獨特心法。從有機的雕塑風格到他們「栩栩如生，彷彿會呼吸」的作品，其中再借鏡另外兩位偉大雕塑家，他們的創作過程有許多可供學習之處。

西夫雷特兄弟提供了不可多得的機會，讓我們一窺他們的創作過程，並且一步一步帶我們走過三件作品的創作歷程。這個機會不但讓我們清楚知道使用的材料和技巧，還引領我們進入他們的設計理念，實際體會他們在設計時的有機手法。讀者們即將看見的過程裡充滿創意思考、大師祕訣，以及可以自己在家裡應用的實用技巧。他們精心挑選最受歡迎的作品作為示範主題，讓我們看見他們如何處理人類解剖特徵、龍鱗、機械等等。

布蘭登和傑洛在業界交友無數，因此也邀請了三位同業一起分享他們的創作過程。明星雕塑家阿利斯·卡洛康提斯、賽門·李、佛蕊絲特·羅傑斯打開工作室的大門，讓我們一窺堂奧。無論你是還在摸索個人風格的雕塑家、想嘗試新技法的雕塑家，或純粹只想為了作品尋找靈感，這本書裡多元化的內容有如一座珍貴的寶山。

為了幫助你維持創作動能，西夫雷特兄弟更提供了多年來累積的建議和祕訣；它們不只是針對作品的疑難雜症，還包括保持創作能量——每位藝術家偶爾都會遇到創作低潮，但是西夫雷特兄弟絕對能夠令你重振士氣。

無論你的技巧程度高低、偏好的雕塑材料和主題，這本書都值得你仔細從頭讀到尾，並且在未來一次又一次地回味。

從全新材料到最後的成品，西夫雷特兄弟的成功故事正如他們的雕塑，娓娓呈現本書中。

工作室，麥特·穆洛澤克攝影
Mmrozekphoto.wixsite.com／photo

我們的

理念

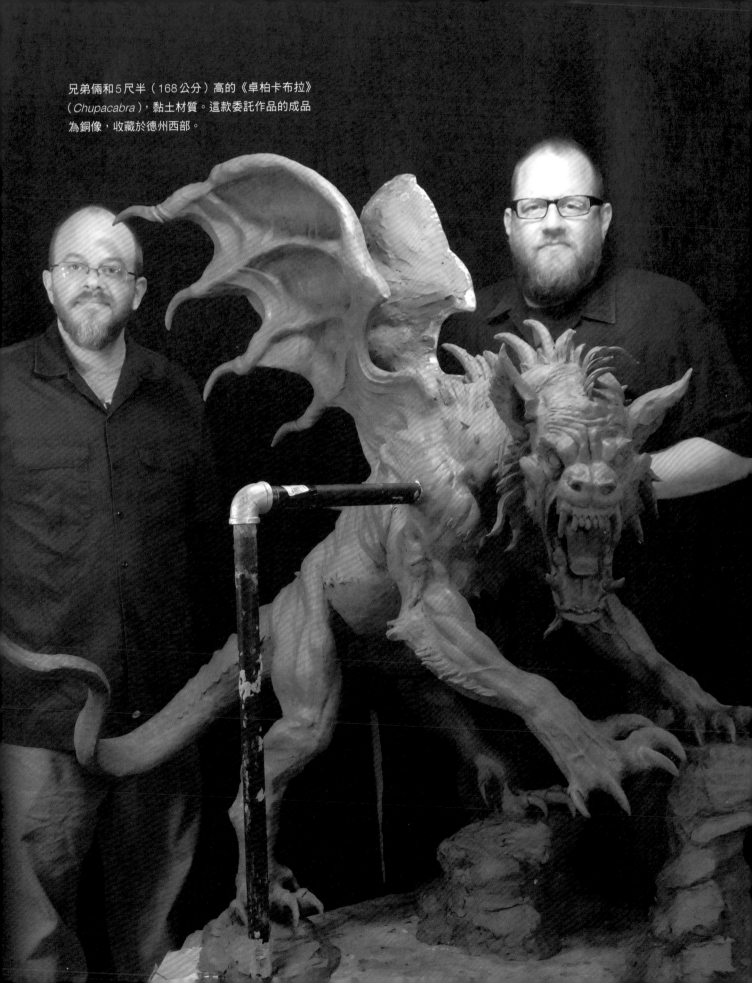

兄弟倆和5尺半（168公分）高的《卓柏卡布拉》（Chupacabra），黏土材質。這款委託作品的成品為銅像，收藏於德州西部。

雕塑的旅程

1990 年初期，網際網路還沒永久性地成為人類生活的一部分，就連 ZBrush 這類建模軟體都還沒出現，我們兄弟倆也只是對漫畫書懷抱狂熱的小夥子：布蘭登二十歲，傑洛 16 歲。這樣的年齡也許看起來十分青澀，若是跟整段人生相較更是如此；但是這樣的年紀與今日許多頭一次以黏土塑形的同好相較，又算是非常年長的了。

我們兩個從小就有藝術細胞，在那之前卻沒有任何製作雕塑的經驗。的確，少不更事的我們最盼望的就是長大成為漫畫家。靠著畫我們最愛的超能力英雄們養家活口，該是多麼酷炫的一件事啊！我們好

崇拜畫出那些漫畫書的傢伙們，如同鄰居小孩崇拜搖滾歌手或是運動員。我們認真研究漫畫技法，也幸運地以粉絲身分參加了德州本地的漫畫書大展，和我們最喜歡的畫家們講到話。所以各位可以想見，當我們得知自己的能力不足以進入專業漫畫領域時，確實是有點崩潰。那可是西夫雷特兄弟最傷心的一天吶！不過，我們對漫畫的熱愛並未因此稍減。我們很快地，甚至可說有點意外地，在玩黏土的時候發現我們的立體塑形能力非常好。每次我們一開始塑型，立體雕塑的形體和動態便會深深吸住我們，更甚於平面的圖畫。

傑洛和鼓勵兄弟倆朝藝術方向發展的母親瑪莉琳以及祖母凱。三歲的傑洛穿著超級英雄T恤和美勞圍裙。

我們的業界同仁接觸到雕塑的原因多半是電影，我們兩個卻是因為喜愛漫畫書。當然，我們喜歡的漫畫主題和其他人喜歡的電影主題是一樣的：科幻、幻想、怪獸。可是我們從一開始的目標就是依照我們的想像，將喜歡的漫畫人物以黏土轉化為立體的3D型態。於是我們開始動手實驗。我們犯過所有可以想見的錯誤——用了不對的鐵絲（家用衣架的鐵絲太硬了，根本剪不動）、用了不對的黏土、將美國土雕塑放進窯裡燒（溫度太高）。從這些錯誤中學習，我們終於稍微摸索出如何製作我們想達成的效果，便把自己關在家裡一年半，從不給別人看我們做出的成品，而且力求進步。後來我們終於進步了（至少進步了一些）！

幻想終於成真
兄弟在藝術之路上獲得成功

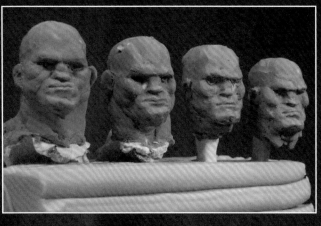

我們從一開始的目標
就是依照想像，
將喜歡的漫畫人物
以黏土轉化為
立體的3D型態

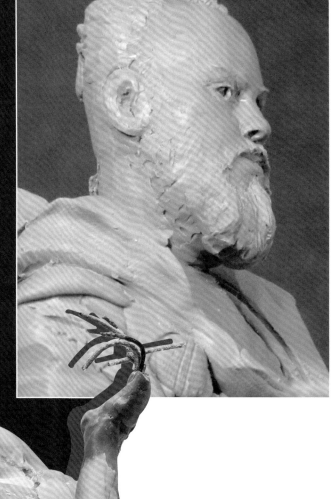

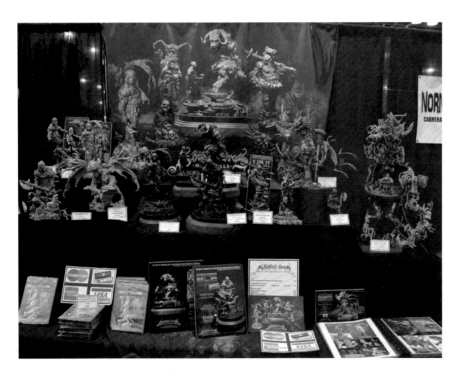

左圖：兄弟倆於「怪獸派對」展出的原創作品。樹脂與青銅模型，2015年拉斯維加斯。

右頁上圖：布蘭登和傑洛在聖地牙哥漫畫展舞台上的合照，他們剛結束一場「西夫雷特兄弟與同好」的雕塑訪談會。

右頁下圖：西夫雷特兄弟與他們的作品，大約在2001年聖地牙哥漫畫展會場上。

我們立刻意識到這棟建築物、這塊領域、和這門專業中絕對有我們的一席之地

我們在1990年早期從德州前往加州聖地牙哥參加動漫展（Comic-Con）——這是全美國最大的動漫展。對我們這些只在漫畫書背面讀到該展的人來說，這個展可說位於神話般的地位，也是我們的瓦爾哈拉——我們能在此認識同好，融入長久以來心嚮往之的族群。當計程車在聖地牙哥會展中心前面停下，我們的腳才剛踏上人行道，就看見前面站的正是漫威傳奇史丹·李，正符合我們對動漫展的想像！

我們進入主展廳後，大吃了一驚——展場中沒有任何雕塑或塑像。沒有一個攤位或展位上有立體作品，眼中所見全是平面的漫畫書、平面圖畫海報，甚至平面立牌，那時還未興起收藏漫畫人物雕塑的風潮。當時確實有樹脂模型，可是大部分是未經授權但受到粉絲們喜歡的電影或漫畫人物，能夠公開展示的並不多（畢竟展場裡到處都是握有那些角色使用權的公司），展場裡確實有些可動人偶，可是都很簡單，和如今造型不可思議的可動人偶比起來顯得平淡無奇多了。我們立刻意識到這棟建築物、這塊領域，以及這門專業中絕對有我們的一席之地。

對我們來說，將心血結晶呈現在大眾眼前任他們品頭論足並不是容易的事。我們天生就不是喜歡炫耀或吸引注意力的人。我們不斷提醒彼此，幻想會有陌生人來敲門詢問：「請問你們家裡有沒有以漫畫人物為靈感的酷炫雕塑？」是很不切實際的。所以我們必須將作品帶出門，呈現在關心這類主題的人們眼前。我們也的確這麼做了，就在那一次的動漫展裡，呈現給專業人士和粉絲們。接下來的幾年，我們在展場認識多位電玩設計師、起步中的雕像公司、可動人偶公司，以及獨立漫畫出版社，他們全都在展場裡搜尋雕塑家，期望自己設計的獨立漫畫角色被塑成超級酷的立體雕像，站在攤位旁邊，製造出不可多得的廣告效果。電玩公司和電影總監及製作人需要雕像作為提案的輔助道具，但更重要的是，授權公司開始意識到以漫威和DC漫畫公司旗下角色製作雕像的商機。雖然當時還沒人醒悟到像綠巨人浩克這類角色的廣大人形背後的市場，可是從我們現在的眼光來看卻是理所當然！

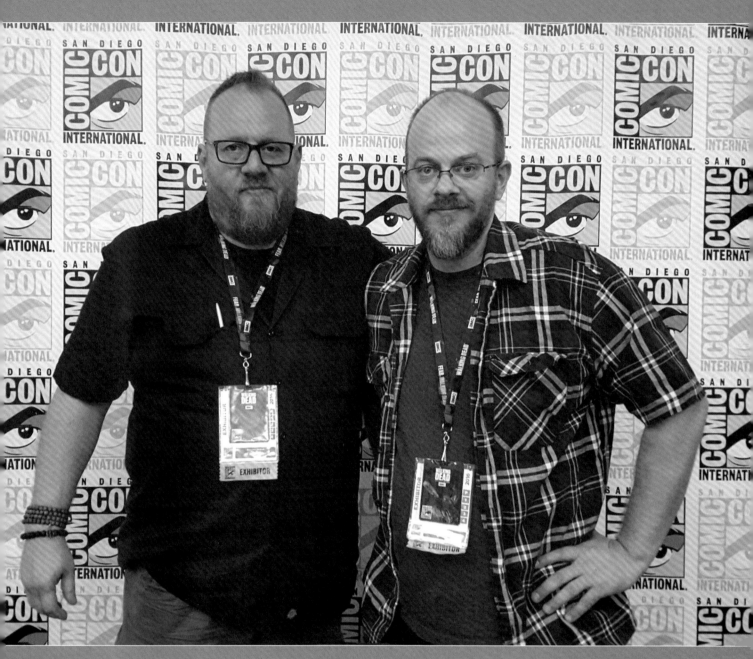

我們很快體認到，每位想僱用我們這種雕塑家的業主，每年都會在那五天中出現在聖地牙哥動漫展。我們不僅將作品陳列出來，還會（違背天性地）在看見我們崇拜的藝術家或藝術總監時，追在他們屁股後面跑，一邊揮舞著我們的作品集！再次強調，當年畢竟還沒有網際網路，在網路上主動推銷自己或建立人脈並不容易，我們只能用各種辦法把作品搬到大家眼前，也說到做到。

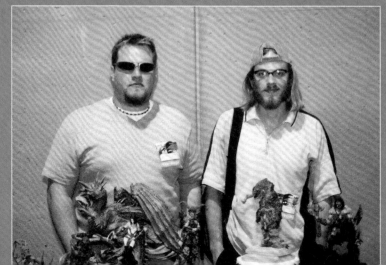

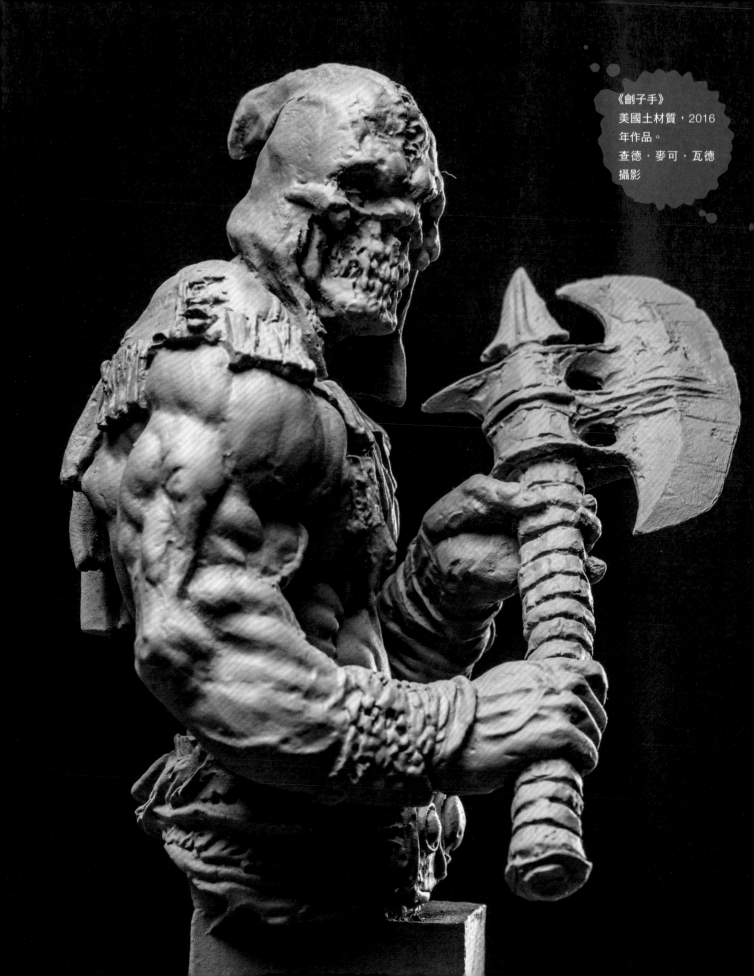

《劊子手》
美國土材質，2016
年作品。
查德・麥可・瓦德
攝影

初嚐成功滋味和負面批評

我們參加動漫展的第一年就入選了動漫展藝術展，並且出乎意料地抱回最大獎。藝術展的主委和評審們肯定也沒料到，因為主辦單位沒想到得獎的會是立體雕塑作品，而大會向來只準備畫架來展示得獎作品。由於我們的雕塑無法放置在任何用於展示圖畫或插畫的畫架上，主辦單位便乾脆把我們的名片釘上去。其中一位評審是《抓狂雜誌MAD》的撰稿人之一，指標人物瑟吉歐·阿拉貢尼斯——我們是他的大粉絲。他說自己那張第一大獎的票也投給了我們，令我們又驚又喜。接下來的幾年間，我們移到了動漫展的藝術家展區，當時幾乎清一色是漫畫家和插畫家。放眼望去，我們是唯二的雕塑藝術家。再晚一點，我們在聖地牙哥動漫展有了五臟俱全的攤位（還是大家搶破頭的轉角位置），並且在這個展展出了二十六年。至少在我們的事業起步前二十年，每一個工作機會都是在那個一年一度的動漫展上接到的。

另一件令我們又驚又喜的事是，人們很快就注意到我們；我們也極為慶幸自己的作品能得到眾人的青睞。當然，我們十分感激各方的正面迴響。《阿比逃亡記》（*Oddworld: Abe's Oddysee*）的視覺創意洛尼·蘭寧首先雇用了我們。在我們的事業早期曾經和五六個電玩合作過，也很愛那些經驗。我們有幸合作過的人們都超級有創意、才華洋溢、創作的作品既新穎又有趣。我們先用黏土塑出電玩人物的大型雕塑，再經過電腦掃描和加上動作。雖然我們做的東西很酷，可是當我們想給家人看看自己的作品時，要拿電玩卡匣或光碟片解釋卻很困難。我們希望做出可以實際觸摸得到的實體雕塑，而不是瞬間消逝的形象；這個想法引導我們走上了收藏家模型產業。

我們還在做電玩委託案時，維洛奇克漫畫出版社老闆葛連·丹齊格要我們雕塑維洛奇克的三個主要角色，它們之後會被做成樹脂模型。我們大大受到震撼：不光是因為一位搖滾明星竟然會委託兩個德州博蒙特市來的毛頭小子，還加上他竟然邀請兩位我們最喜歡的藝術家參與這個案子——賽門·畢斯利和法蘭克·法拉捷特；兩人當時都正和維洛奇克出版社合作。我們負責雕塑的三個角色是達奇爾、撒旦妮卡和美洲豹神，全都是畢斯利或者畢斯利及福拉澤塔共同創作。那些模型成品結果也大受粉絲們的歡迎，我們兄弟倆也對這個結果很興奮，覺得我們在收藏家模型產業有了非常好的開頭。

令我們又驚又喜的是，人們很快注意到我們；我們也極為慶幸自己的作品能得到眾人的青睞

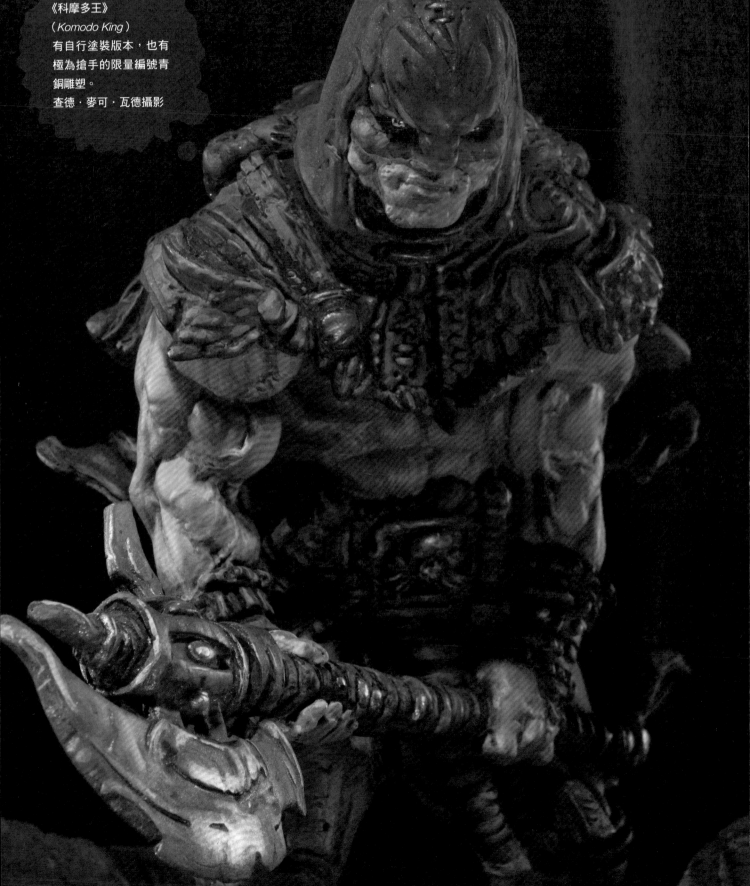

《科摩多王》
（*Komodo King*）
有自行塗裝版本，也有
極為搶手的限量編號青
銅雕塑。
查德·麥可·瓦德攝影

在早期之所以有粉絲開始注意到我們，幾乎都是因為我們做的授權漫威雕塑，當時是為博文設計公司與偉大的雕塑家藍迪・博文共同製作。對我們來說，能製作浩克、金鋼狼、劍齒虎、紅坦克和薩諾斯的雕塑是絕大的盛事。之後，當藍迪有跟漫畫角色有關的案子時，會時不時找我們參與，我們又非常喜歡漫威角色，所以兩者不謀而合。我們從小時候（現在當然還是！）就對那些角色如數家珍了，有機會參與這些專案讓他們成為實體作品可說是美夢成真。不過，我們的熱情在當時並沒完全受到收藏家們的認可；近年來的粉絲們可能會很驚訝，我們早期的作品常常被批評，有時候甚至被收藏界和網路上的收藏家們不留情面地教訓。

我們的雕塑風格和美感偏向自然，在那時（現在也是）是很鬆散無修飾的，並不符合大多數人目中漫畫和電影雕塑該有的樣子。所以，喜歡它們的都是誰？答案是其他藝術家。這一點救了我們——這些知名的藝術家們公開宣布自己大力支持我們的作品和雕塑方式。在此舉出其中幾位：紐西蘭維塔工作室的創始人之一李察・泰勒爵士、魔戒三部曲的傳奇插畫家和設計師約翰・豪，以及知名角色設計師韋恩・巴羅，我們至今仍對他們銘感五內。

無論從個人或專業角度來說，漫威的工作經驗都是我們的人生一大成就；但是雖然那些漫威角色對我們至關重要，我們卻強烈認為應該塑造出屬於我們自己的作品。於是我們開始使用樹脂、寶麗石

粉樹脂（polystone，又稱人造石）和青銅製作一系列原創概念物件、情境模型和塑像。由於全部是我們的創作，西夫雷特兄弟原創於焉出現。我們都聽過一個故事：傳說中馬丁・史柯西斯先替電影公司拍一部電影，再將所得用於製作下一部他真正想拍的作品。雖然我們不是馬丁・史柯西斯，卻盡量將這個做法複製在我們的雕塑事業上。我們下定決心，在委託案之間的時間一點一點雕琢出我們的原創系列，這樣的作法已經持續二十五年了！

利用委託案之間
的空檔，一點一
點雕琢出我們的
原創系列

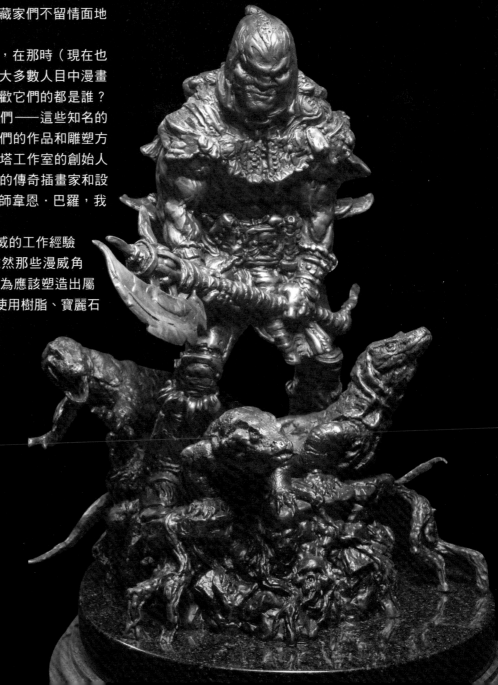

我們預計未來
製作的作品
將會比之前的
更大、更壯觀

事業高峰

一路走來，我們十分享受這份夢幻事業帶來的各種高峰。其中一個是主持聖地牙哥動漫展裡的《西夫雷特兄弟及同業雕塑研討會》。在這個活動裡，我們會舉行類似工作營的對談，和業界最偉大的雕塑家們一起討論雕塑產業，他們包括賽門·李、保羅·科莫達、克萊本·摩爾和安東尼·J·寇薩。我們還在好萊塢的日暈工作室教授漫畫雕塑大師課程，並共同創作雕塑課程影片，也在不同刊物寫了許多教學文章。我們更有很棒的機會參與《光譜：當代奇幻藝術最佳作品集》（Spectrum: The Best in Contemporary Fantastic Art），和傳奇畫家波利斯·瓦耶侯、茱莉·貝爾、葛雷格·曼切斯一起擔任評審。接著在 2014 年，我們更有幸贏得該年的光譜金獎。有如美夢成真的頒獎典禮在堪薩斯市舉行，全世界最知名的奇幻藝術家（和我們的父母！）都蒞臨現場。

我們在這趟雕塑之旅中遇見許多事情，也充滿驚喜。然而就算在此時，我們也感覺才剛起步。我們常常開玩笑，說我們這是「用一座一座的奇幻小雕塑逐步征服全世界」。不過我們預計未來製作的作品將會比之前的更大、更壯觀。

西夫雷特兄弟的《克蘇魯》（Cthulhu），H·P·洛夫克拉克特知名的奇幻角色。這件雕塑僅此一件，以黏土塑造，傑洛手工上色。用於《頂尖人形雕塑家》（Amazing Figure Modeler）雜誌封面。

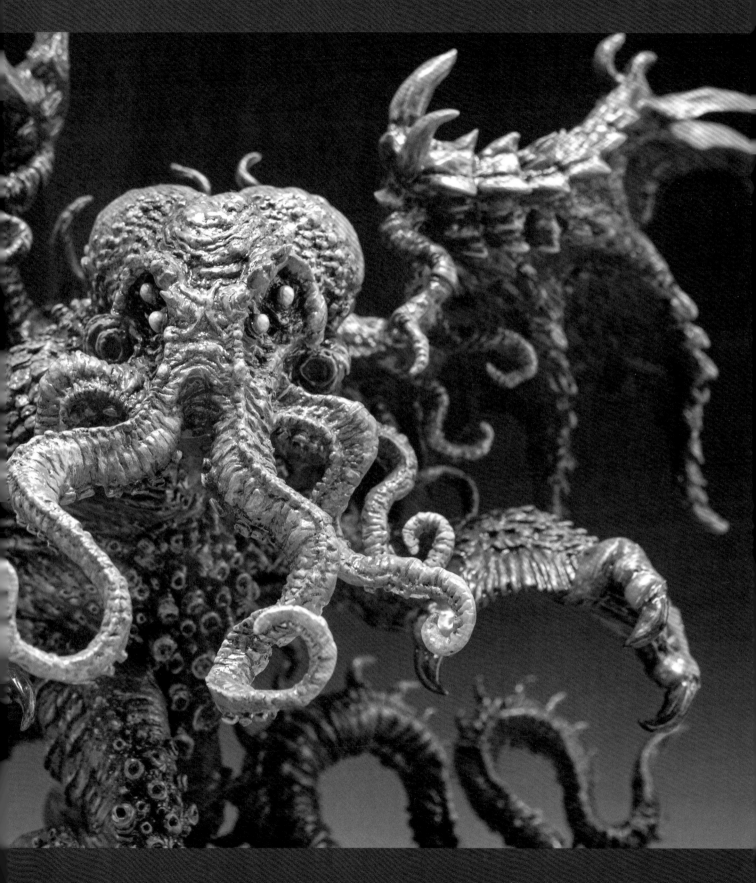

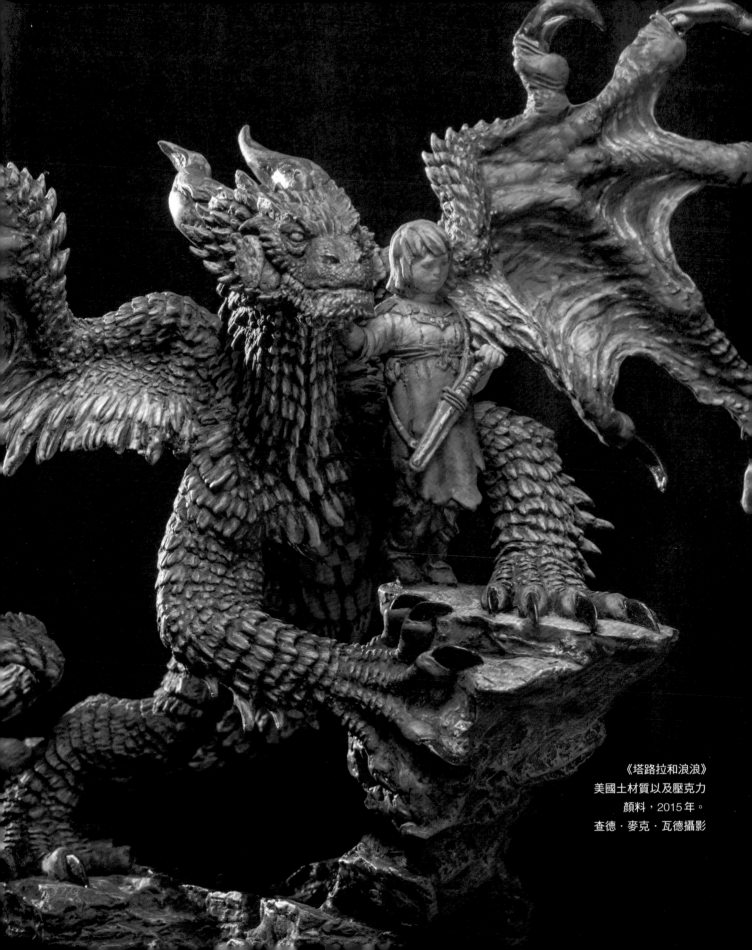

《塔路拉和浪浪》
美國土材質以及壓克力
顏料，2015 年。
查德・麥克・瓦德攝影

我們的雕塑哲學

我們想用雕塑說故事，並且不斷問對方：「這件雕塑看起來是否在講述一個有趣的故事？」就算是單獨一件雕塑，也能敘述一段豐富的故事。雕塑裡的角色曾經有什麼樣的經歷？它們下一步又要往哪兒去？當它們生命中的特定時刻被這件雕塑捕捉住之前，它們正在做什麼？過了這個時刻之後，它們又要做什麼？

某個生物和一位人類是我們的雕塑裡常常出現的一對主題。我們的目標在傳達豐富的訊息——兩者之間有什麼關係？是友是敵？觀者能否察覺到彼此之間的張力或祥和的氣氛？有時候，我們也會創作三個或更多角色構成的場景雕塑。多角色的另一個有趣之處在於能夠變化比例。在很小的人類旁邊安排巨大的怪物，能夠提高作品的故事趣味性，

更何況我們愛死大怪物了！

我們喜愛的多角色呈現方式是讓彼此的幾種關係模稜兩可。模稜兩可在藝術創作是非常好用的工具，因為能讓觀者自行思索和判斷，讓每個人的欣賞經驗成為獨一無二的。我們最受歡迎的一件雕塑是一頭龍和一位小女孩《塔路拉和浪浪》（Talula and the Stray）。可是我們從沒告訴任何人，哪個是塔路拉，哪個又是浪浪；雖說人們確實問過我們這個問題……問的人可多了！

無論最終雕塑是單一或群組角色、人類或怪獸、出乎意料的比例、或是複雜的鑄模手續，我們在製作過程中，腦子裡始終不忘雕塑蘊含的故事性。我們慣用幾個技法提升作品吸引力、環境旁白和能量，但是最重要的仍然是故事。

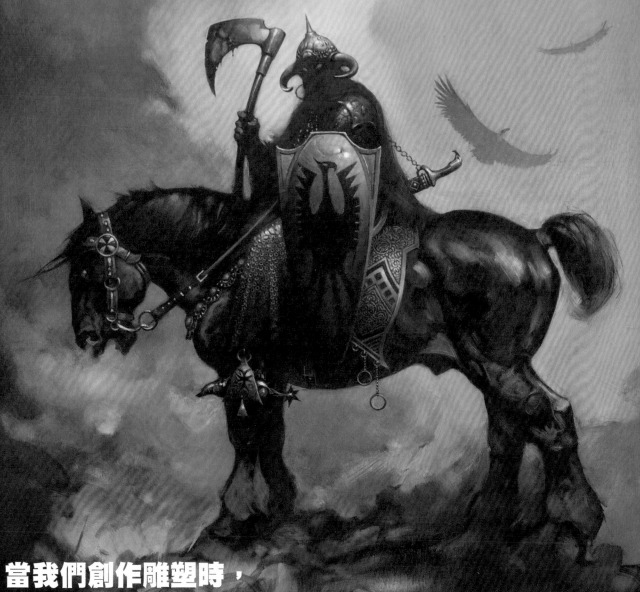

《死亡交易者》
（ I Death Dealer）
法蘭克·法拉捷特繪
©FrazettaGirlsLLC
2021

當我們創作雕塑時，
我們嘗試注入
能量、力量與神祕感，
此即我們的英雄標誌

指標性的影響力

我們的藝術哲學多來自於深入觀察1970和1980年代最喜歡的漫畫書和奇幻藝術家的作品。最知名的就是奇幻藝術家法蘭克・法拉捷特和法國傳奇漫畫家墨比斯。我們創作雕塑時會試著注入這些藝術家前輩筆下的能量、力道和神祕感。

從法拉捷特的作品中,我們汲取較自由流暢又實在的風格。數位藝術的興起帶來許多很棒的效果,卻也使作品過於精確切實,至少在我們的眼中看來如此。的確,我們使用數位工具務求長度和尺寸精準,但是創作的時候多半是憑直覺和目測。譬如,我們注意到許多人用數位軟體製作臉孔線稿、彩繪或雕塑時喜歡用對稱工具。可是人的臉在現實中並不是完全對稱,有其不規則和不協調之處,對我們來說這些特異性正是臉孔有趣之處。

墨比斯讓我們愛上了他在線稿和畫作中呈現的「玄妙感」。在我們看來,他的許多原創插畫很神祕,引誘我們深深走入他的世界,跟著他走進頁面發現更多細節。最能啟發我們的,是看著墨比斯的線稿(為數不多),尋思眼前畫面究竟代表被遺忘的過去,還是遙遠的未來。

至於說到安排角色的姿勢,我們所知而且喜愛的技巧來自終生最愛的書:史丹・李和約翰・布瑟瑪合著的《漫威漫畫法》(*How to Draw Comics the Marvel Way*)。我們多年來有好幾本,有些磨損得厲害,也充滿摺頁記號,但是每一本

上圖:《亞苟斯之龍》,用於兄弟兩人於2009年為好萊塢日晷工作室創作的雕塑課程影片。

下圖:西夫雷特兄弟在2013年創作的維京戰士。

都被拜讀得很徹底。史丹・李和約翰・布瑟瑪告訴我們,假使你想以二十個靜止鏡頭從頭到尾表現出某個角色掄起拳頭猛擊的動作,那麼最具衝擊力的兩個姿勢應該是第一個,角色將拳頭和胳臂往後拉的;以及最後一個,拳頭擊中的姿勢。所有居間的動作都顯得較弱,比較沒有力道,所以不太能吸引注意力,效果也稍遜。我們發現這個畫漫畫的技巧也適用於雕塑,並且鼓勵各位在創造正處於動作之中的姿勢時,放手去表現!姿勢越極端誇張越好,不過要符合解剖學和良好的判斷力。將肩膀向後再拉一點,腿再向前踏出一點。安排姿勢是我們最喜歡的創作環節之一,對新手雕塑家也應如此。

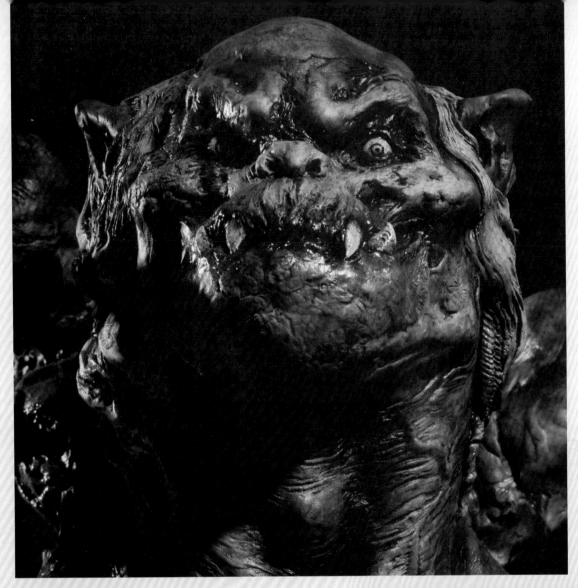

本頁：西夫雷特兄弟原創角色《奧斯抓奇》（Ol'Scratch）胸像。由他們的友人賽門．「零點蜘蛛」．李製作，查德．麥克．瓦德攝影。

錢鏡頭

　　有些我們對雕塑的想法稍微偏離主流。偉大的好萊塢特效雕塑家亨利．阿瓦雷茲曾經做過約翰．卡本特的電影《怪形》（The Thing）；他曾在自己的工作室裡告訴過我們「雕塑是讓你走動欣賞的」，也就是說雕塑必須禁得起各個角度的檢視。雖然我們同意這個說法，也將它慎重應用在作品裡，但我們也相信總是有一個特定的角度最重要，我們稱之為「錢鏡頭」。由於絕大部分的人只會在書籍雜誌或網路上看到我們作品的照片，而且可能永遠不會親眼看到它們，那個錢鏡頭角度對我們的設計來說就是個重要的目光焦點。並不是說我們希望人們只從這個角度欣賞我們的作品，可是我們希望它是觀者視線落下時的第一個角度……雖然很多時候我們實在無法控制！

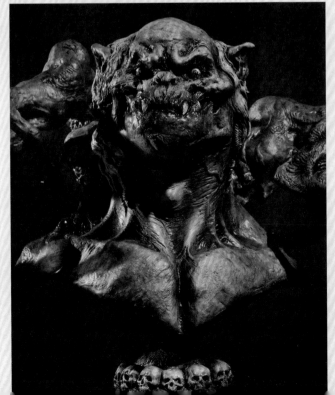

鑄模

對於我們這種粗獷、富有未完成感的風格來說，青銅是最好的材料。許多我們甚為尊崇的藝術家們也這麼說。我們打心裡喜愛銅質的持久特質混和作品粗獷的有機線條。我們最喜歡的關鍵特色是我們的鑄工場（鑄自心底藝術鑄工場）裡的工藝師們在作品上做出的銅綠表面處理。我們告訴他們，希望這些銅雕看起來色澤很深，年歲古老，幾乎就像從土裡挖出來的歷史古物……這些工藝師們總是能抓到我們要的，準確做出我們想的效果。

我們也知道哪件作品適合用青銅，哪件則不是。偶爾，我們會特地以青銅鑄像為目標創作新作品。我們感覺比較適合金屬鑄像的作品，通常具有很多解剖學特質，還有一點垂墜布料，並且往往屬於奇幻（多半是黑色奇幻）和恐怖類型。若是科幻類作品，我們就盡量避免使用青銅，因為感覺不適合。

另一條我們多年來堅持的創作哲學是不被鑄模過程束縛住創意。雕塑越複雜，模具和鑄造手續就越繁複。許多雕塑家很在乎作品鑄模的方法和製造成本。但是我們會先著手雕塑及設計，之後再考慮其他因素。不過這裡得講清楚——我們並不自己製作模具和鑄造！這項創作哲學帶來的各種疑難雜症都是由「地窖鑄模工作室」了不起的史提夫·威斯特負責解決。只要付出時間、金錢和努力，幾乎任何東西都能鑄模。當然，我們也會留心節省成本之類的環節，但是我們認為仍然應該保留雕塑上的設計原意，而不是出於鑄模考量移除這些特色。

左：《與惡魔的對決》（Deal with the Devil），青銅版本，黑色花崗岩及深色核桃木底座。原件以美國土雕塑，金屬鑄件由德州巴斯特洛普的「鑄自心底藝術鑄工場」製作。查德·麥克·瓦德攝影。

西天雷
雕塑基

特的

的

地

工作室

　　我們盡量將工作室營造成能夠激發創意的地方：邀請我們隨時坐下來動手創作。為了我們的雕塑品牌，我們手邊隨時需要馬上能派上用場的「有的沒的」。在漫長的創作過程中，我們使用非常、非常多不同的材料、工具和參考物件，要讓這些東西保持在隨手可得的範圍內確實有點挑戰性。

　　離工作桌不遠處有一大堆小盒子、箱子和托盤，裝滿三秒膠、黏土、鐵絲、切割工具、尺、雕塑工具、環氧樹脂膠泥、海綿砂紙、刀子、鐵絲剪、筆刷，以及各色各樣的小東西。我們盡量做一點分門別類：比如一盒尖嘴鉗和鐵絲剪、一個杯子放線刀和圓球棒、一個專門放美工刀的地方。當我們正在進行雕塑案時，工作室可能非常混亂，可是預先知道什麼東西大致放在哪裡，可以避免苦尋不著，浪費寶貴時間。

兄弟倆的工作室充滿激發動力的視覺元素，還有寶貴的工具和材料。

左圖：為了啟發靈感，我們盡量在周遭擺滿我們崇拜的藝術家們寫的書和素描畫冊。手邊有這些書裡一頁接著一頁、令人驚嘆不已的平面或立體作品，光是隨意瀏覽就能令我們重振低靡的士氣，甚至將我們從雕塑家的瓶頸裡解救出來。

上圖：布蘭登和傑洛得過立體作品類的光譜金獎和銀獎。銀獎作品是為摩爾創意公司製作，1997 年電影《魔龍傳奇》（ Dragonheart ）的魔龍卓克收藏家系列雕像。金獎作品則是 2014 年的原創《麥基洛伊教授的垂直人肉戰車，1902 年》（ Professor McElroy's Vertical Man-Tank, 1902 ）。

抬頭望見
過去的成績，
能夠提醒我們：
人們的確喜歡
我們的作品

工作室的一面牆上有啟發我們的藝術作品和藝術家們的照片；另一面牆上是我們自己的成就和獎項。這麼做並不是因為我們自我膨脹，而是因為在漫長孤獨的雕塑專案過程中，對作品和自己的懷疑及不確定感會慢慢爬進我們的意識裡。此時一抬頭就能望見過去的成績，能夠提醒我們：人們的確喜歡我們的作品，進而讓我們重獲向前走的動力。

當我們創作途中需要參考照片時，雖然網路上有許多方便易取得的資料，我們有時還是偏好剪下紙本照片，貼在一大張紙或紙板上。然後我們會試著將這些參考照片放在雕塑後方的視線直接可及之處；如此一來，我們原先聚精會神在作品上時，眼睛只需要往旁邊一瞥，就能看見參考照片。

製作雕塑的過程中，我們必然會花大把時間坐在椅子上，所以對我們兩人來說，工作空間必須舒適宜人。任何正在打造工作區域的雕塑家都應該著眼於空間的舒適性，令人感到賓至如歸，以期激發出最棒的（和最多的）作品！

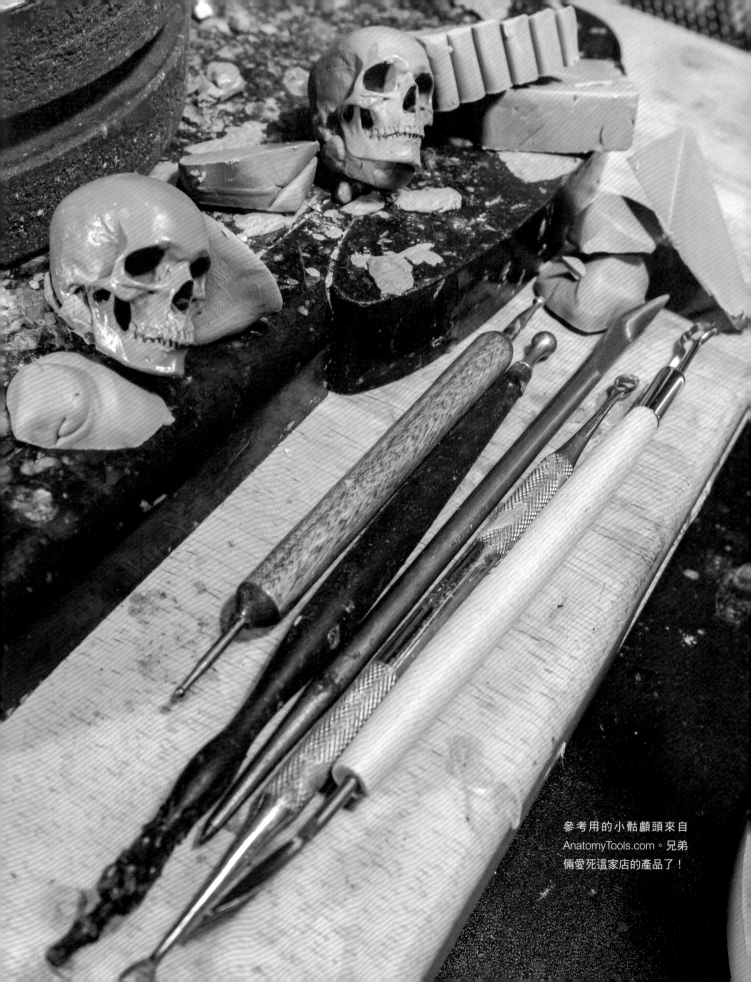

參考用的小骷顱頭來自
AnatomyTools.com。兄弟
倆愛死這家店的產品了！

雕塑工具

由於形體的涵蓋的面向極廣,我們認為它是雕塑的關鍵,也就是說形狀和構成永遠是最重要的元素。我們在創作每件作品時,都是先從一大塊黏土開始,做出大區塊形體。我們以同樣的最基本工具做出所有「大形狀」——我們的雙手。我們的手指不但建立骨架,也捏塑黏土。手指非常適合這些工作,所以我們在拿起雕刻工具之前會盡量用手指完成最多的塑造工作。即使藉助了工具,我們也將它們當成手指的延伸。沒有哪種工具或材料是一揮即成的魔法棒,可是練習和實驗能夠幫助你建立技巧,成為更好的雕塑家。

為了得到效果最好的形體和表面處理,你必須使用最適合該件作品的工具和材料。我們使用下列物品將天馬行空的概念轉化為實體。

我們使用
非常、非常多不同的材料

骨架和結構

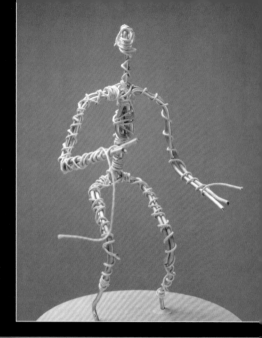

鋁合金線

　　這是我們用來製作骨架的主要材料。它有不同線徑號碼——號碼越大，線就越細。較大的作品使用較粗的線，比如照片中的12號（直徑2公釐）。然而，我們最喜歡的尺寸之一是3／16號（直徑8公釐），強度夠撐起之後加上去的黏土重量，又可以讓我們任意彎曲。

花藝鐵絲

花藝鐵絲主要用於花藝市場，是在細鋁線外面包一層布（通常是綠色或白色的）。它也有不同線徑號碼。我們將它用在許多不同地方，比如包裹和組合數塊鋁線骨架主體。我們也會沿著骨架以交叉方式纏上花藝鐵絲，譬如手臂和腿，讓之後添加的黏土能附著在光滑的鋁線骨架上。

✈ 複雜的骨架

非常細的花藝鐵絲也很適合獨自製作成手指、角，或任何向雕塑外伸出或「飛出」的細小特徵。

鋁網片

　　骨架的專用鋁網片是非常有用的材料，比如製作薄翼時需要強壯堅硬，卻又能維持輕薄的材料，這時候鋁網片就能派上用場。它很容易剪裁，並彎曲成幾乎任何形狀；不會生鏽，可以和紙漿之類的濕材料結合，但又耐烘烤，能夠和美國土及其他聚合黏土混合使用。我們對這個材料越熟悉，就越喜歡它！

鋁箔紙

　　想增加雕塑的體積，卻不增加太多重量，我們會用鋁箔紙。鋁箔紙很容易買得到，是替骨架加料的便宜辦法，又容易彎曲，做出有機形體。我們除了將它用來塑造肌肉感十足的角色，也用在主角周圍的布景上。

塑膠管

塑膠管有不同尺寸，很適合作為公／母兩種尺寸的連接導管。這段導管除了能錨定雕塑的某兩個部分之外，也能將雕塑固定在基座上。為了確定導管緊密結合，穩定性和強度都夠，我們會用兩個尺寸，其中一段塑膠管的口徑比另一個大。大多數塑膠管材質都是聚苯乙烯，易於切割和彎曲。

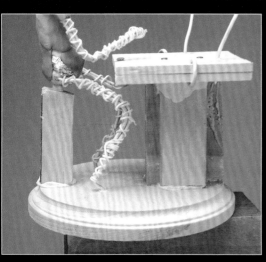

木頭底座和下腳料

我們通常在木頭底座上開始雕塑新的作品。你可以針對要製作的作品，找到不同形狀和尺寸的木頭底座。有時候為了更好的支撐度和平衡性，我們會在一開始使用圓形底座，之後再把雕塑從底座上移到別處；但也有的時候，底座會在最後被納入雕塑的一部分，以黏土完全覆蓋。

美國土（Super Sculpey）

　　這種像陶瓷的聚合黏土有不同顏色、硬度和可塑性。烘烤成形之後既不易打碎也抗龜裂。我們在許多不同案子裡都以不同手法多方應用它。

Aves Apoxie Sculpt
（以下簡稱 Aves 環氧樹脂黏土）

　　這款優異的黏土是環氧樹脂複合物，也就是說兩個成分必須經過混和才會開始硬化。混和之後的硬化時間大約是 2～3 小時，我們在這段時間裡將黏土覆在雕塑骨架上塑型。和環氧樹脂膠泥比起來，這個產品能讓我們做出比較精緻的細節。當我們想做出非常堅硬耐磨損的作品時，就會用 Aves 環氧樹脂黏土。

環氧樹脂膠泥

　　這是另一種當兩個成分混和之後就會開始硬化的環氧樹脂黏土，我們用它製作很多作品。雖然它可以雕塑，細節卻不如 Aves 環氧樹脂黏土精緻，表面質感也稍嫌粗糙。不過，我們喜歡在骨架的特定點用它，加強骨架上會受到黏土重量壓迫的關鍵位置。環氧樹脂膠泥的好處（或許在你看來是個壞處）是一經混和之後，硬化的速度非常快，大約 2、3 分鐘之後就無法塑形。因此在混和之前就得先想好下一步！

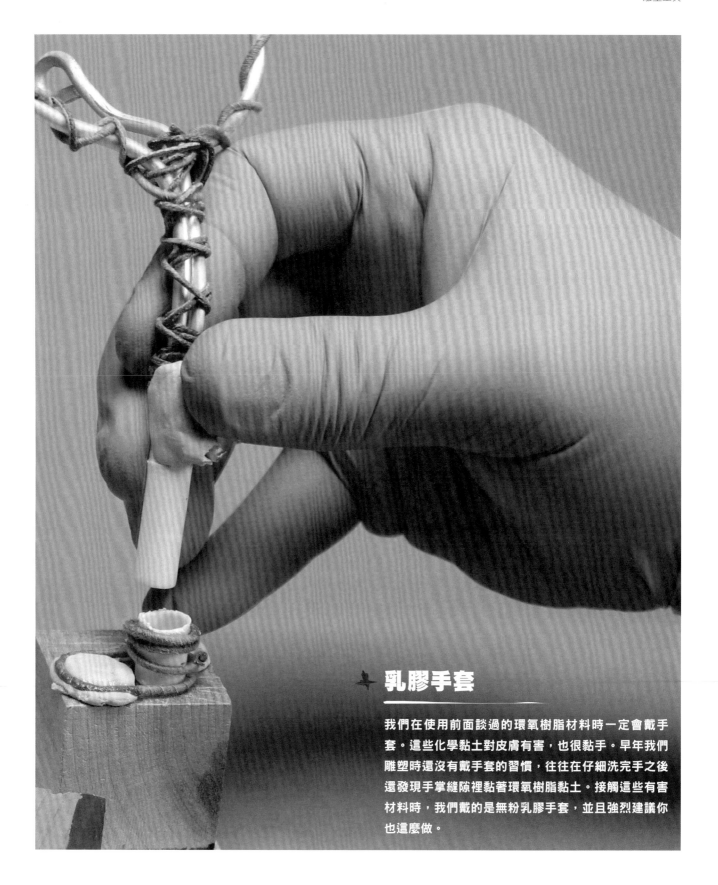

乳膠手套

我們在使用前面談過的環氧樹脂材料時一定會戴手套。這些化學黏土對皮膚有害，也很黏手。早年我們雕塑時還沒有戴手套的習慣，往往在仔細洗完手之後還發現手掌縫隙裡黏著環氧樹脂黏土。接觸這些有害材料時，我們戴的是無粉乳膠手套，並且強烈建議你也這麼做。

黏著劑和密封劑

底漆噴漆

　　雕塑過程中，當作品已經雕塑完成、燒過並且打磨之後，我們會噴上底漆，使作品表面呈現均勻的灰色調，整合所有雕塑視覺元素。這個步驟能讓我們清楚看見「真實表面」，重新看到作品的整體，以及需要整理的小瑕疵、工具痕跡，或其他得修補的不完美之處。

三秒膠

　　每次完成一件雕塑，我們都得用上好幾管值得信賴的三秒膠！我們總是把它和花藝鐵絲一起使用，包括將花藝鐵絲纏在主要鋁線骨架上，固定住全部骨架。我們還用它塗滿所有花藝鐵絲交叉纏起的骨架，做額外的補強。

　　除此之外，三秒膠還能用來黏合手指、角、以及任何突出於基本骨架的特徵。作品經過烘烤之後，我們也會用三秒膠修補細小的裂縫或斷裂（請參考214頁的示範）。我們也在作品「分塊」時用它，「分塊」是指將一件雕塑切割成小塊，便於鑄模。公／母塑膠管也能用三秒膠黏合。

魔寶萬能膠

　　萬用的膠水和密封劑，乾掉以後是透明的，在創作後期是非常有用的工具。我們策略性地用在烘烤過的作品上遮蔽瑕疵。魔寶萬能膠的流動力強，會自行覆蓋不平的表面，所以能創造出均勻的表面效果。

策略性地用在烘烤過的作品上遮蔽瑕疵

溶劑

　　雕塑過程後期，在作品上擦拭酒精能讓表面光滑，使形體更細緻。純度91%的異丙醇適用於大部分聚合黏土，配合畫筆塗刷還能清除指紋、工具痕跡，或黏土屑等不完美之處。

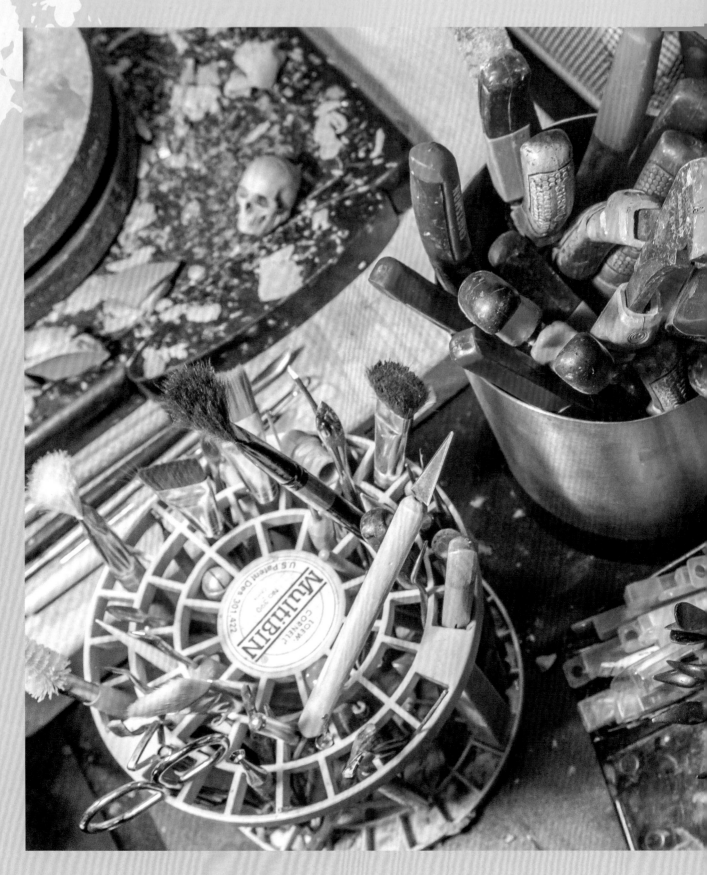

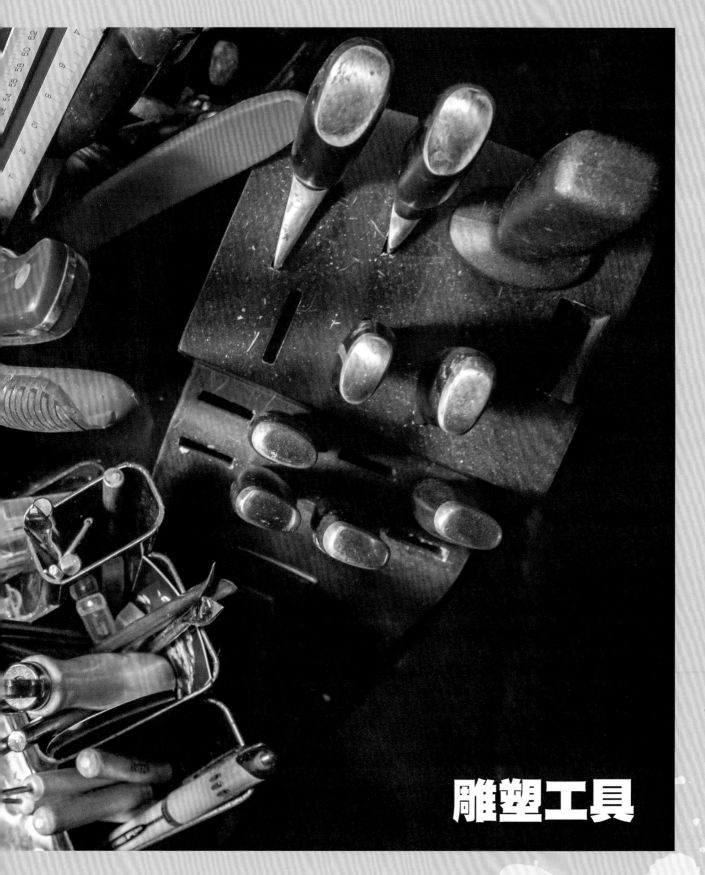

雕塑工具

線刀

　　我們用線刀製造所有雕刻材料上的壓陷和凹面，以它們拉掉材料，創造出雕塑的負面空間輪廓。我們使用這個技巧的頻率並不像其他雕刻家那麼高；那類雕刻家喜歡「耙」，而我們喜歡「拉」或是加法，也就是一旦材料放到雕塑上之後，就只會少量移除。

我們喜歡「拉」或是加法，一旦材料放到雕塑上之後，就只會少量移除。

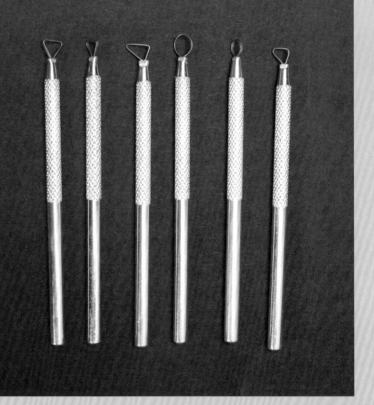

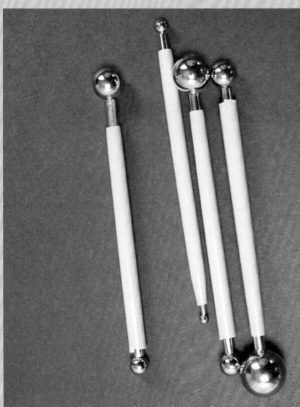

圓球棒

　　這種工具的兩端各有一顆圓球，非常適合在黏土上製作小小的凹陷面，比如人形的眼窩。若是有需要，它們也可以幫助保持凹陷的對稱性，對於製作難以觸及的地方特別有用。正如我們之前提過，我們是傾向「加法」的雕刻家，所以不像某些雕刻家那樣常用圓球棒；但是也算是夠常用了，因為工作室裡到處都有！

美工刀或筆刀

我們在創作過程裡用美工刀的次數多到不可勝數,從把黏土切成小塊,到製作過程後期,作品烘烤完成之後的進一步切割,這些刀具時時刻刻都握在我們手裡。我們割到手的次數多到不好意思承認,可是一看見完成後的作品,就覺得那些血沒白流!

Dremel 旋轉工具和配件

不是只有我們推薦你投資一套好的旋轉工具,許多我們的同業友人也強力推薦!一套Dremel工具能讓雕刻家們的創作變得容易多多。再加上各式配件,這些工具可說是萬能:切割烘烤過或硬化的黏土、打磨、刻鑿、磨砂等等,絕對是值得投資的工具。

X-Acto 精密鋸

小尺寸的X-Acto精密鋸能夠切進各種材質,包括木頭、烤過的黏土,甚至某些軟質金屬線材。

小型手工鋸

小手工鋸非常適合將塑膠管切割成特定長度，做出我們想要的公／母連接導管，讓雕塑的特定部位能卸除。

珠寶鋸弓

我們用這種刀片細窄的鋸子鋸烘烤後的雕塑。若是有某件烘烤過的作品出於某個原因必須切斷手臂，就能輕鬆以這種鋸子完成，雕塑上的切口只比刀片本身稍微寬一點。它還可以乾淨地切過雕塑中心的軟質鋁合金骨架。

熱風槍

當我們想要烘烤或固定作品時，值得信賴的熱風槍便非常有用。在雕塑過程中，我們常常需要只烘烤作品的一小部分，讓它維持形體，作品的其他部分卻仍然柔軟易於操作。關於這個步驟的更多細節，請參考第218頁。要記得，使用熱風槍的場合越少越好，使用過頭會對雕塑造成災難性的影響——聚合黏土很容易而且迅速就會焦黑起泡，所以最好是步步為營。

鉗子

我們用許多不同種類的鉗子裁剪骨架鋁線以及塑形。裁剪用的鉗子是斜口鉗；最常用來替鋁線塑形的則是長尖嘴鉗。

打磨時永遠要先用最粗的砂紙，循序漸進到最細的

海綿砂紙

在我們發現這種海綿砂紙之後，打磨的工作便有了戲劇性的變化。你能在任何一家五金行找到這種海綿，從粗到細的等級都有，對作品上難以觸及的地方非常有用。我們通常將它們切成小塊和有趣的角度，固定在一根木棒上做成自製打磨工具。記得，打磨時永遠要先用最粗的砂紙，循序漸進到最細的。我們也常常將海綿砂紙沾水之後打磨，這個技巧就叫「濕打磨」，能減少砂紙在黏土表面留下的刮痕。

設計過

程

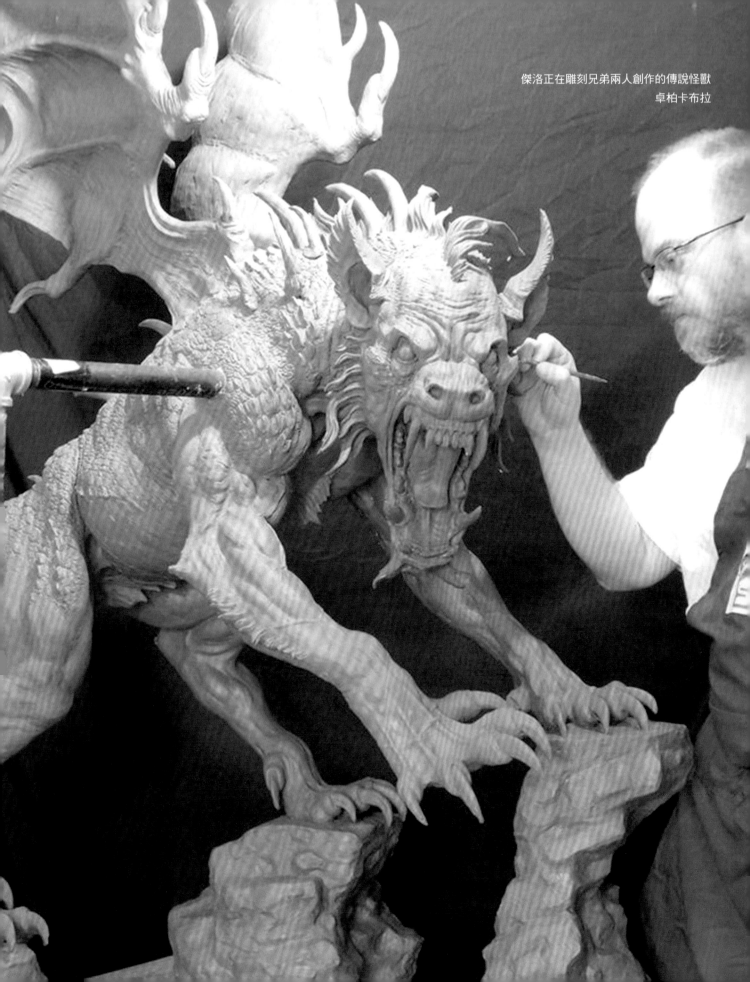

傑洛正在雕刻兄弟兩人創作的傳說怪獸
卓柏卡布拉

速寫式雕塑

　　精準度和正確性是我們這一行創造收藏家雕塑品的特點，可是我們向來不習慣把這兩個重點當成創作時的唯一目標。我們鼓勵每一種程度的雕塑家們「放手做」。雖說雕出絕頂乾淨的作品不是我們兩個人的藝術特長，但我們也刻意不追求乾淨的線條。在製作我們自己設計的作品時，我們總是朝粗獷不羈的方向走，因為我們認為比較豪邁的手法能使雕塑看起來生猛、有機、充滿能量和力道；同行中以精美見長的雕塑家們有時缺乏這種特質，在數位雕塑領域裡更是如此。保持作品的粗獷和不過分修飾，是我們天性使然，也是出於個人美學的選擇。雕塑時「放手去做」能讓創作力自由發揮。在製作自己的雕塑時，不要太在乎專業雕塑界的規矩和限制，而應該專注在基本形狀和形體上，務必讓它們傳達出你想說的故事。

其他藝術家們的支持啟發了我們，堅持以我們感覺正確的風格創作

　　我們之所以堅持這種比較寫意粗獷的雕塑風格，是因為對我們來說形體就是一切。如果黏土的基本形體是錯的，接下來的整件作品就絕對不正確，無論之後加上的細節有多麼精美，或是表面處理多麼乾淨。穩紮穩打的基本形體、構圖、平衡和輪廓是雕塑必要的基礎。的確，細節很重要，可是那是次要的。首先必須做出完美的形體，基本架構要有正確的平衡和重量，從每個角度確定姿勢和構圖沒問題，而不只是考慮關鍵的「錢鏡頭」角度（針對這點，第34頁有更詳細的解說）。

　　我們添加細節時，會針對雕塑的不同區塊──在哪些地方加上細節對整體會有利，哪些地方只要一點甚至不需要細節。我們用細節將觀者的眼睛引導到我們想要他們流連的地方，也就是我們認為的作品重點。畢竟，我們在用黏土說故事；所以假如我們認為故事的關鍵在於人物手裡的劍或臉上的表情，就可能會在這些地方花比較多心思。其他我們認為不太需要吸引注意力的地方就會刻意模糊化，或不賦予任何有趣的細節。我們並不習慣在作品的每一處都加上同樣多的細節。我們也認為一件粗獷的作品能讓觀者感覺雕塑家才剛完成這件作品，起身離開不久，而且雕塑的生命力還在持續──這是一件充滿生氣、有呼吸的藝術品。但是並非所有收藏家都喜歡我們這種比較有機的手法；十分幸運的是，欣賞這種手法的似乎多半也是同業藝術家們。其他藝術家們的支持啟發了我們，堅持以我們感覺正確的風格創作。

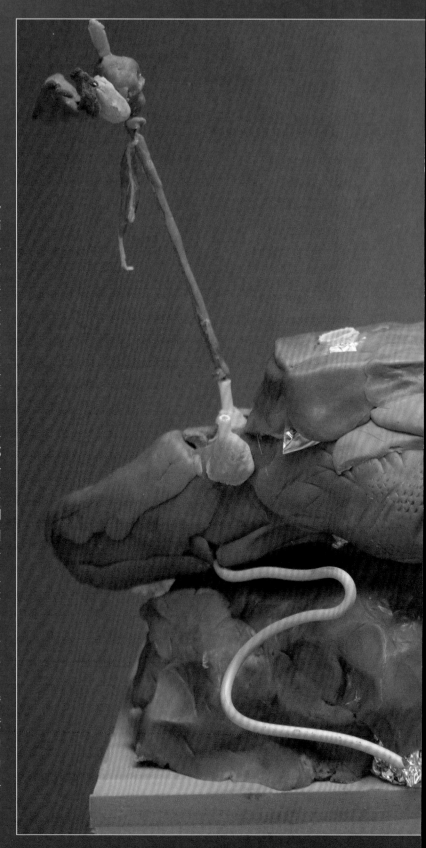

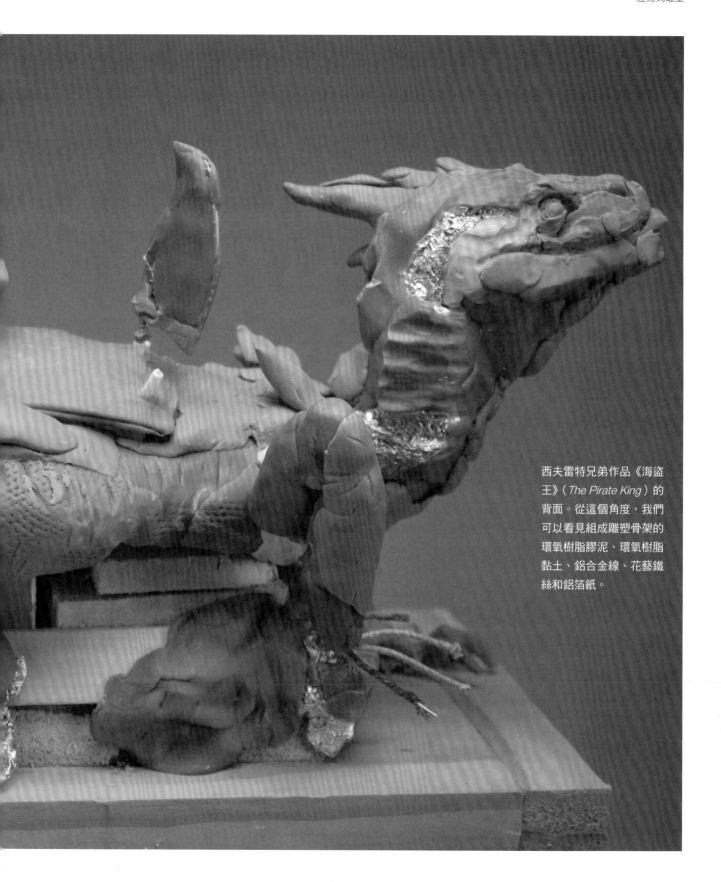

西夫雷特兄弟作品《海盜王》（The Pirate King）的背面。從這個角度，我們可以看見組成雕塑骨架的環氧樹脂膠泥、環氧樹脂黏土、鋁合金線、花藝鐵絲和鋁箔紙。

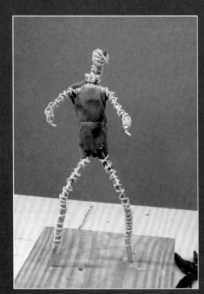

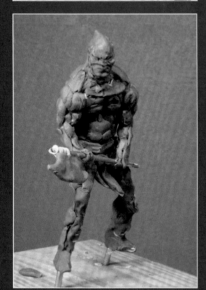

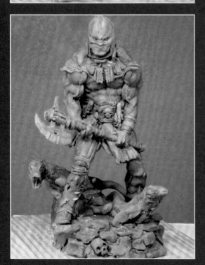

然而這並不是說我們不喜歡完成度非常細膩的作品——正好相反！我們在此特別要舉出一個例子，全世界我們最喜歡的雕塑家之一，就是偉大的日本收藏雕塑創作者竹谷隆之，他的作品出奇地細膩。

我們的作品風格重點並不在於看得順眼，我們享受的是動手創作過程和傳達的視覺訊息。我們有時會依循相同的準則，同時做三個或四個小作品，再從這些草模中挑一個最有潛力的，繼續創作完成品。對我們來說，這種做法能防止將所有心血和情感投注在單一雕塑上。並不是所有開始動手的雕塑到最後都很成功，在同時做好幾件作品時，我們不需要太介意較不成功的那一件。在創作下一件雕塑時，同時做幾個草模也是讓創作力自由發展的方法。避免過度堅持一個概念，讓最好的概念自由成形。

我們這種「速寫式雕塑」的創作哲學也出現在雕塑過程中，在一頭栽進雕塑過程之前，我們不會畫任何草圖或太多前置計畫。在完美的情況下，我們希望腦子對過程中可能出現的新概念保持完全開放的態度。比如說，如果我們決定改變角色的性別、添加巨大的角、造型怪誕的蝙蝠翅膀、更多四肢，或者甚至將基本的人類骨架改成生物或怪物，那麼就得確保在過程中能夠輕易做出這些改變。再次強調，要相信你能依照想像力在任何階段改變眼前正在創作的雕塑，如此能夠讓你的創作過程更自由。其實每次我們開始一件新雕塑時，並不總是知道自己要做什麼！

本頁：兄弟倆的原創作品《科摩多王》創作階段圖。以黏土替細鋁線骨架加料和細節，成品是活龍活現的野蠻人及伴隨的科摩多龍。

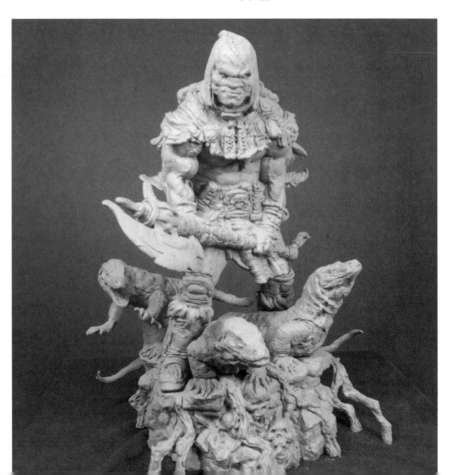

布蘭登正在準備拍攝製作中的雕塑。

✦ 啟發我們的雕塑家

講到最啟發我們雕塑風格和手法的雕塑家，我們腦中馬上就跳出兩位：

弗雷德里克．雷明頓

他是偉大的美國西部藝術家和雕塑家，手法非常粗獷寫意。在德州生長過程中，我們曾經在許多住家還有公司行號裡看到他的銅馬及牛仔雕塑。雖說他的主題並不完全符合我們的口味，風格卻深受我們欣賞，並且對我們產生深遠的影響。他的創作目標並不在於呈現細緻嚴謹的表面處理，而是傳達每個場景的情感和能量。

奧古斯特．羅丹

我們非常崇拜這位法國天才雕塑家，他的表面質感看似粗糙，事實上卻是花了很多心思刻意做出來的。他的某些作品只雕塑出局部，卻被他視為完整的作品，有些雕塑沒有手臂或頭。這些粗獷的雕塑著眼於解剖構造和充滿能量的風格，深深影響我們對「酷帥」雕塑的看法。

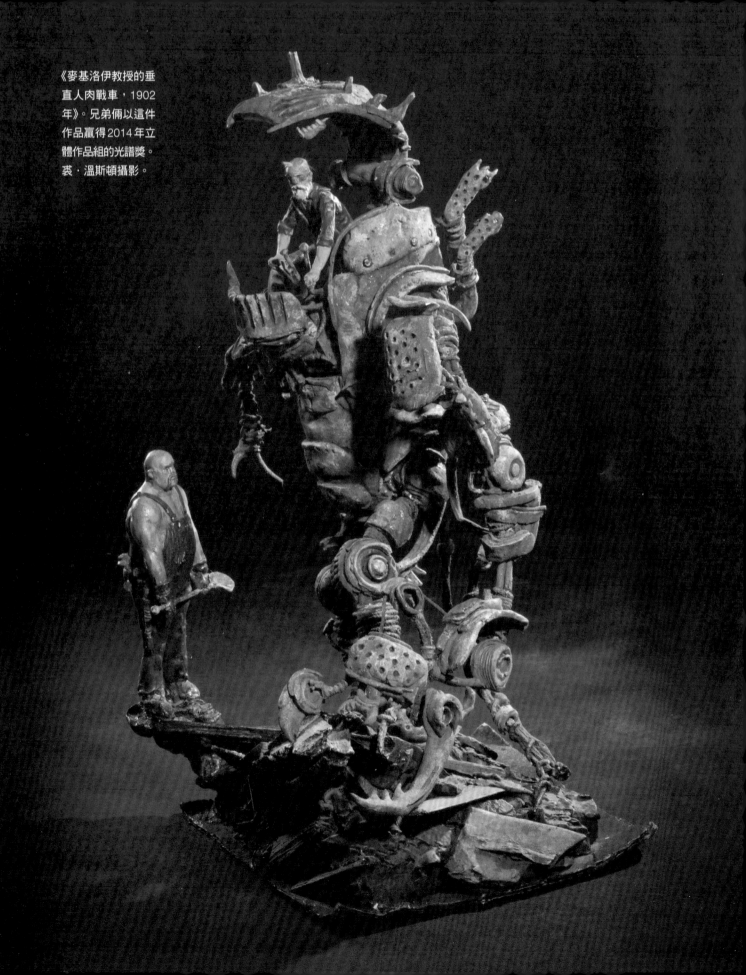

《麥基洛伊教授的垂直人肉戰車，1902年》。兄弟倆以這件作品贏得2014年立體作品組的光譜獎。裘·溫斯頓攝影。

說故事

我們想用每一件作品傳達一個故事，因此我們視自己為「用黏土說故事的人」。創作一件作品的過程中，我們要在它前面坐上兩百個小時，當然有時間在腦子裡編出大量的背景故事！

我們從不避免讓這些故事帶有模糊色彩：很多時候，不講明故事來龍去脈，任觀者自行發想，反而能引導出最有趣的結果。不確定性能提供各式各樣的可能，端賴觀者的想像力。最好的例子就是之前提過的《塔路拉和浪浪》，這件1／8比例的雕塑由一隻看起來頗具威脅性的龍和一個小女孩組成。我們從來沒告訴觀眾哪個是塔路拉，哪個又是浪浪。這個刻意留下的謎團能讓觀者按照自己的心意編故事，進而拉近與雕塑角色及整件作品之間的距離。也許小女孩是孤兒或是流浪街童，和巨龍塔路拉成為好友；也或許流浪的是那頭龍，來自某座未知的島嶼。

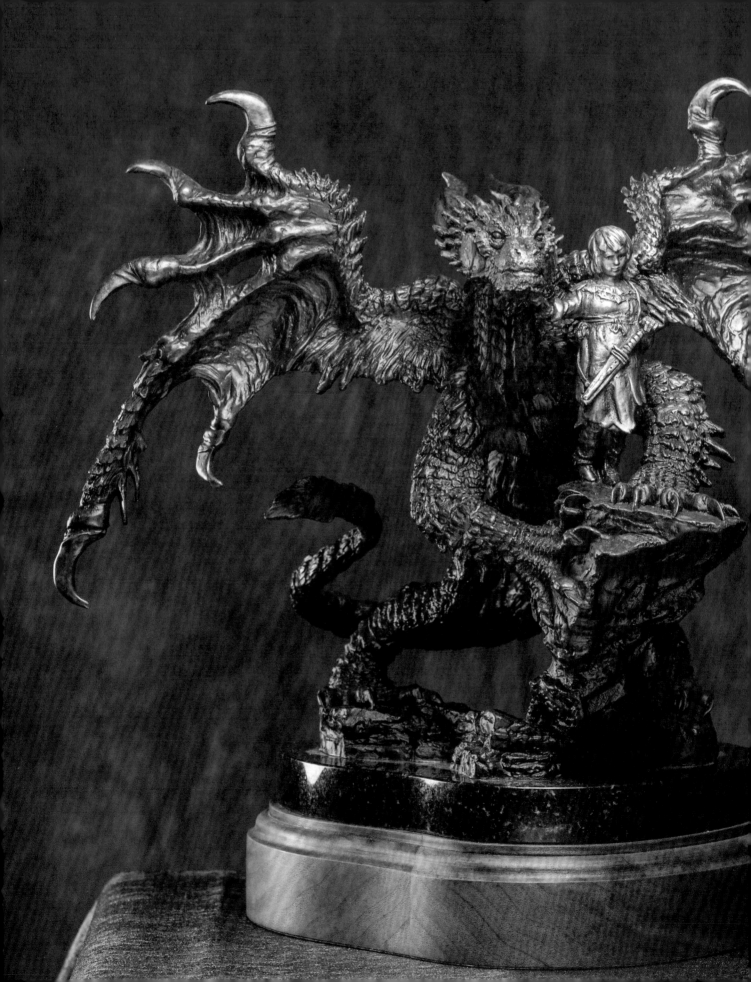

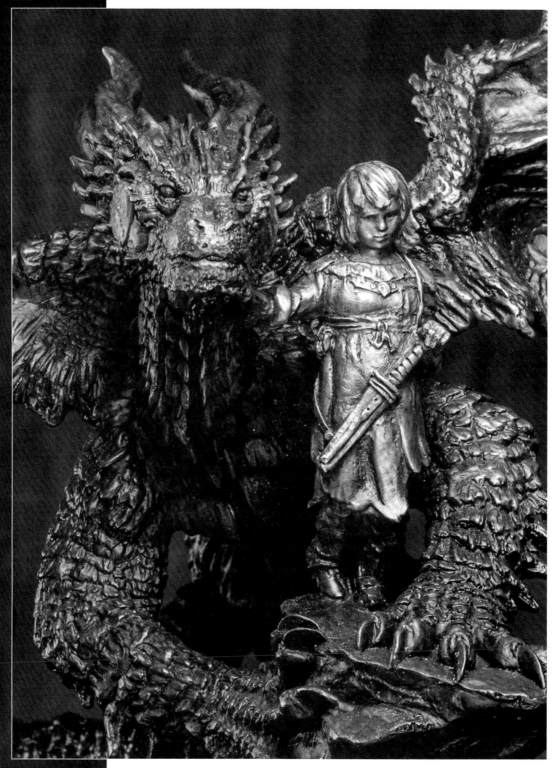

《塔路拉和浪浪》，銅雕，2018 年。原件材質為美國土。金工及美輪美奐的銅鏽效果，以及以金色強調出的小女孩，都出自德州「鑄自心底藝術鑄工場」的克林特‧霍華及技巧優異的工藝師和鑄匠團隊。查德‧麥克‧瓦德攝影。

上圖：傑洛的製作中雕塑，主角是他自己，頭上生有惡魔的獸角，身邊是電子犬。美國土材質。

表情

　　將個性和故事注入作品中最有效的手法，就是透過主角的臉孔。我們利用主角的面部表情傳達出內心情緒，捕捉他們處於場景中當下的某個瞬間。我們的動作人偶常使用憤怒表情：沒什麼比正要出擊的野蠻人或蠢蠢欲動的怪物更可怕了。雕塑手法是壓低眉毛中央，添加重量；在額頭上做出很深的皺紋，將嘴角向下拉或張嘴齜牙，形成憤怒神態。眼睛往往大大睜開，使角色顯得處於盛怒之中。這些手法同樣適用於動物和生物，特別是我們喜歡創作的擬人或半人類生物！

　　不過話說回來，我們也相信，有時候比盛怒更嚇人的臉是一張完全平靜的臉。這代表那個人或生物具有完全的自制力，什麼都不害怕，如果被那雙眼睛凝視著的是你，想必心裡會七上八下的！要做出這個表情，我們必須讓眼神正視前方，眼皮有時會稍微闔起。此外，感到有趣或困惑的表情需要比較複雜的細節。無論簡單或複雜，我們都會參考特定表情的面部照片，視需要加以運用。我們有時候在雕塑生物時會參考人類照片，提高表情的可信度。

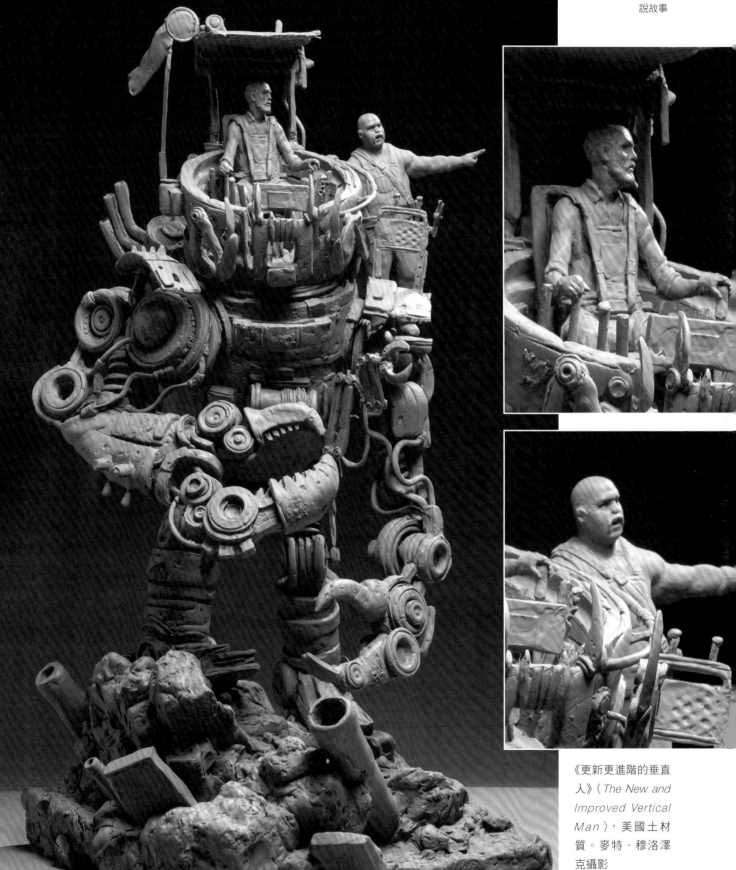

《更新更進階的垂直
人》（The New and
Improved Vertical
Man），美國土材
質。麥特・穆洛澤
克攝影

態勢

　　另一個我們喜歡使用，讓概念成真的手法是透過態勢。如同面部表情，態勢能傳達平靜、憤怒、躁動、堅決、困惑等等的情緒。比如說，《想像中的海盜王》（*Imagining the Pirate King*）的示範中（參見133頁），我們就用下垂的肩膀傳達騎士放鬆平靜的心境。同時，騎士肅然的臉孔正是我們之前講過的嚇人表情。

　　用態勢表現憤怒的人類時，我們會將脖子向前推和向下壓，從比肩膀稍微高一點的位置伸出，更像動物。你可以在我們最喜歡的Ｘ戰警系列漫畫裡看見主角擺出這種態勢。我們也喜歡讓下巴朝脖子向內勾，稍微壓低臉孔，強迫頭部形成看起來像是從眉毛下方向外窺伺的姿勢。我們認為這個態勢能夠表現出優勢、敏捷和自信。

　　另一個我們常用的態勢祕訣是將角色的腳放在岩石上，彷彿他們正要踏上更高的位置。漫畫雕塑界也許已經充斥太多這個姿勢了，可是它除了能傳達能量之外，還表現出角色的意圖，說明角色正在朝一個目標前進。與這個手法有異曲同工之妙的是上下身軀向相反方向扭轉，也就是角色的上身朝往與臀部和腿不同的方向，除替角色增加能量之外，也很適合表現意外情況，彷彿角色剛剛發現一位友人或敵人。

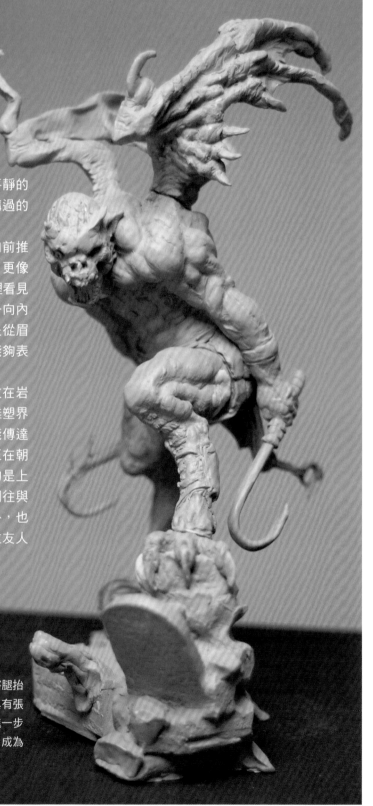

《天降死神》（*Death from Above*），美國土材質。除了將腿抬高之外，頭部及上身也被壓低，手臂貼近髖部，創造具有張力和能量的態勢。這件作品之後被掃瞄成數位檔案，進一步由高明的阿根廷雕塑家馬丁・卡納雷以數位軟體雕塑，成為傳統與數位的合作作品。

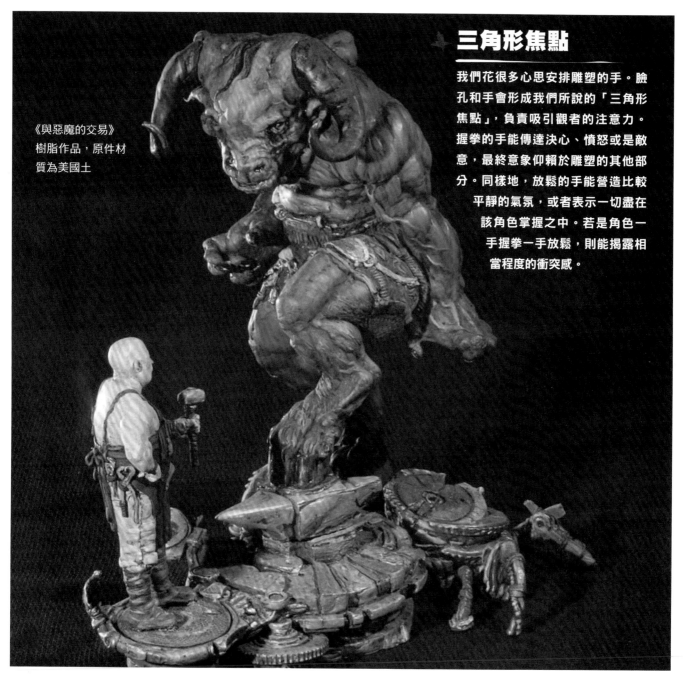

《與惡魔的交易》
樹脂作品，原件材
質為美國土

三角形焦點

我們花很多心思安排雕塑的手。臉孔和手會形成我們所說的「三角形焦點」，負責吸引觀者的注意力。握拳的手能傳達決心、憤怒或是敵意，最終意象仰賴於雕塑的其他部分。同樣地，放鬆的手能營造比較平靜的氣氛，或者表示一切盡在該角色掌握之中。若是角色一手握拳一手放鬆，則能揭露相當程度的衝突感。

營造場景

我們有些作品呈現不只一個角色，甚至還有微型景觀。人類與人類、或者人類與生物之間的互動可能性是無窮無盡的，做這類作品實在很有趣！這些多角色作品也讓觀者一眼就能理解我們要講的故事。兩個或三個角色的尺寸差異能夠立即傳達出動作的含意。我們常常

在這類作品玩比例遊戲——單一隻牛頭人身的米諾陶就已經很有趣了，如果是巨無霸米諾陶配上人類呢？那個人是否有危險？還是跟米諾陶是朋友？場景氣氛是平和還是緊繃？有時候觀者能得到的最有趣結論，就是角色之間正處於令人不安的停戰或聯盟時刻。

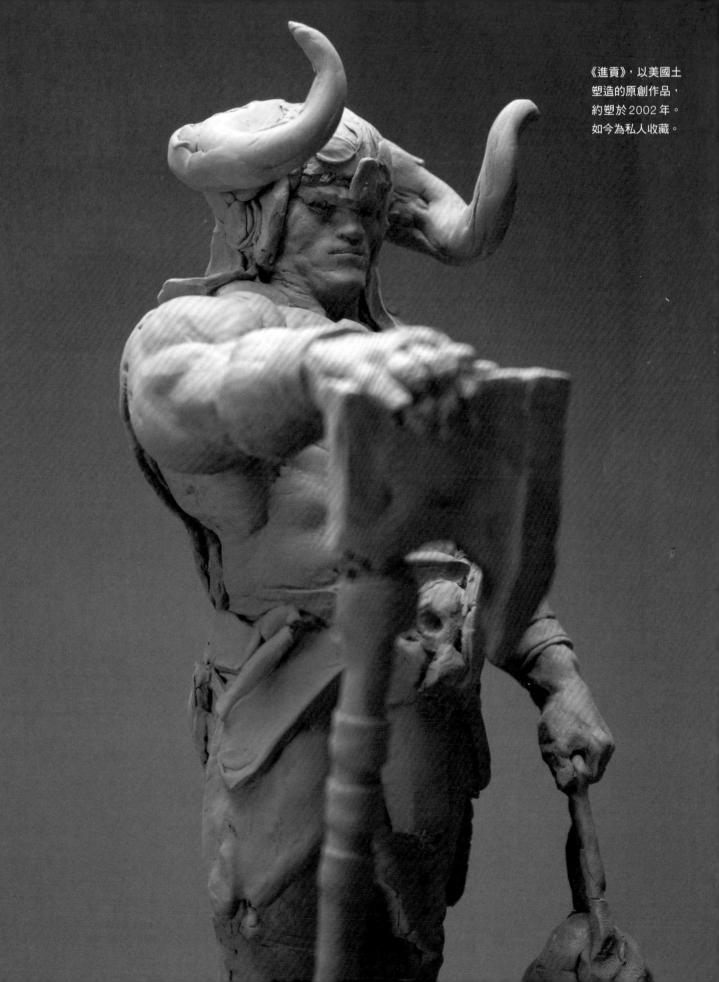

解剖、比例與姿勢

　　有些雕塑家在開始一件作品之前會先做很多計畫和準備工作，我們卻不然。我們在開始動手雕塑之前很少畫任何草圖、速寫或設計稿；我們偏好的是直接開始彎折骨架鋁線，憑直覺創作。這種做法讓我們自由，允許我們朝看起來最棒或是捕捉到某個獨特瞬間的方向走。如此的自由能讓我們的創作力更旺盛，我們會感覺沒有什麼是不可能的。然而，如同之前提過的，在開始一件作品前，我們考量的關鍵在於要傳達給觀者的故事旁白。

　　我們致力於讓觀眾聽見我們想說的故事，即使這件雕塑只有一個角色，故事內容也只是簡單描述這個角色的身分和生活。要創造有效的故事，可信度是關鍵。想讓手裡的設計具有可信度，創作者就必須了解真實世界裡的各種概念，包括解剖、比例、和姿勢。

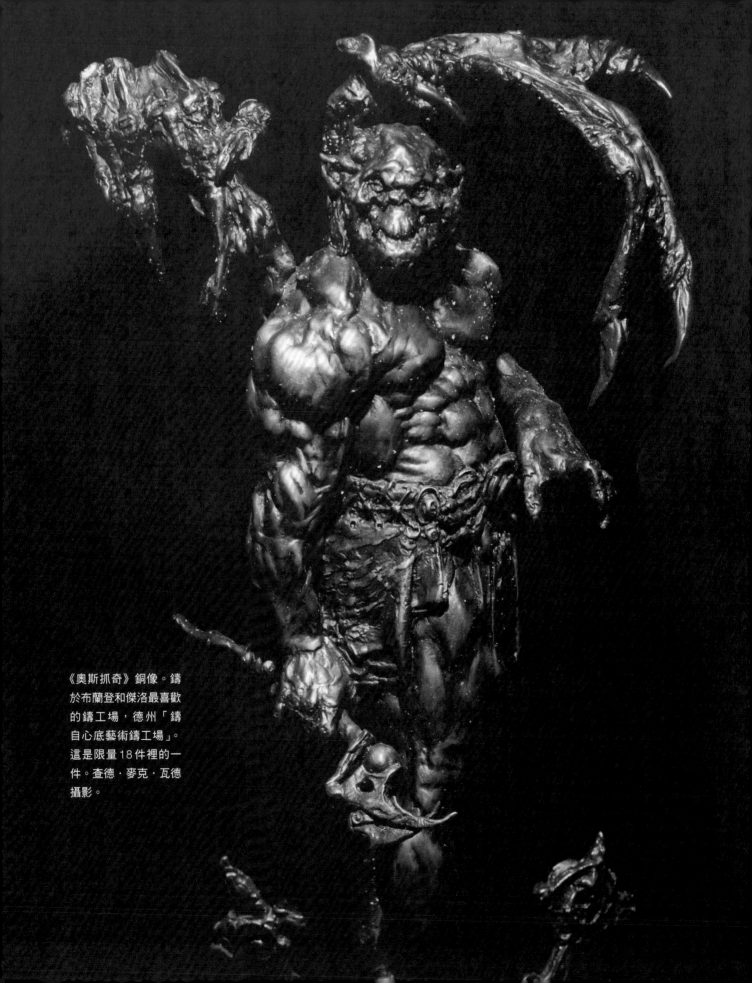

《奧斯抓奇》銅像。鑄於布蘭登和傑洛最喜歡的鑄工場,德州「鑄自心底藝術鑄工場」。這是限量18件裡的一件。查德·麥克·瓦德攝影。

造型比例

在開始一件新雕塑時，我們最先考慮的面向是關鍵角色的比例。如果角色是人類，那麼就有幾條我們已知的既定規則：中等人類高度介於6.5和7頭身之間，理想化的人類大約是8頭身。然而，英雄類體格會接近8.5或8又3／4頭身。身材越高，胸膛就越寬闊厚實，腿也更長。大部分我們創作的角色都具有英雄體格比例，就連壞蛋也不例外！這樣做能讓角色更具史詩感，更令人驚嘆。我們並不是寫實派雕塑家。一般來說，超級寫實和寫實主義是很細緻的藝術取向，在該領域也已經有很了不起的藝術家，但是並非我們的風格。身為雕塑家，我們較感興趣的是奇幻風格，有時需要稍微誇張的形體。我們的美學莫基於漫畫世界，也很喜歡欣賞許多藝術家塑出的風格化角色，亦即比例完全不依照現實世界中的人體。

解剖參考

　　我們比較年輕時，曾經認為使用參考圖片等同於某種作弊，認為我們應該只憑記憶塑出所有作品。如今我們知道那是很蠢的想法，並且一有機會就會對每一位有同樣疑問的年輕雕塑家提出忠告。我們在雕塑的時候使用大量參考資料，絕大多數是針對解剖結構。由於我們力求塑出真實的身體結構和功能，憑空想像是不可能的，雖說作品的形體多有誇飾。

　　了解皮膚下的肌肉功能是絕對必要的功課。我們必須集結許多肌肉、四肢、軀幹的參考照片，在雕塑上重現這些結構的實際功能。你也許認為自己已經熟記了胸部肌肉組織，可是你是否了解肌肉如何連動的？比如當手臂上舉過頭時的肌肉動作？尋找特定的參考，取得深度解剖知識，是創作寫實人體的關鍵。我們通常會做一塊巨大的情緒板，上面貼的參考圖片除了解剖結構之外，還有布料和服裝；若底座是岩石，就也有岩石參考圖片，諸如此類。在漫長的創作過程中，頻頻轉頭看參考圖片會令我們分心，因為眼睛必須時常離開前方的黏土；因此我們將參考情緒板直接放在雕塑後方的視線中央，如此一來，只要迅速瞥一眼就能看見參考圖片。

工作室照片，由麥特・穆洛澤克攝影

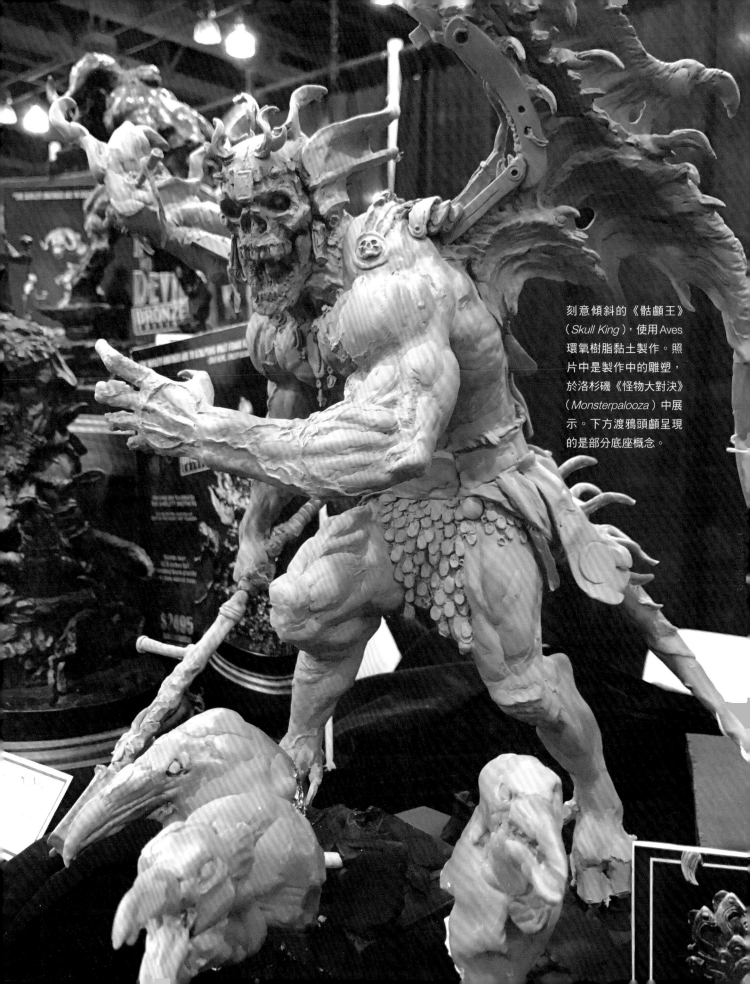

刻意傾斜的《骷顱王》（*Skull King*），使用 Aves 環氧樹脂黏土製作。照片中是製作中的雕塑，於洛杉磯《怪物大對決》（*Monsterpalooza*）中展示。下方渡鴉頭顱呈現的是部分底座概念。

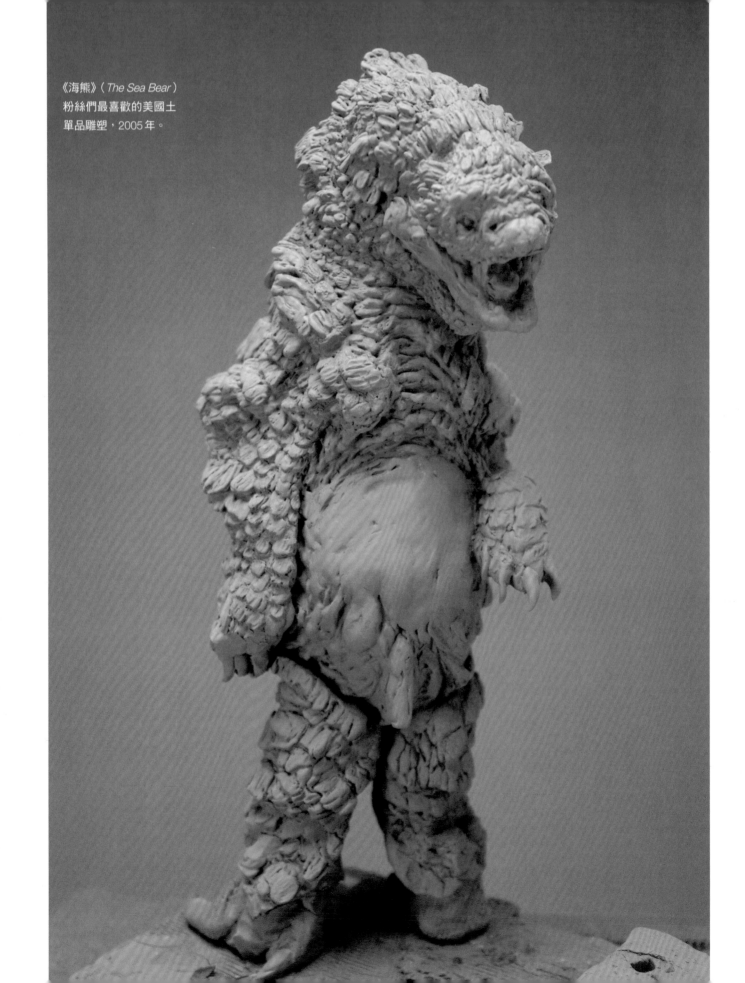

《海熊》（*The Sea Bear*）
粉絲們最喜歡的美國土
單品雕塑，2005年。

許多我們的雕塑都是原型英雄、野蠻人，或壯碩的人物，所以我們許多解剖參考都是健身領域的人物。我們在成長過程使用阿諾・史瓦辛格的《新版現代健身百科》（The New Encyclopedia of Modern Bodybuilding）作為參考書，直至今日。我們使用它的一個原因是跟現在過度巨大、有時甚至媲美漫畫裡的大肌肉體型相較，我們比較喜歡1970和80年代較為纖細的（但還是很巨大！）健美身材。無論男性或女性解剖結構，我們都避免使用被噴修或過度修整的參考圖片。常常被雜誌和網站修掉的身體小凹陷、皺褶或不完美之處，卻正是雕塑家們在創造寫實作品時需要的資訊。

在設計和雕塑想奇幻或想像出來的生物和怪物時，我們同樣鼓勵雕塑家們使用參考圖片。如果那些生物也與我們生活在同一個或是類似我們這個世界裡，物理規則便也會相同，這些想像怪物身上的某些形體和機制就會類似於實際生活在地球上的動物們。比如說，在神話動物身上配置像膝蓋的結構時，該結構就可以向後彎，或是以有趣的方式重新演繹。對於真實世界中動物的膝蓋結構有所了解，比如馬或狗（或任何與要雕塑的生物具有類似尺寸的動物）就會很有用。一頭生物也許有95%都是想像出來的，但是當觀者認出某個關節結構或是皮膚皺褶時，這些小細節就能讓該生物像真的一樣，立刻使牠更具可信度，更令人讚賞。擅長這類藝術的大師和傳奇概念設計師兼畫家韋恩・巴洛是我們一輩子景仰的藝術家。

當觀者認出某個關節結構或皮膚皺褶時，這些小細節就能讓該生物像真的一樣。

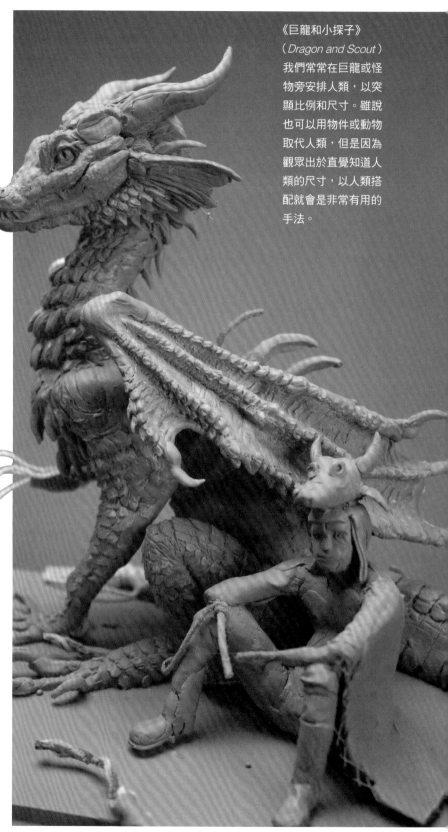

《巨龍和小探子》（Dragon and Scout）我們常常在巨龍或怪物旁安排人類，以突顯比例和尺寸。雖說也可以用物件或動物取代人類，但是因為觀眾出於直覺知道人類的尺寸，以人類搭配就會是非常有用的手法。

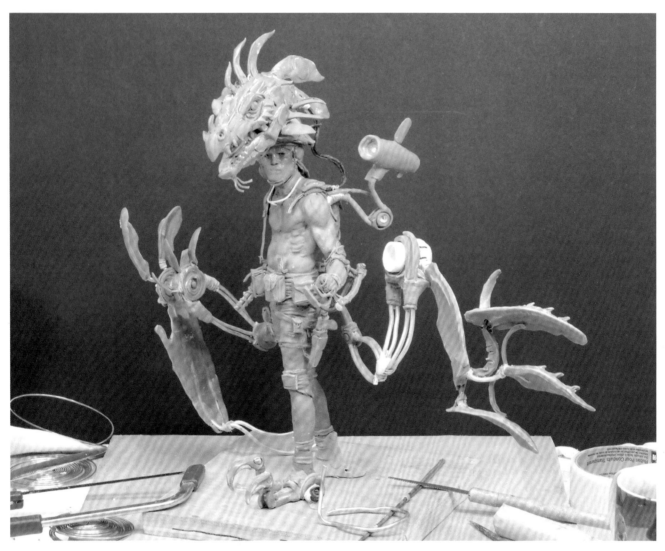

增加姿勢能量感

我們盡量在所有作品中創造出能量。某些作品設計成動態姿勢，但是想塑出能量感並不一定得靠動態姿勢。有些文藝復興時期的雕塑就飽含隱而不發的細微能量，比如米開朗基羅的大衛像，這件曠世巨作使用了「contrapposto」（對立式平衡）姿勢，這個義大利文術語指的是雕塑人物將重量放在一隻腳上，肩膀和髖部則斜向相反方向。比如說，若右肩向下沉，左肩上提，則右髖部會上提，左髖部向下沉。這個姿勢能夠立刻呈現出能量和放鬆——身體的一半看似正在動作，另一半則顯得穩定。觀眾大多認為這個姿勢極具美感，歷史上的雕塑家們也使用它表現愛神或類似的神祇。

對立式平衡也能傳達心理上的資訊，亦即人物的心理狀態，暗示他或她正在猶疑或是「一心二用」；而雙腳平均分擔重量或同高的肩膀和髖部，表示人物平靜或態度堅定，我們認為這個姿勢比較不有趣。自從最早的西方古典雕塑出現之後，這個手法就被頻繁地使用，可是我們之所以深信該理論，卻是受到許多當代日本雕塑大師的影響，包括竹谷隆之和韮沢靖。我們喜歡研究他們的作品，絞盡腦汁想了解這些角色如何能夠在看起來很放鬆的同時，又像是隨時一觸即發，體內蘊含潛在的動作——能量和穩定兼備。對立式平衡就是讓我們解開這個謎團的鑰匙。

構圖

我們始終力求雕塑具有良好的平衡，其中需要考慮的包括物理性的穩定——使作品不會向側邊或正面傾倒是絕對重要的！而另一種則是構圖上的平衡，發生在作品內部。你必須留意人物的中軸——也就是從中央將角色平分成左右兩半的垂直線。兩側的重量看起來是否平衡？假如這件雕塑是真的人類或動物，那麼他／她／牠是否真的能平穩地保持這個姿勢？我們不僅自問這個姿勢是否可能和是否有良好的平衡，也會考量它的美觀和合理的故事性。

在為新作品評估構圖時，我們還會考量外部輪廓。若是作品內部無法清楚地被看見，那麼外輪廓或外部形體的構圖是否可行？它的設計是否富有力道、是否傳達了角色的故事？有時候我們加上的元素會為作品輪廓帶來負面影響；一旦我們醒悟出這一點，就會將作品改回原狀，保持原始輪廓。另一個改善雕塑構圖的祕訣來自我們對漫畫家手法的研究。在設計漫畫書封面時，漫畫家們會先創作概念小圖，尺寸只比郵票大一點。這麼做的理論根據是：如果構圖在小尺寸版面裡行得通，在大版面上就也絕對可行。對雕塑來說，我們的做法是從遠處端詳，特別是創作的起始階段。我們會離開作品20或30英尺，讓它在視野中縮小，就像漫畫家的概念小圖。從遠處看，這尊雕塑的構圖設計是否仍然有效，描述了我們想說的故事？若果真如此，我們就知道作品正朝我們想要的方向前進。

本頁和左頁：《龍兵團：盜蛋小隊》（*Dragon Division: Egg Appropriation Unit*）。原件為Aves環氧樹脂黏土，刊登於《想像特效》雜誌。裘·溫斯頓攝影。

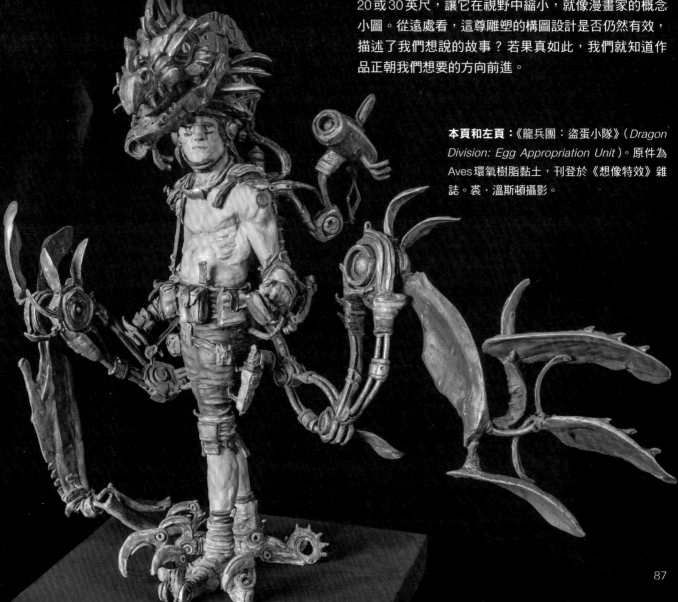

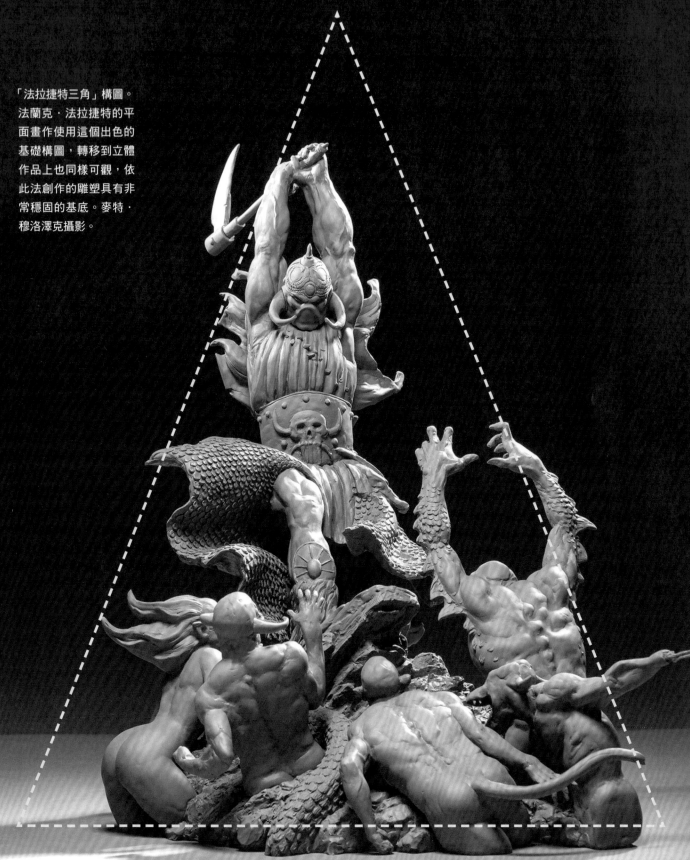

「法拉捷特三角」構圖。
法蘭克‧法拉捷特的平
面畫作使用這個出色的
基礎構圖，轉移到立體
作品上也同樣可觀，依
此法創作的雕塑具有非
常穩固的基底。麥特‧
穆洛澤克攝影。

觀者的視覺焦點

雕塑人類型態的角色時,作品的視覺焦點區域會由角色的雙手和臉部框出(參見第77頁)。在任何以人類為主的作品裡,觀者的眼睛會自然而然集中在雙手及臉孔的動作,以及它們傳達的表情或情緒。觀者對這三個元素的審視,會在作品之中形成自動吸引目光的小三角形。我們除了確保臉和雙手詮釋出想說的故事之外,還會花心思為這個三角形區塊加上細節和趣味。此時便很適用「法拉捷特三角」構圖法。

許多研究法蘭克·法拉捷特畫作的藝術家和設計師都提到「法拉捷特三角」,也就是說

法拉捷特偏愛以大三角形作為構圖基礎(他創作的書本封面尤其如此)。畫面中並沒有足夠破壞三角形的大形體,但是小形體和元素卻能稍微打破框架,在提供視覺趣味之餘又不模糊整體的三角形。這個設計概念能良好地轉移到立體雕塑上。我們的雕塑底部往往是整件作品最寬的,大致向上延伸到最高點成為三角形。這個方法對單一角色雕塑來說效果最好。當然,法拉捷特三角不能(也無法)用在所有作品上,正如同它無法用在每幅畫裡。可是但凡我們認為用了它效果會很好的作品,結果保證就會很好。

雕塑過

程

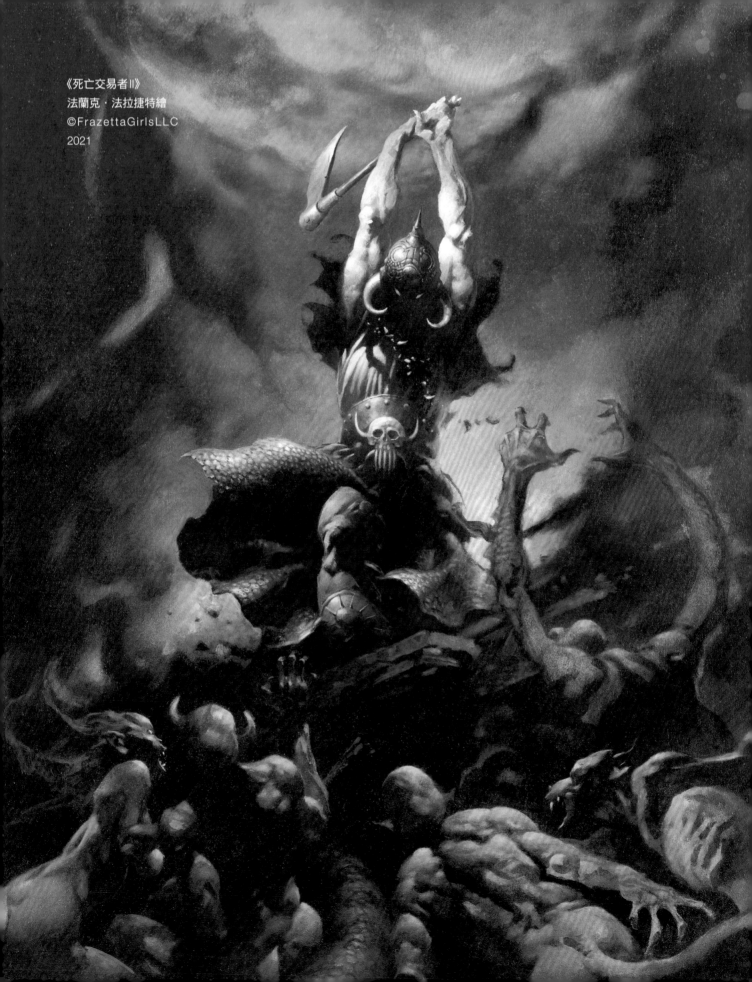

《死亡交易者 II》
法蘭克・法拉捷特繪
©FrazettaGirlsLLC
2021

塑造
死亡交易者 II

　　奇幻畫作大師法蘭克·法拉捷特是我們重要的靈感來源，所以為他在1978年的《死亡交易者II》製作雕塑可說是美夢成真。這是法拉捷特第二次描繪這個角色，第一幅是原始的《死亡交易者》，畫中主角騎在馬上（參見第32頁）。《死亡交易者II》的感覺更有能量，我們的主要目標之一就是捕捉到他的動作和震撼力。對於我們自己的原創作品，我們期望每一件雕塑都呈現出西夫雷特兄弟風格；但是在這件作品中，我們最想要做出的是法蘭克·法拉捷特風格。

　　我們在這件作品使用的是1／6比例，所以6英尺高的人會被塑成12英寸高。我們從骨架開始；在製作如這幅畫般複雜而且多角色的雕塑時，骨架本身就是一件雕塑。然後我們替主要形體補上料，調整解剖結構、添加細節。在這個過程中，我們確保整體形體和輪廓不太偏離原畫作。現在，我們有了骨架鋁線、工具和黏土……開始動手吧！

西夫雷特兄弟　示範

材料和工具

材料

骨架
鋁合金線（15號／直徑1.5公釐）
鋁箔紙
鋁網片
花藝鐵絲

黏土
美國土
Aves環氧樹脂黏土
環氧樹脂膠泥

黏著劑和溶劑
木工黏膠
三秒膠
91%酒精

其他
木座
木塊／下腳料
PVC塑膠管
苯乙烯管

工具
割泥線
美工刀
斜口剪
尖嘴鉗
修坯刀
打磨棒
線刀
圓球棒
拋光棒
刮刀
筆刷
熱風槍

01

打造骨架

步驟01

　　我們會在一開始用大面積底座支撐之後要打造的場景。在這個最初始的階段，我們就會開始視覺化圍繞著主角、位在外部邊緣的妖魔形體。我們用木塊在岩石的基礎形狀上做出隱藏的次要基底，用木工黏膠將它們固定在木頭底座上。然後用環氧樹脂膠泥將短小具凹面的PVC管固定在岩石的每一面。這些會用來固定主要角色的雙腿骨架。

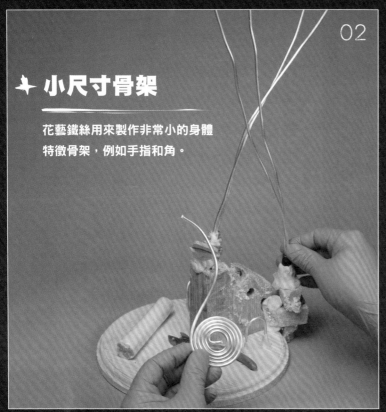

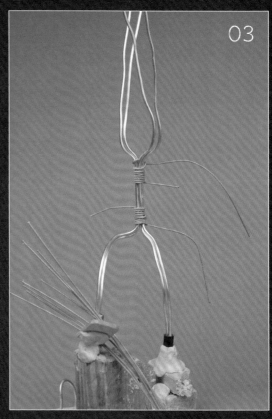

✈ 小尺寸骨架

花藝鐵絲用來製作非常小的身體特徵骨架，例如手指和角。

步驟 02

下一步，我們開始打造主要角色的骨架。鋁合金線是用塑膠管及環氧樹脂膠泥固定在底座上的。骨架下半部是死亡交易者的腿。在腦中視覺化底座及主角頭部之間的高度差異能幫助我們打造骨架，還能釐清和比例有關的疑點，如膝蓋和腰部的位置。

步驟 03

在骨架加上花藝鐵絲，用它將鋁合金線綁在一起成為主角的基本體型。我們此時會在想要的主角膝蓋位置彎折鋁合金骨架，並用花藝鐵絲將腰部和肩膀位置的鋁合金骨架線綁在一起。肩膀上方，直指天空的鋁線之後會成為手臂。我們使用雙倍的鋁線替這個角色做骨架，使它更穩固。

步驟 04

我們在這個步驟開始在腿部交叉纏上花藝鐵絲，增加體積感。不同方向交纏的手法能讓之後加上的黏土更容易附著，避免黏土層變形或整片滑落。出於同樣原因，我們也在上半身厚厚地纏上花藝鐵絲；加上黏土的上身會比腿還厚實，所以我們並不擔心花藝鐵絲在這個階段讓上身部位看起來很臃腫。

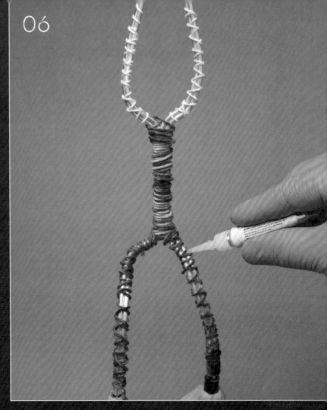

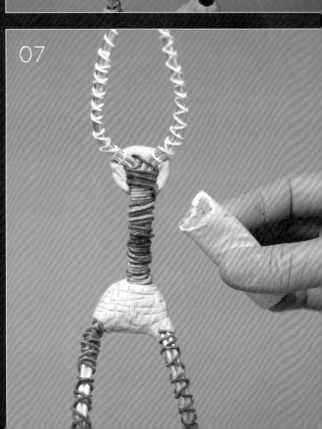

步驟05

用斜口剪剪短鋁合金線，做出手臂基礎。為了合乎比例，你可以先計算並測量出手臂的確切長度。在我們自己的創作中，我們偏好目測估計出手臂長度。我們的作品並不非常準確地合乎解剖結構，因為許多角色都是超級英雄的身材比例。當然，這件雕塑是特例，因為我們必須塑出符合法拉捷特畫作人物的手臂長度。

步驟06

用大量的三秒膠將花藝鐵絲固定在鋁合金骨架上，這樣做能確保之後加上的黏土有一個強壯堅固的基礎。如此也能避免骨架在雕塑過程中滑動，使黏土脫落。

步驟07

我們開始在雕塑的關鍵位置加上環氧樹脂膠泥——這個案例中是髖部和肩膀。補強這些關鍵點能夠減輕髖部連接處，以及從主要軀體向上延伸的手臂承受的重量。

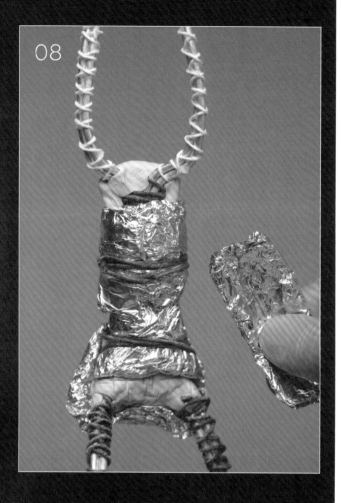

✈ 事先計劃

記得，環氧樹脂膠泥在幾分鐘之內就會硬化，所以你必須事先計劃一旦混合之後要施用的位置和使用方法。

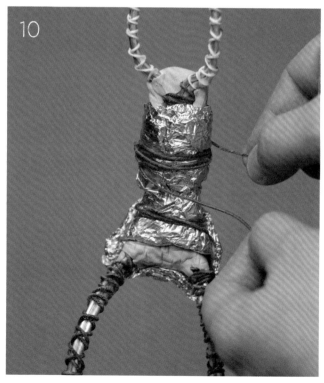

步驟 08

在身體最厚實的部分，也就是上身加上鋁箔紙。用鋁箔紙包裹上身和髖部能減輕作品的整體重量，並且防止作品在烘烤之後龜裂。

步驟 09

在原始畫作裡，死亡交易者舉著一把斧頭，所以我們用苯乙烯管和花藝鐵絲在主要骨架上做了一個特別的元素。這大約就是斧頭柄的位置，雙手會在最後環握著它。我們計劃之後會在這個苯乙烯管裡面穿入更細的鐵絲，作為斧頭骨架。

步驟 10

我們再度用花藝鐵絲將鋁箔紙固定在骨架上。然後也加上三秒膠，讓整個結構定型。

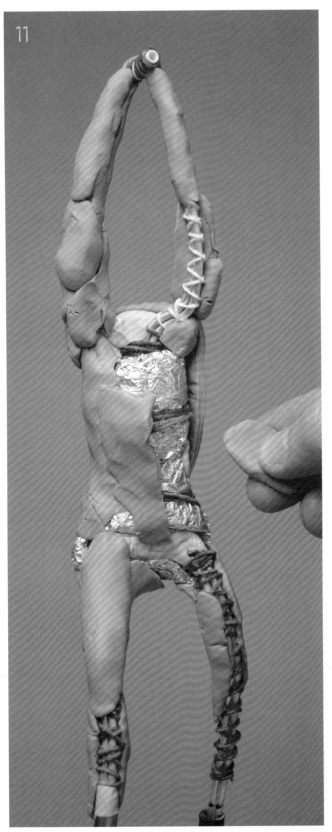

包覆黏土

步驟11

在為骨架加料的時候,我們的做法就像畫家處理大尺寸畫布——先使用粗大筆觸,之後再加上細節。我們在這個階段使用的是小塊黏土,腦中已經有解剖結構,但主要著眼於形體和比例。我們會處理任何必須的微小調整,比如添加或減少幾公釐;若是需要調整骨架,就也在這個階段調整。打從你動手製作一件作品的那一秒開始,就是一路不停的修正和微調。

步驟12

繼續依次加上小塊美國土,有時候會在黏土上畫線,讓我們記得腹肌位置。開始建立肌肉——這裡可以看見非常粗糙的三頭肌和手肘。這些標記點能幫我們配置其他特徵,比如解剖結構、服裝和武器。

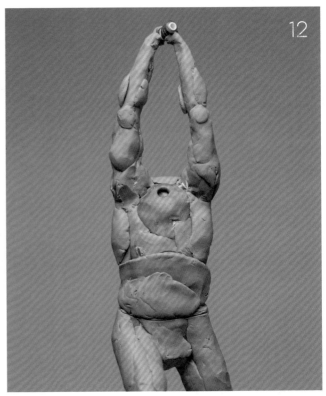

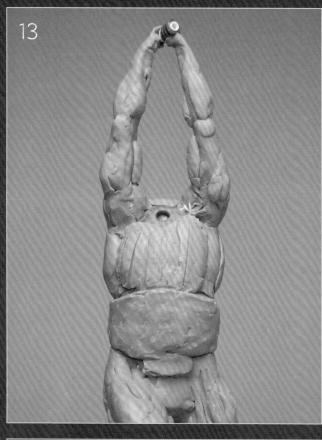

步驟13

　　下一步，在頸部加上環氧樹脂膠泥和一個洞，之後會裝上可以拆卸的頭部。我們在這個階段個別處理這些部分，而不是做好整件雕塑後才分割，但是兩種做法都可行。手臂和腿部加上更多黏土，大腿開始成形。我們也在這個階段開始雕塑主角的腰帶和上衣；衣料皺褶的位置盡量和原始畫作相符。

步驟14

　　這個視角是作品的背面，大部分將會被上衣和獸皮、下半身的鎖子甲裙遮住。在這個階段，還看得見暫時暴露在外的鋁箔紙包裹。

步驟15

　　現在我們加上頭部骨架。在之前做的洞裡安裝鋁合金線，塑出脖子形狀。在脖子骨架纏上花藝鐵絲，形成初步的頭部區域。我們另外用環氧樹脂膠泥做了基本的頭。以這個頭顱形狀的球體為基礎，我們要用黏土塑出主角的頭。

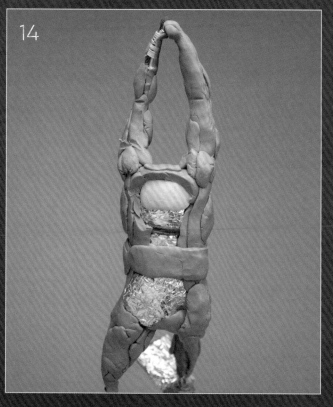

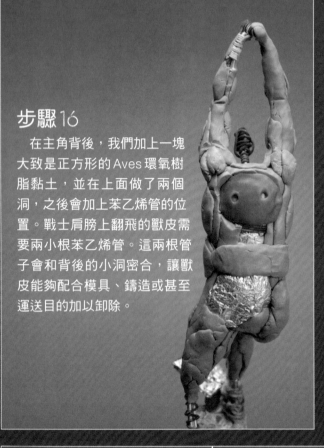

步驟16

　　在主角背後，我們加上一塊大致是正方形的 Aves 環氧樹脂黏土，並在上面做了兩個洞，之後會加上苯乙烯管的位置。戰士肩膀上翻飛的獸皮需要兩小根苯乙烯管。這兩根管子會和背後的小洞密合，讓獸皮能夠配合模具、鑄造或甚至運送目的加以卸除。

17

18

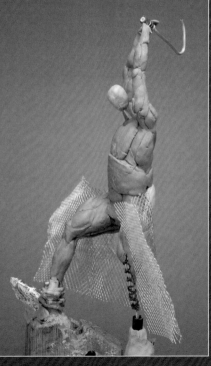

步驟17

　　我們在雕塑的更下方加上第二塊正方形和兩個小洞，這次是用白色環氧樹脂膠泥。如此便能固定鎖子甲裙的部分，並且讓它能夠完全拆卸。我們也開始使用鋁網片，之後配合基礎骨架（也就是鋁合金骨架）將它塑成鎖子甲裙。

步驟18

　　下一步是加上簡單的斧頭鋁線骨架和人物的基本頭部。向下傾斜前伸的頭部，使角色顯得更有侵略性和力量。富有能量的動感姿勢開始成形了。

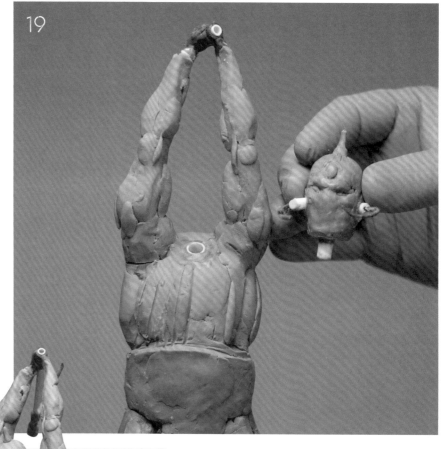

步驟 19

我們在這裡使用公母苯乙烯管做出能夠拆卸的部分。從頭部底部伸出的管子比身體裡的管子細一點，使兩者能夠緊密貼合。為了讓纖細的角既強壯又堅韌，我們先用花藝鐵絲做出它們，再用環氧樹脂膠泥固定在頭上。

步驟 20

加上頭盔之後，主角的造型開始成形了。我們也著手用黏土在鋁網骨架上塑出鎖子甲裙。我們想重現畫作裡的裙子，可是也要它從各個角度看起來都是自然的翻飛狀態。因此，我們不斷從各種角度檢查進行中的作品。

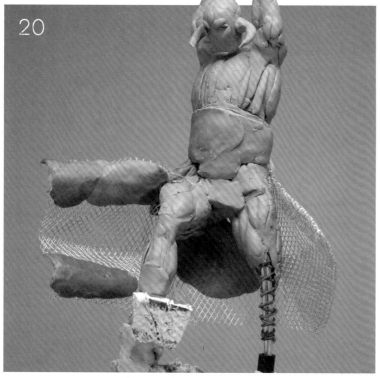

向下傾斜前伸的頭部，使角色顯得更有侵略性、更有力量

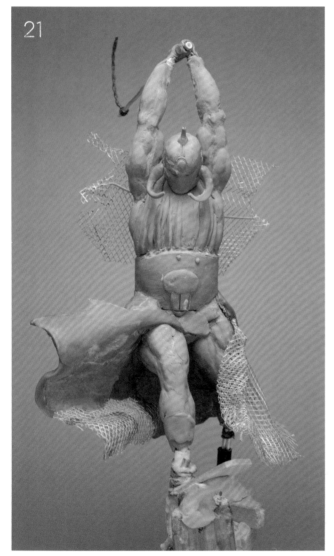

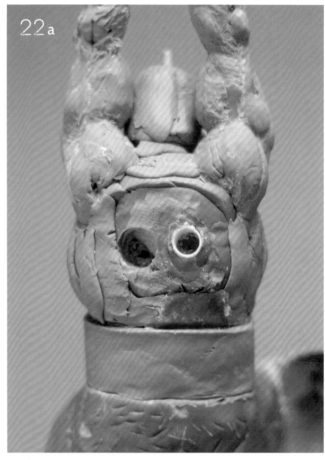

步驟21

我們參考原始畫作裡死亡交易者肩膀上披著的獸皮，然後切割彎曲鋁網片成為大致的形狀，再添加到雕塑上。此外，還做了劍的骨架、替裙子加上更多黏土。我們也開始塑出腰帶上骷顱頭的概略形狀。

步驟22

接下來是在背後Aves環氧樹脂黏土上鑽孔，插入苯乙烯管；這兩根苯乙烯管的口徑要比從獸皮上向外伸的苯乙烯管稍微大一點，兩者才能密合（圖22a）。你在這裡可以看見獸皮部分能夠被安裝、移除、取代，都因為我們神奇的公母連接管密技！（22b）

23a

步驟23

　　我們開始用黏土塑造鎖子甲裙的左半部和翻飛的鋁網骨架。我們也在大腿上方以及鎖子甲裙骨架上鑽孔，置入塑膠管。等裙子上的黏土及細節部分都做好之後，就能和大腿上方的塑膠管組裝在一起。我們在這個階段會參考法拉捷特的原始畫作，評估裙子形狀、翻飛效果和比例，希望雕塑和原始畫作越近似越好。

23b

24

步驟24

　　從這個側面角度能夠清楚看出頭盔上的角可以輕易取下並替代。我們在雕塑過程中也同時製作連接裝置，而不是完成整件作品後再切割分塊。從前我們也用後者，雖然方法不同，卻同樣可行。

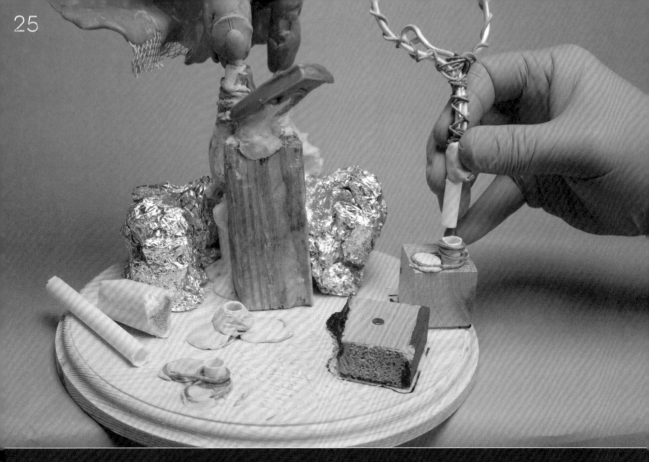

建構底座

步驟25

接下來，我們將焦點放在底座。首先做出位於死亡交易者左邊，將手高高舉起的妖魔骨架。骨架材料是我們常用的鋁合金線包花藝鐵絲，再用環氧樹脂膠泥補強妖魔的骨架底部，還加上一系列塑膠管，以便妖魔能夠在之後被即除。

步驟26

然後用很多鋁箔紙變得厚實，並以環氧樹脂膠泥固定。死亡交易者在這個階段已經先移除了，才不會損傷它。

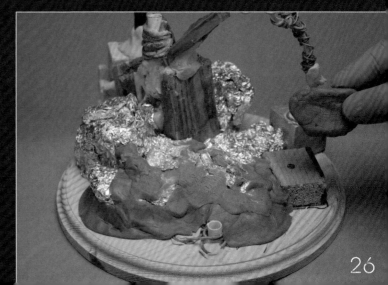

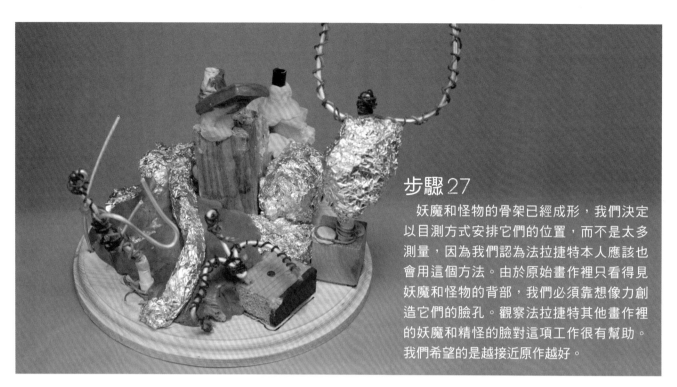

步驟 27

妖魔和怪物的骨架已經成形，我們決定以目測方式安排它們的位置，而不是太多測量，因為我們認為法拉捷特本人應該也會用這個方法。由於原始畫作裡只看得見妖魔和怪物的背部，我們必須靠想像力創造它們的臉孔。觀察法拉捷特其他畫作裡的妖魔和精怪的臉對這項工作很有幫助。我們希望的是越接近原作越好。

步驟 28

替這些妖魔小丑加上更多黏土，死亡交易者的仇家看起來就像從岩石中湧出。我們也開始塑造岩石；對新手來說聽起來很容易，但是塑造逼真的岩石峭壁其實很困難。我們使用許多真實世界的岩石和峭壁參考圖片。

步驟 29

在妖魔身上最厚實的點包上鋁箔紙，然後再包覆黏土（29a）。由於骨架必須承受的壓力和重量，黏土不應該厚於半英寸，因此使用鋁箔紙搭配黏土有很大的好處。這個階段，我們也開始製作底座中央向下滑行的巨蛇。

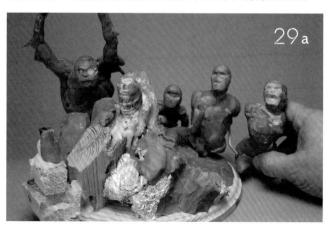

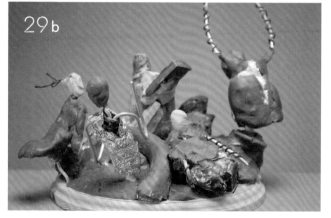

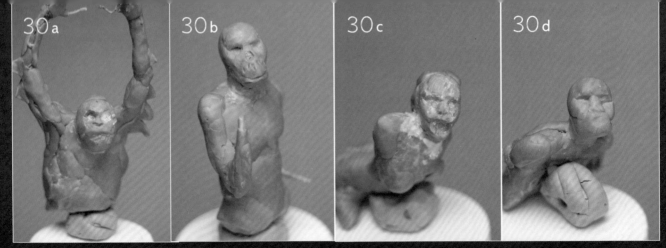

步驟30

這裡列出的是幾個妖魔。首先，最大的妖魔位在雕塑右邊，我們認為牠是最重要的一個，因為牠的尺寸最大，在空間中的高度也最高，雙手向空中高舉（30a）。因此我們格外用心塑造牠，仔細製作形體和細節。其他

妖魔的造型仍然在初始發展階段，在這個時候純粹只是加上體積感，細節之後再說。第三個生物是女妖怪（30c），她的臉在畫裡看起來很像怪物，可是我們可以看見「法拉捷特女性」的標準臉型。

步驟31

添加了更多黏土和塑形，妖魔的解剖細節開始成形。最清楚的例子是主要妖魔的背部和肩膀。

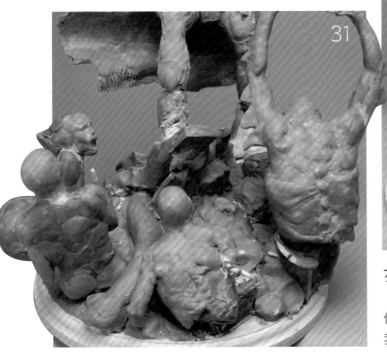

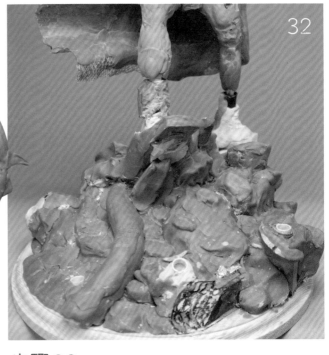

步驟32

你可以看見所有妖魔都可以從底座上移除。我們同樣使用塑膠管，讓每個妖魔都能分別被拆卸。這樣做能讓我們個別雕塑每個妖魔和作品裡難以觸及之處。

33

步驟 33

　　製作底座的岩石時，我們先做出各種硬化的黏土板材，再用榔頭敲碎，把所有不滿發洩在打碎這些黏土板上！打碎後的硬黏土無論條紋或角度看起來都像真的岩石，我們會選擇最好看的碎塊裝在底座上。我們對做出的形狀很滿意，效果真的像是怪石嶙峋。接著在表面刷上一層灰色補土漆，統整色澤。

步驟 34

　　為底座中央向下滑行的大蛇添加鱗片（34a）。我們有耐心地為每片鱗片加上細節，從頭到尾畫上細線（34b）。原始畫作並沒將頭尾得很清楚，但身體尺寸卻十分明顯。

34a

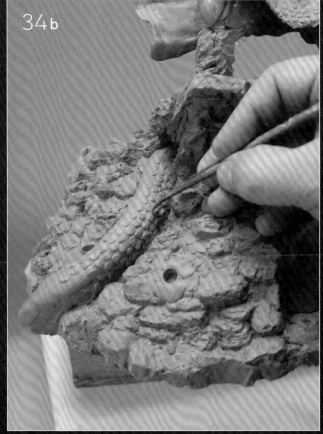

34b

**我們有耐心地
慢慢為每片鱗片加上細節，
從頭到尾畫上表面細線**

為死亡交易者加上細節

35a

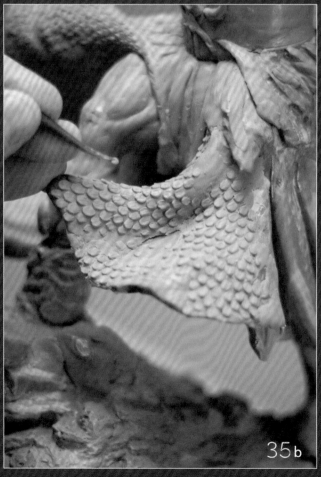

35b

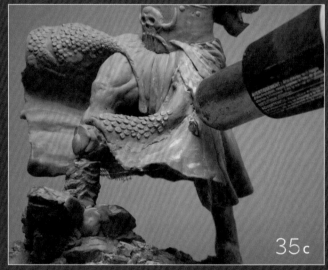

35c

步驟35

　　我們開始建立翻飛的鎖子甲裙。之前已經用鋁網片做骨架,加上薄薄一層環氧樹脂膠泥,做出堅固的基底;我們現在加上小黏土球,將它們壓平定位,模仿鎖子甲材質(35a)。這種比例的雕塑往往需要創造許多視覺上的小幻覺。比如說,我們沒辦法真正做出這個尺寸的鎖子甲,但是可以在視覺上做出夠逼真的質感(35b)。在製作過程中為了讓鎖子甲細節「就定位」,又避免損傷細膩的作工,通常會借助熱風槍催化黏土(35c)。

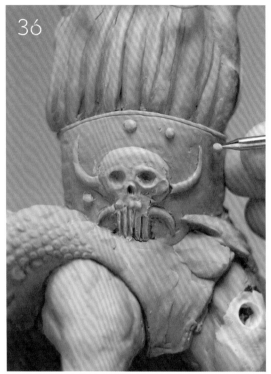

36

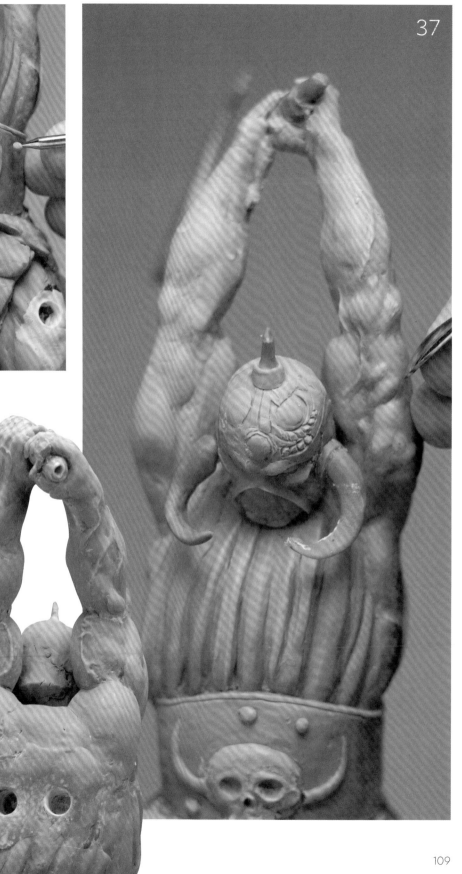

37

步驟36

　　為死亡交易者粗大的金屬腰帶加上鉚釘。在這個階段，我們先放上小黏土球標出位置，可是很快就會開始做出細節，讓腰帶看起來像金屬材質。關鍵是參考類似原始畫作描繪的手打金屬物件。

步驟37

　　現在要回頭做有趣的部分了：手臂解剖結構！我們塑出手臂內側的肌肉組織，一如往常借助參考照片的引導——健美雜誌又幫了大忙！我們用拋光棒的匙狀端修整形體。

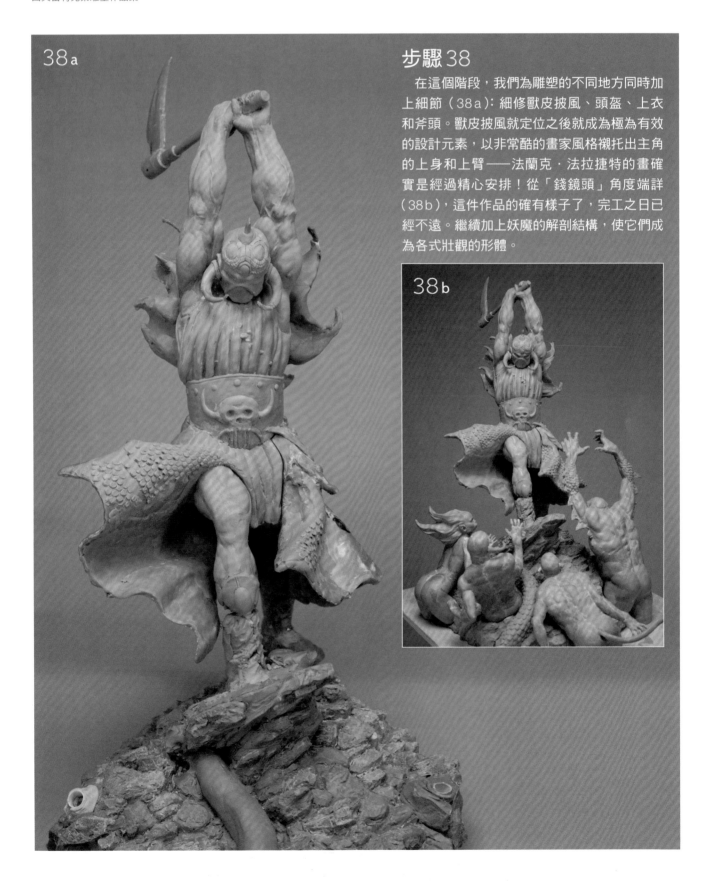

38a

步驟38

在這個階段，我們為雕塑的不同地方同時加上細節（38a）：細修獸皮披風、頭盔、上衣和斧頭。獸皮披風就定位之後就成為極為有效的設計元素，以非常酷的畫家風格襯托出主角的上身和上臂——法蘭克・法拉捷特的畫確實是經過精心安排！從「錢鏡頭」角度端詳（38b），這件作品的確有樣子了，完工之日已經不遠。繼續加上妖魔的解剖結構，使它們成為各式壯觀的形體。

38b

步驟39

我們對妖魔的整體形狀滿意之後，就進一步添加細節和個性。由於法拉捷特的原始畫作並未顯示大部分妖魔的臉孔，我們決定為最大的妖魔加上類人猿的臉，有著人猿的憤怒表情和氣勢（39a）。畫裡位於前景的一隻妖魔的身體向前彎，幾乎趴在地上，臉孔也同樣不可見，我們便決定做出骷顱般充滿威脅性的臉。

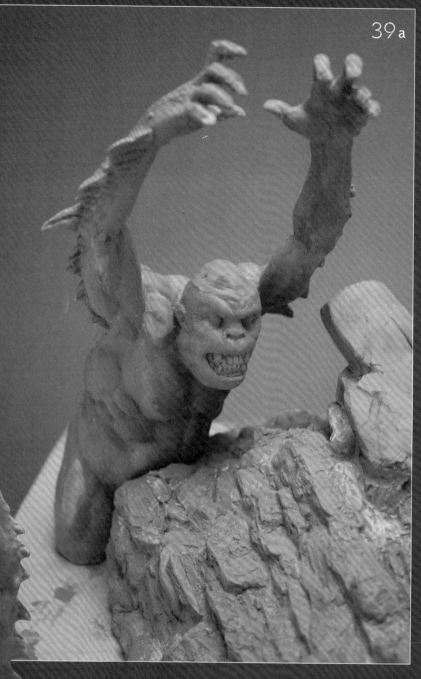

我們決定為最大的妖魔加上類人猿的臉，有著人猿的憤怒表情和氣勢

步驟40

　　作品的完成階段是將所有元素組裝定位。我們會在這個時候做所有最後的細修，讓作品更完美，同時也保持稍微粗獷原始的美感，留給觀眾足夠的想像空間。

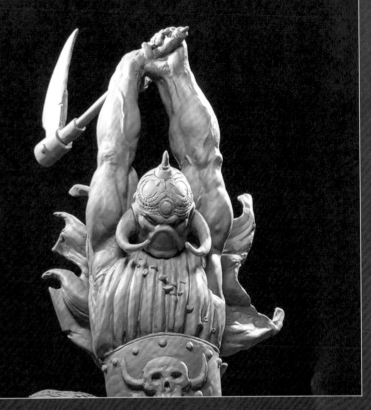

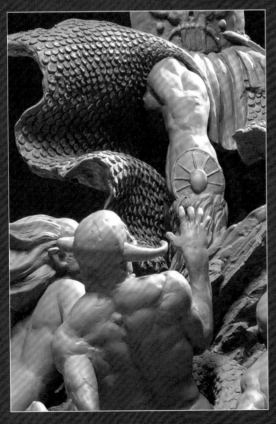

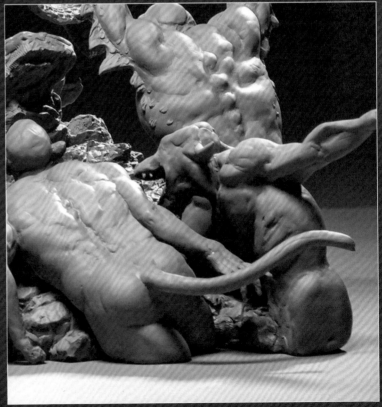

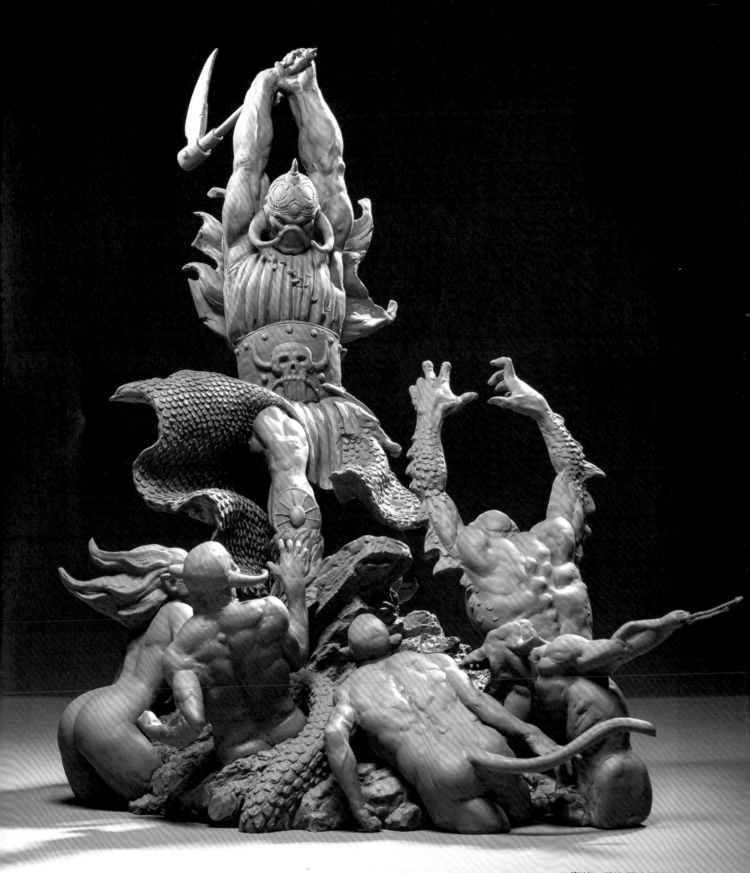

麥特・穆洛澤克攝影

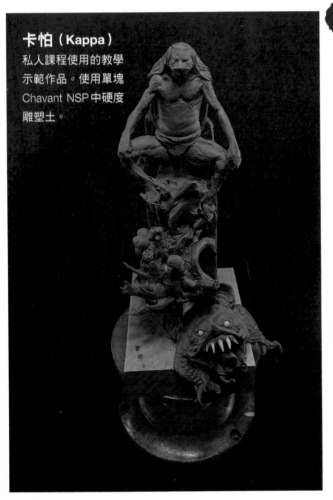

卡怕（Kappa）
私人課程使用的教學
示範作品。使用單塊
Chavant NSP中硬度
雕塑土。

特邀藝術家

賽門・李
概念藝術家
Bigbluetree.com

賽門・李現居洛杉磯，是許多熱門電影和電玩的概念設計師。他無師自通，具有三十五年的經驗，知名的電影設計作品包括《哥吉拉：怪獸之王》裡的王者基多拉、《金剛：骷顱島》裡的骷顱爬獸、吉勒摩・戴托羅導演的《血變》（*The Strain*）裡的吸血生物。除了設計專業之外，賽門這十幾年來也從事授課活動，並且輔導許多專業藝術家。

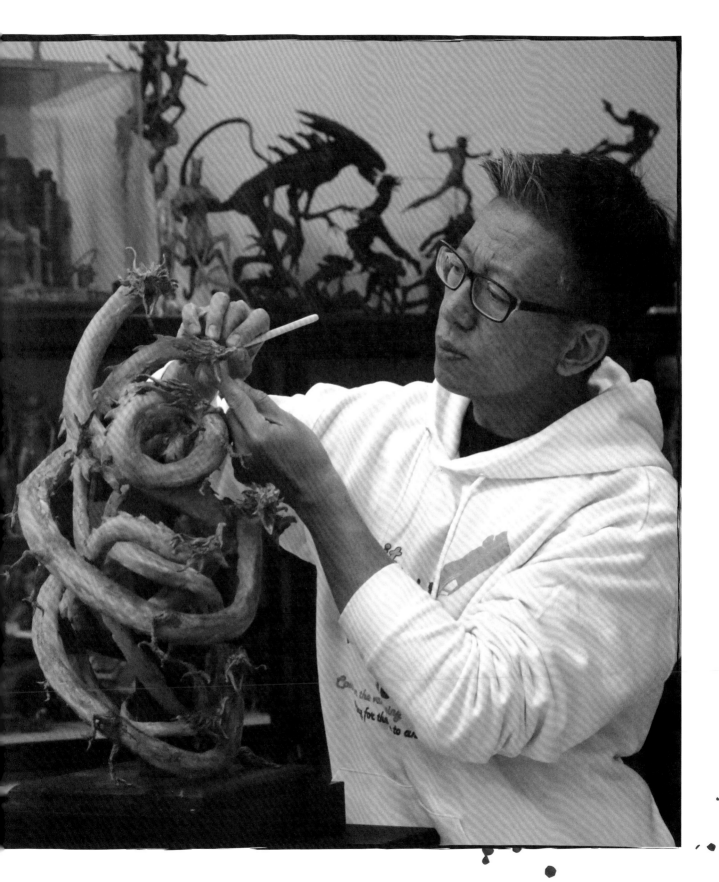

了解角色的動態

製作姿勢的時候，我從來不用參考照片，並且建議藝術家們別盲目仰賴參考照片。試著了解動態，而不是姿勢，你會發現刻意擺出的姿勢會和具有動感的動態非常不一樣。

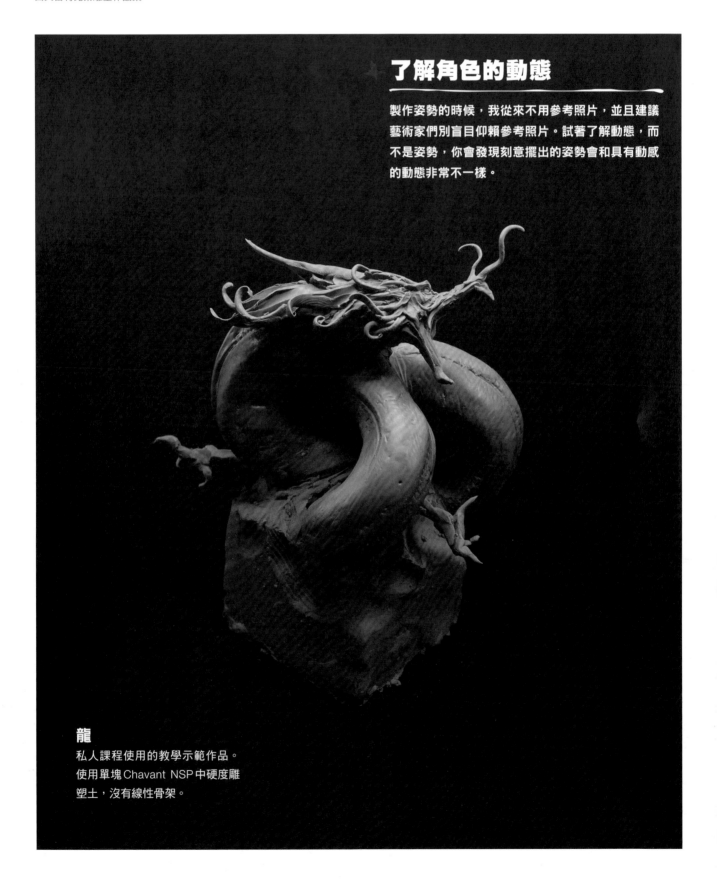

龍

私人課程使用的教學示範作品。
使用單塊 Chavant NSP 中硬度雕塑土，沒有線性骨架。

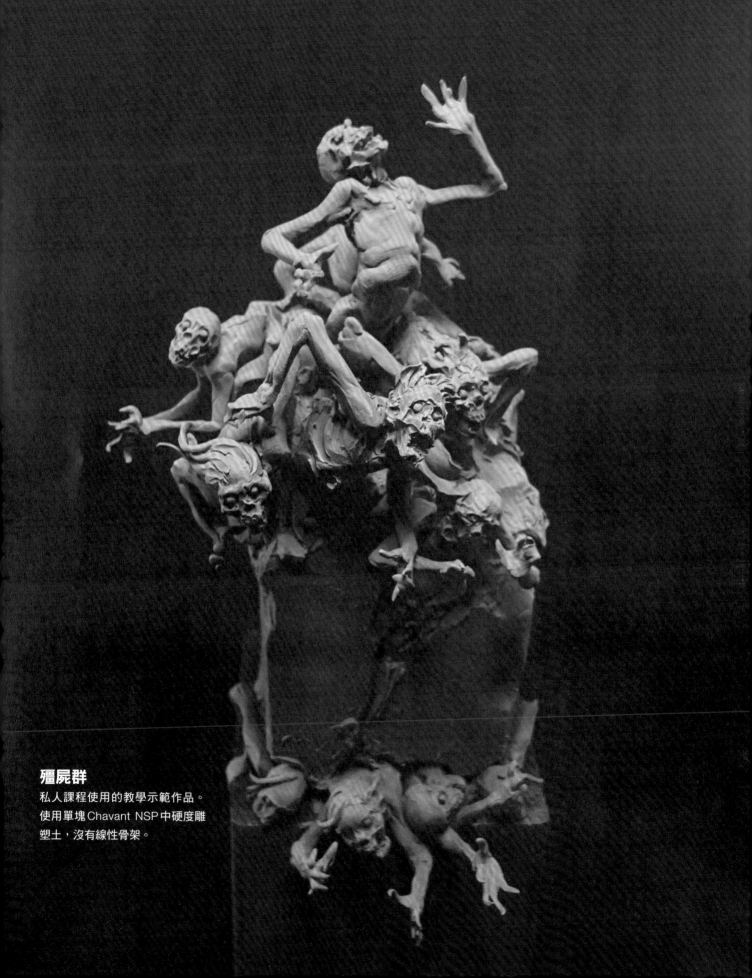

殭屍群

私人課程使用的教學示範作品。
使用單塊 Chavant NSP 中硬度雕
塑土，沒有線性骨架。

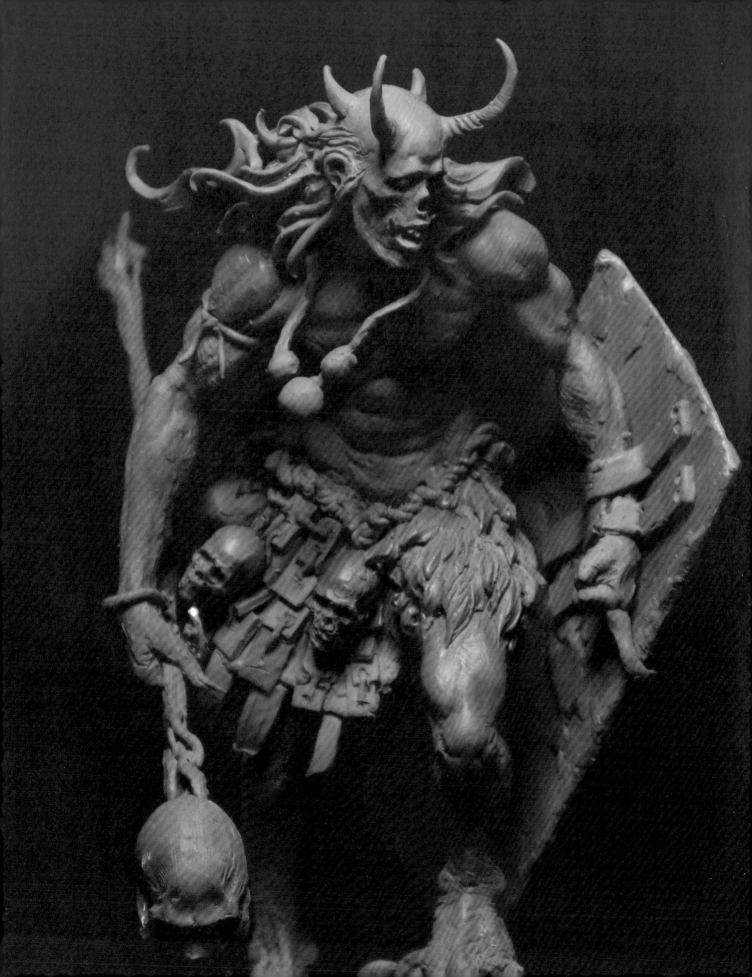

設計
野蠻人

在這張教學中,我要示範的是直接在黏土上設計角色。我的專業是為電影的前置階段製作設計概念,任務是在有限的時間裡為角色和生物想出新穎的設計點子。我在此會解釋比較慣用的角色創作過程——直接做出三維立體形體。這個過程的重點不在於製作一件雕塑,而是使用雕塑手法呈現視覺設計概念。我的設計過程大部分是以黏土直接產生。在設計的時候,我盡量不自我設限,讓整個過程自然發展。設計不光是角色的視覺品質,也包括設計概念的完整立體呈現。

賽門·李　示範

材料和工具

材料

鋁合金線（14號／直徑1.6公釐）
花藝鐵絲（22號／直徑0.6公釐）
Chavant NSP 油土（中等硬度）
99%純度酒精
厚紙板

工具

割泥線
吉他弦線刀
修坯刀
圓珠筆
筆刷

步驟 01

在這個示範中，我使用的是 Chavant NSP 中硬度油土和兩種不同直徑的骨架線材。工具包括標準的雕塑工具和幾樣自己製作的工具。

✈ 加熱油土

根據室內溫度，油土在使用之前通常需要先加熱。你可以使用烤箱，或是 DIY 一個「加熱箱」，網路上很容易就能找到加熱箱的製作影片。

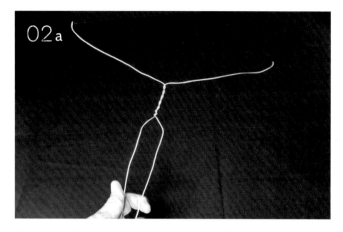

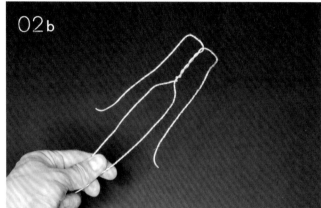

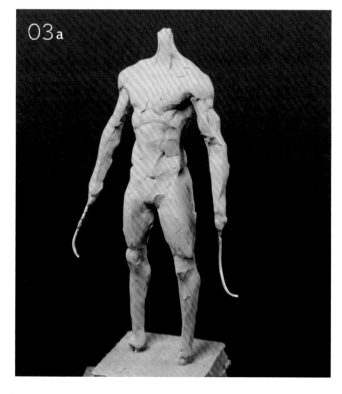

步驟 02

我在一開始使用線材做出沒有任何姿勢的人體形狀，幾乎就像漫畫裡的火柴棒人（02a）。然後我做出基本的肩膀和手臂形狀，用花藝鐵絲纏綁整個骨架，避免黏土從線材上脫落（02b）（若是將黏土直接包覆在裸露的鋁線上，黏土將會移動，進而脫落）。我的雕塑幾乎都是使用這種骨架。作為設計師，我盡量使用最基本的骨架；若是情況許可，我甚至連骨架也不用。

步驟 03

基本骨架做好，人形也固定在底座上了，我就開始用黏土塑出基本的人體。我總是基於骨骼架構開始建立人物，在製作過程中修改人體造型；但是在一開始總是先做出基本人體解剖結構。

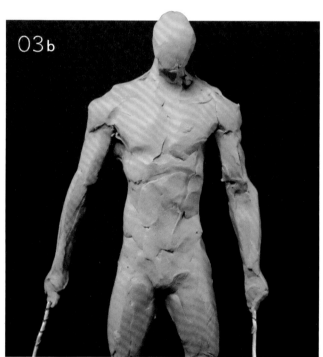

✦ 軟骨架和硬骨架

我總是用比較細弱的線材做骨架，這樣能讓我專注在建立良好的重量分配，而不是仰賴堅硬的骨架。軟骨架比較有彈性，動感也比較自然。反之，硬骨架適合用來製作比較剛硬、看起來堅實的作品。

步驟04

我開始擺弄人體雛型，作為熱身步驟──這是我找到角色「感覺」的手法。在這個階段，我並不太在乎角色的形象，而偏重在角色的動作。這些動作和行為能幫我定義角色最後的形象。如果它是戰士，就必須在具有戰士形象之前，先擺出戰士的動作。

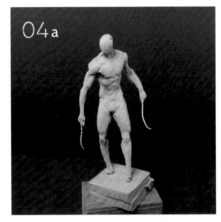

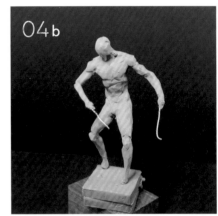

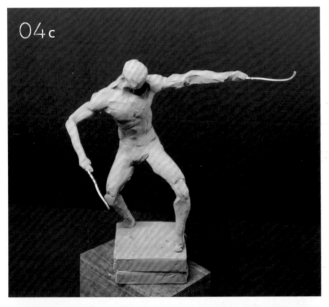

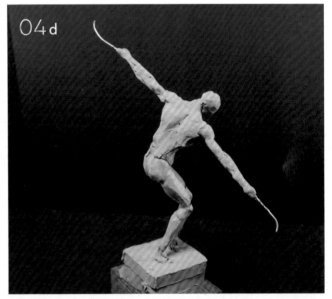

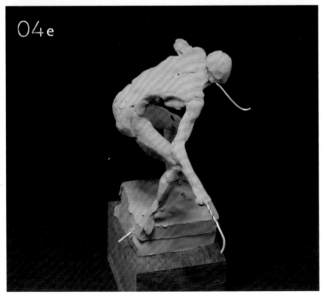

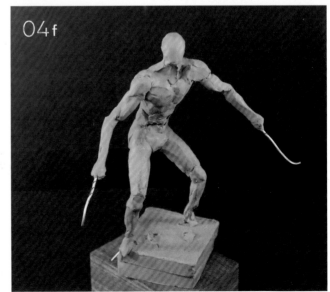

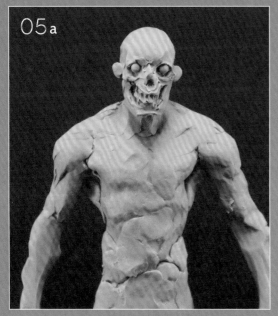

05a

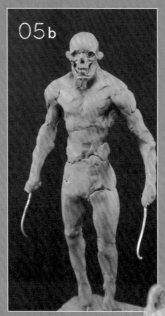

05b

步驟05

前一個步驟的熱身活動讓我對這個角色有了概略的想法，接下來就是將想法導向最終成品。我先讓角色回復基本姿勢，以便塑造不同部位，然後開始在頭部加上細節，給它更鮮明的個性。

步驟06

我的注意力仍然放在頭部，開始加上頭髮。髮型能揭露更多角色的背景，比如文化、環境，諸如此類，這些都能幫我釐清整體設計方向。

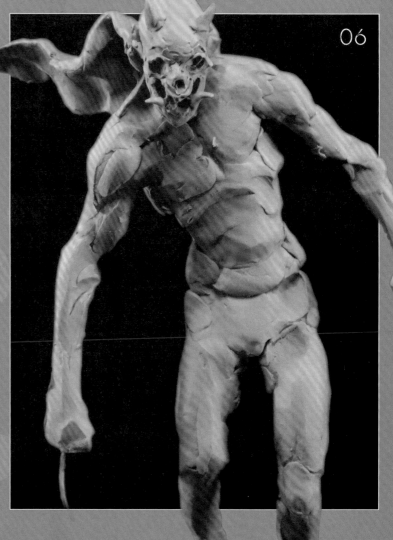

06

✈ 適應和演進

由於我在創造的是一個概念，而不是特定角色，創作過程就必須保持流暢。從骨架到解剖的所有條件都必須保持高度的可變化性。

07

步驟 07

我決定加入一面盾牌，也就是用黏土包覆的厚紙板。它的尺寸大到不切實際，但是給構圖帶來有趣的視覺可能性。

步驟 08

根據角色的肢體語言，我開始融入能夠加強整體構圖的設計元素。首先測試加了武器的效果。由於我的設計概念不斷變化，當初在做骨架時根本就無法預計製作過程中需要什麼。如同之前提過的，我純粹靠角色的動作來平衡所有添加上去的重量，而不是依賴強壯的骨架。

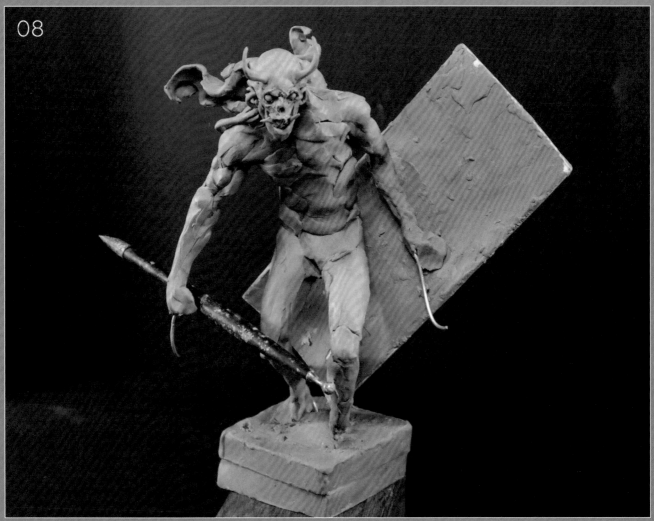

08

步驟 09

關鍵視覺元素到位了之後，其他部分很快就能成形。我按照與頭部的比例，讓加了黏土的身體變得厚實，接下來開始製作衣飾、發展頭髮和底座，加強整體構圖。

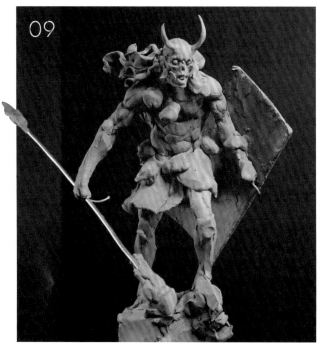

步驟 10

考量到盾牌占整件雕塑的很大一部分，所以我決定在盾牌上加上與主角相仿的設計裝飾。武器和周身裝飾正如頭髮，都是可以反映主角文化背景的元素，再一次幫助我釐清設計概念。

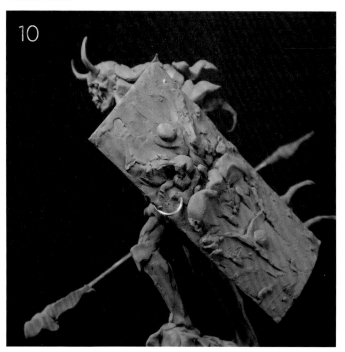

步驟 11

我移除盾牌，改為在角色背後加上不尋常的魚尾（11a）。魚尾除了加強構圖之外，也讓它更有變化，就像是送給觀眾的意外驚喜（11b）。我對整體視覺設計感到滿意之後，便著手細修。

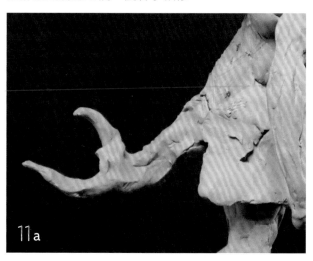

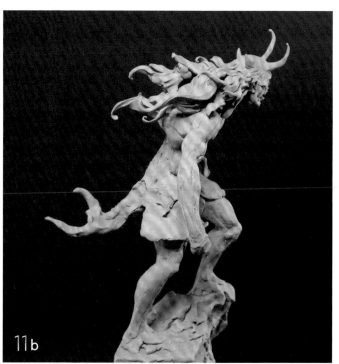

步驟12

這個階段的目標是清理整件雕塑，進一步定義角色。最先會清理頭部，重新從各個角度定義臉孔細節。我使用好幾種不同的線刀；一把吉他弦做成的線刀能發揮小型修坯刀的功能。我現在可以比較大膽地移除黏土，讓該區域為下一步的細修做準備（12a）。比較纖細的線刀適合用來切割和整形較脆弱、沒有骨架支撐的部位，比如頭髮（12b）。比較厚實的部分就能用比較大膽的手法，粗一點的修坯刀就很適合，能讓我在保持細節的同時加快速度。

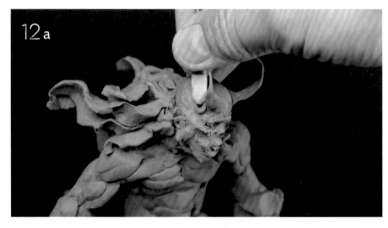

步驟13

進一步整理頭髮，加強動感和環境描述。從不同角度檢視頭髮是很重要的。無論觀者站在哪個角度，作品的動感和美感都應該可行。我在設計頭髮時並不用骨架——如果我喜歡這個設計，就會維持它的形狀，並在必要之處加上骨架支撐。

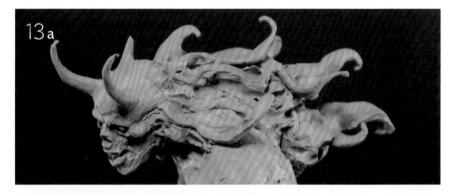

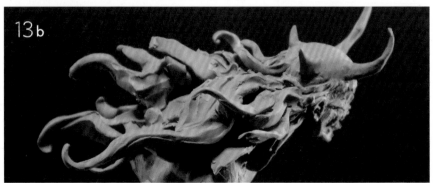

步驟14

在清理整體的過程中，我會順便整修角色的解剖結構。這裡使用的過程跟之前一樣——以各種工具移除和整形黏土，定義手臂、臉部結構和上身。在清理角色的其他部位時，我會拆下任何妨礙工作的部分，甚至可能為了便於修整某個難以碰觸的部位而改變角色的姿勢。

步驟15

接下來，我開始發展服裝，首先在類似裙子的腰部做出甲片，上面裝飾著頭骨戰利品，進一步描述角色的邪惡個性。裙甲和武器反映出角色的身分，頭骨戰利品揭露他的獵人／戰士文化背景。由於這些裝飾是我在創作過程中一一加入的，因此必須視需要修正骨架，撐住所有的外加部分。比如說，我用花藝鐵絲將骷顱頭連在腰上。

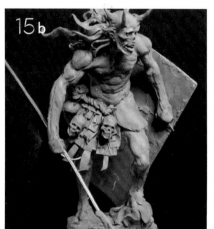

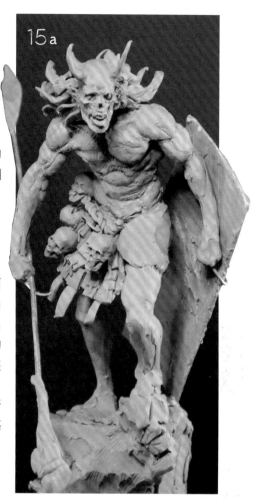

步驟16

再進一步設計盾牌和武器，上面的飾紋類似角色本身。我也用第二塊油土做出作品底座。盾牌和底座的方塊造型彼此互補，能幫助引導觀者的視線。

步驟17

又回到服裝。我考慮另外一半裙子的材質。我並未沿用左半邊的裙甲，而是打破設計概念使用獸皮，為設計加上變化。獸皮的做法是重疊好幾層黏土。

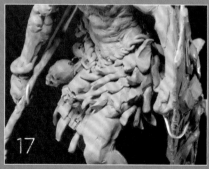

★ 魔鬼就在細節裡

為了確保所有細節都照顧到，我在製作的時候會不斷從各種角度審視作品。我也耐心地呈現這件作品背面的設計美感。

步驟18

用雕塑工具清理完之後，我會再用溶劑使表面更細緻光滑。我常用在 Chavant NDP 黏土上的溶劑是純度99%的酒精（18a）。有些更強的化學溶劑能讓黏土表面非常光滑，可是我偏好使用工具和酒精，避免潛在的健康損害。我用畫筆將酒精刷在雕塑上（18b）。酒精不會溶解黏土，卻能使表面光滑。用溶劑擦拭雕塑也能移除大部分由工具遺留下來的黏土屑。要得到最好的效果，就重複用酒精擦拭數次。

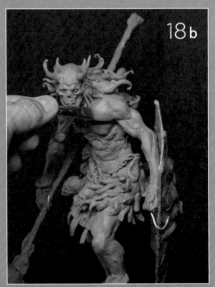

步驟19

在最後的完成階段，我會製作和修整所有裝飾品，比如項鍊，同時重新檢視整件作品的細節，包括角、武器和服裝。這些細節會為雕塑增添精緻和細膩感，使它又朝完工階段前進一步。

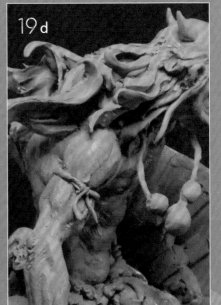

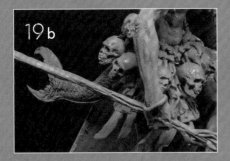

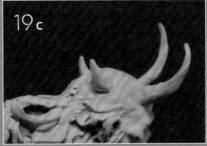

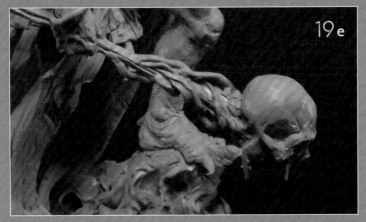

✦ 知道何時停手

我會根據案子屬性選擇不同清理次數。如果是為了收藏品公司或是產品發表而製作，就會花較多時間清理，使成品表面有如鏡面般光滑；但若是概念發想用的設計案，就只會根據我的預算和時間作最大程度的清理。

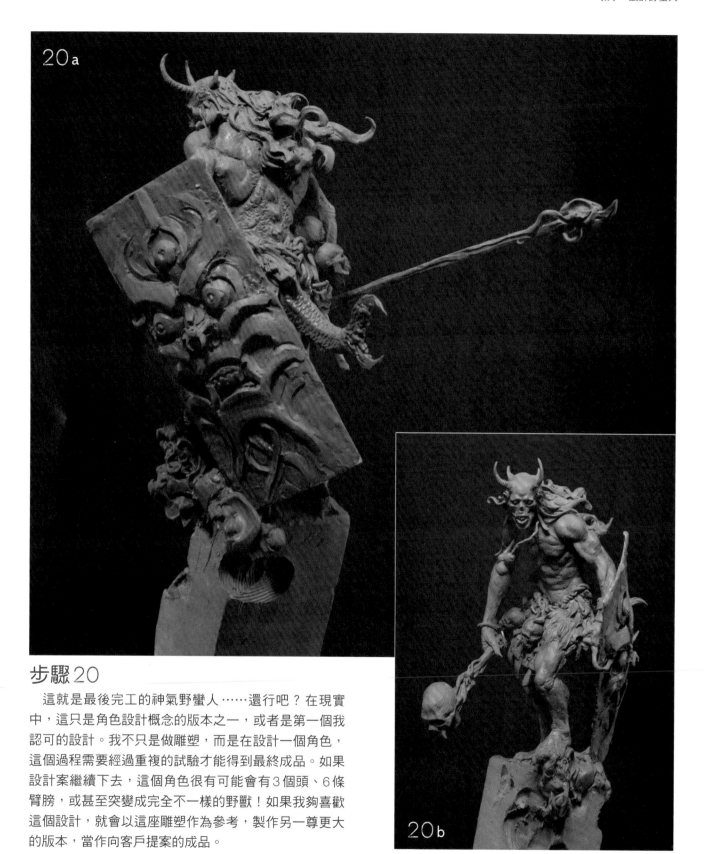

20a

20b

步驟20

　　這就是最後完工的神氣野蠻人……還行吧？在現實中，這只是角色設計概念的版本之一，或者是第一個我認可的設計。我不只是做雕塑，而是在設計一個角色，這個過程需要經過重複的試驗才能得到最終成品。如果設計案繼續下去，這個角色很有可能會有3個頭、6條臂膀，或甚至突變成完全不一樣的野獸！如果我夠喜歡這個設計，就會以這座雕塑作為參考，製作另一尊更大的版本，當作向客戶提案的成品。

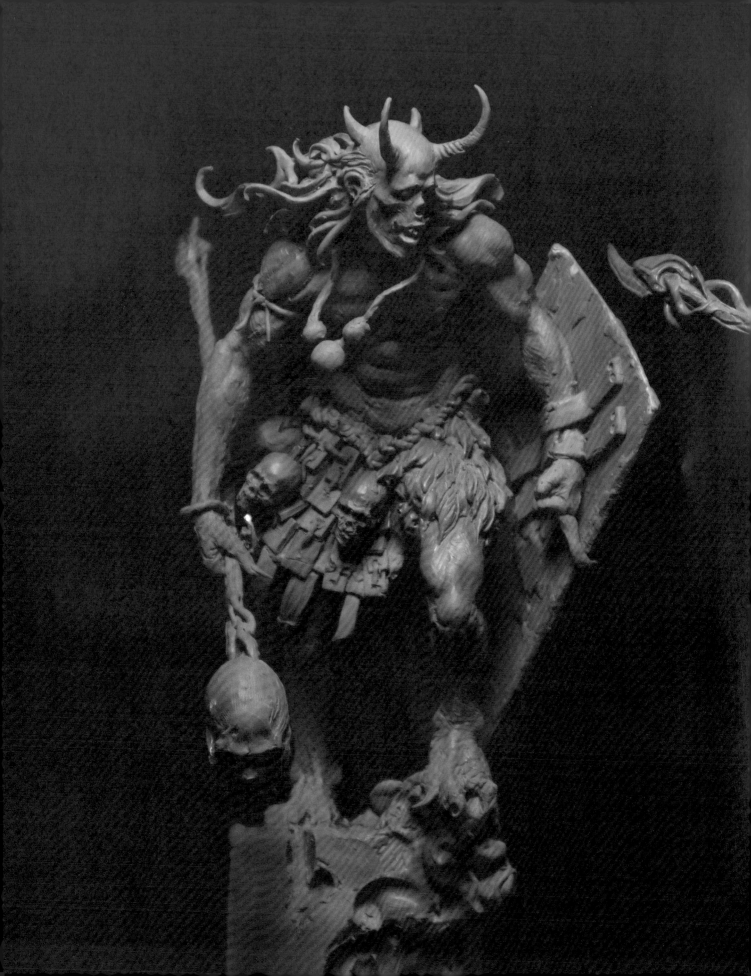

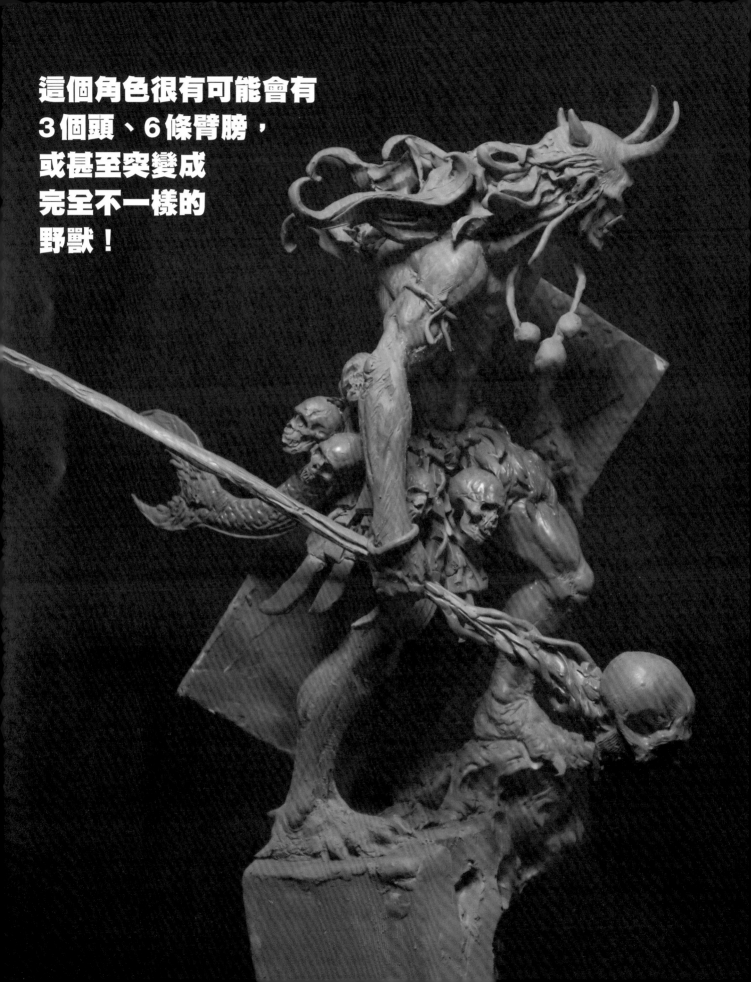

這個角色很有可能會有
３個頭、６條臂膀，
或甚至突變成
完全不一樣的
野獸！

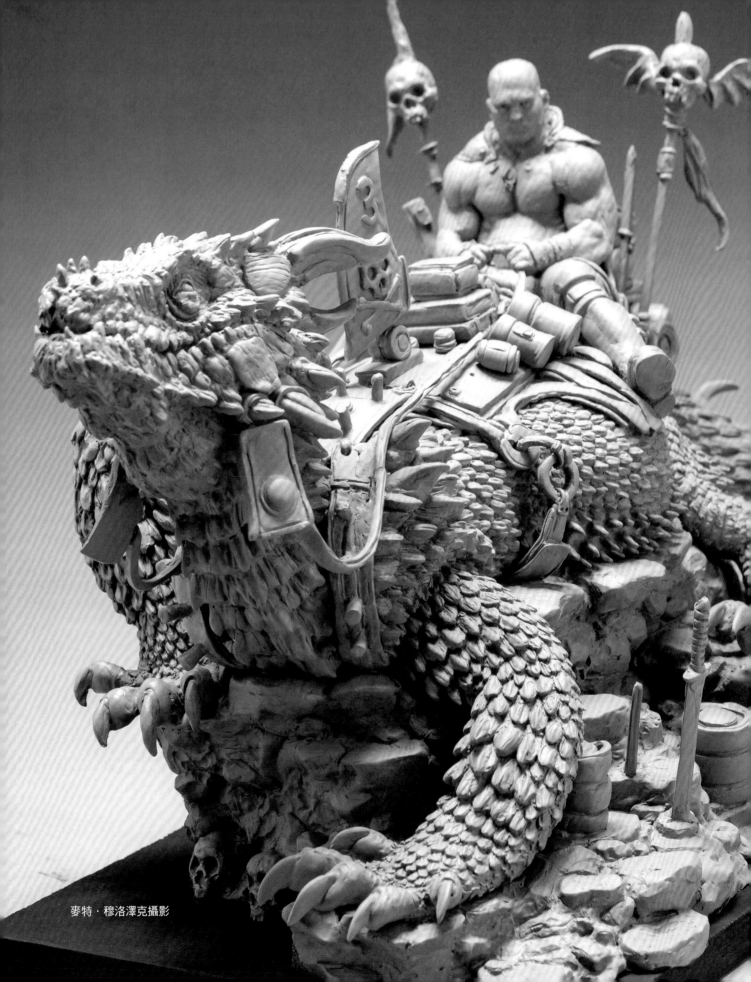

麥特・穆洛澤克攝影

想像中的
海盜王

在這篇示範教學中，我們創作出威風凜凜的海盜王，騎在雄偉的龍身上。完全是西夫雷特兄弟的標準風格！我們在製作的時候，目標是做出大腹便便的蜥蝪狀巨龍，並從現實世界裡的蜥蝪和變色龍汲取靈感。有時候，為了製作奇幻生物而深入研究某實際生物的解剖結構和身體部位，反而讓我們愛上那些真正存在於地球的生物……這個案例便是如此。

西夫雷特兄弟　示範

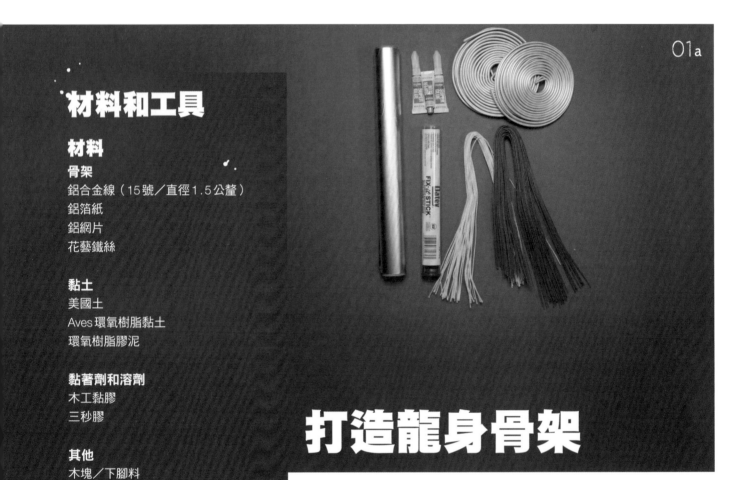

01a

材料和工具

材料

骨架
鋁合金線（15號／直徑1.5公釐）
鋁箔紙
鋁網片
花藝鐵絲

黏土
美國土
Aves 環氧樹脂黏土
環氧樹脂膠泥

黏著劑和溶劑
木工黏膠
三秒膠

其他
木塊／下腳料
苯乙烯管
釘子

工具

海綿砂紙
割泥線
美工刀
斜口剪
尖嘴鉗
修坯刀
打磨棒
線刀
圓球棒
拋光棒
刮刀
筆刷

打造龍身骨架

步驟 01

　首先用材料做出骨架，我們使用花藝鐵絲、鋁線、環氧樹脂膠泥（01a）。我們也切短下腳料，做成岩石地面底座（01b）。下面的照片裡還有兩塊環氧樹脂膠泥和一根塑膠管，好讓龍能從底座上拆卸下來。

01b

02a

步驟02

我們腦中設想的畫面是岩石地面高高隆起，抵到龍的腹部；於是先動手將木塊釘在一起，做出大概的底座形狀和高度。然後從底座上方鑽一個孔，埋進一根塑膠管（02a）。修掉塑膠管頂部，使它和木頭面齊平，然後在頂端四周（不要填入塑膠管中）加上少許環氧樹脂膠泥固定。

然後我們拿兩股長長的鋁線，一端連接一根短塑膠管，將這根塑膠管緊緊裝進木頭底座上稍微大一點的塑膠管（02b）。鋁線會是龍的骨架，公母塑膠管則能讓龍完全從木頭底座上拆卸下來。

02b

✦ 便於運送

就算是獨一無二的雕塑單品也最好將它拆解成幾個部分，如此一來，在必要的時候就能減輕運送重量，運送起來也較容易。

步驟03

接著將兩條鋁線從底座朝兩個方向揚起——高高抬起的一根反折成兩股，會是龍的頭部；反向的一根會成為尾巴。這兩條簡單的鋁線將會成為複雜的骨架。

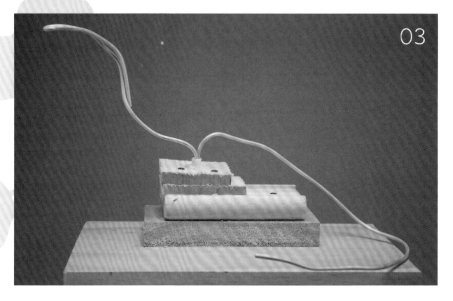

03

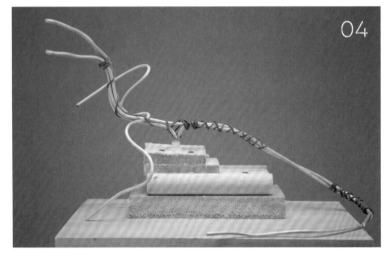

步驟04

為了補強基本結構，我們沿著主要形體添加第二條鋁線，從頭開始（同樣反折，使體積增倍）到接觸木頭底座的尾巴。然後用花藝鐵絲將兩條鋁線綁在一起。我們也在骨架前半部定出兩條前腳的位置，用花藝鐵絲固定。

步驟05

為了增加龍的身體中段體積，再度用花藝鐵絲纏裹。我們用了兩種不同直徑的花藝鐵絲，白色的比較細。請注意左前腿上的「交叉纏繞」方式，能幫助黏土附著在骨架上。

步驟06

下一步是用跟前腿一樣的方法替龍加上後腿。我們還用花藝鐵絲加上了比較飽滿的身體中段，創作出較圓弧的外型（06a）。對骨架十分滿意之後就塗以大量的三秒膠，除了固定花藝鐵絲之外，也固定所有部分（06b）。

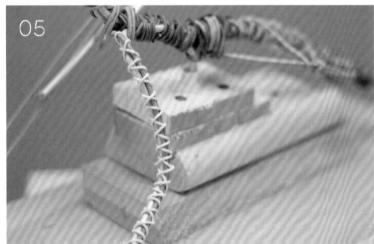

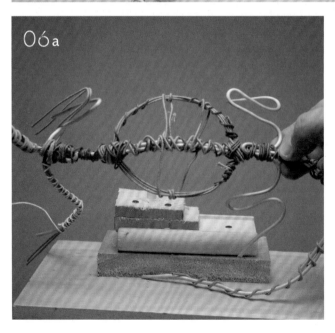

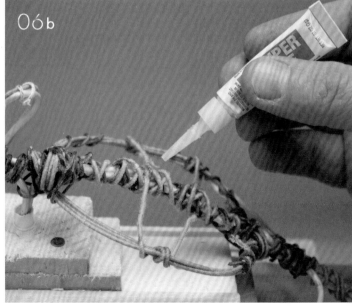

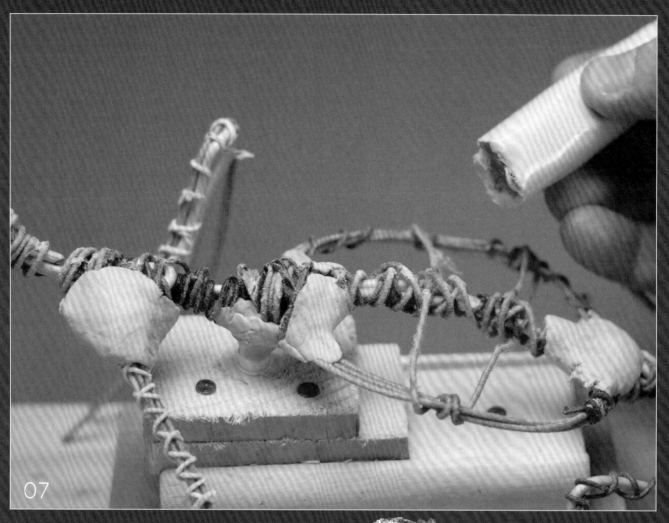

07

08

步驟 07

為了為潛在的脆弱結構點添加支撐和強度，我們在骨架關節處有計畫地補上環氧樹脂膠泥。膠泥硬化之後就能將線材骨架穩穩地固定，準備加上之後不同的材料層了。

步驟 08

現在可以加上鋁箔紙了。我們在預計有較厚黏土層的地方先以捲扭方式包上鋁箔紙，再用最大的力氣壓緊，使鋁箔紙緊密穩固。這個方式不但能大幅減輕作品的重量，防止龜裂，同時還很經濟，因為鋁箔紙比美國土便宜多了！

西夫雷特兄弟雕塑作品集

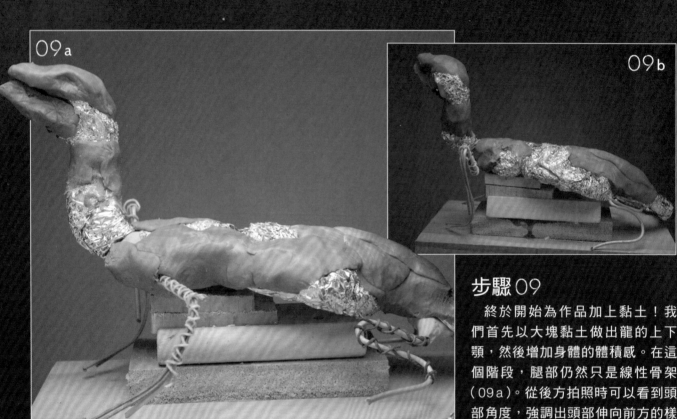

09a

09b

步驟09

終於開始為作品加上黏土！我們首先以大塊黏土做出龍的上下顎，然後增加身體的體積感。在這個階段，腿部仍然只是線性骨架（09a）。從後方拍照時可以看到頭部角度，強調出頭部伸向前方的樣貌，姿勢顯得更主動（09b）。

10a

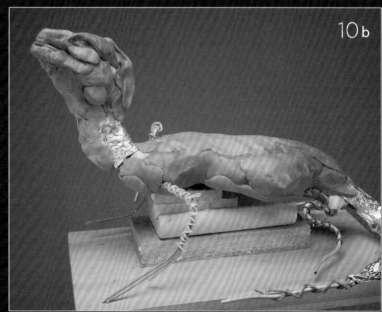

10b

步驟10

接下來，我們用更多層黏土構建和雕塑頭部（10a）。在這個階段，抓出正確的頭部尺寸很重要，因為會連帶影響其他身體部位的尺寸和比例。

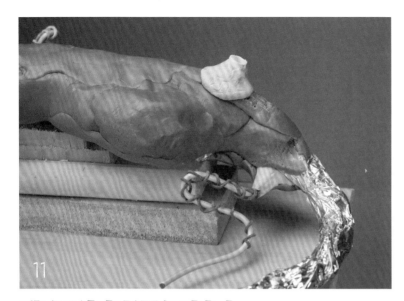

步驟 11

然後我們計畫騎士和龍身的連接方式。我們在身體後方，開始轉變成尾巴的位置加上一根塑膠管結構，作為騎士的連接處（同時易於拆卸），然後以環氧樹脂膠泥補強。我們還用尖銳的工具在硬化的 Aves 環氧樹脂黏土上劃出溝痕，使之後的黏土更容易附著。

步驟 12

我們用花藝鐵絲粗略地製作出騎士人形；你可以看見我們的目標是放鬆、閒散的姿勢。我們先以這個基本人形骨架為導引，判斷出比例和構圖，最後再做出較細緻的騎士。

我們先以這個基本人形骨架為導引，判斷出比例和構圖

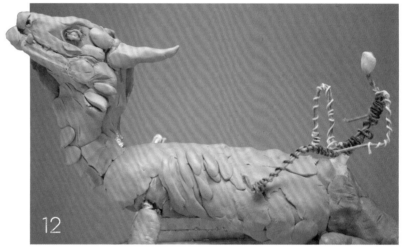

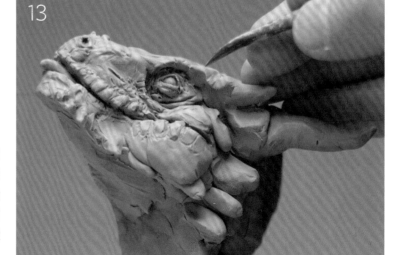

步驟 13

開始著手以大塊美國土和不同工具做出龍的臉孔細節。請注意我們使用的是我們最喜歡的工具拋光棒，以它為頭頂添加形狀和細節。滾圓小塊美國土做出角。我們很喜歡美國土的可塑性和質感——以這個比例的雕塑來說，它能做出的細節正是我們需要的。

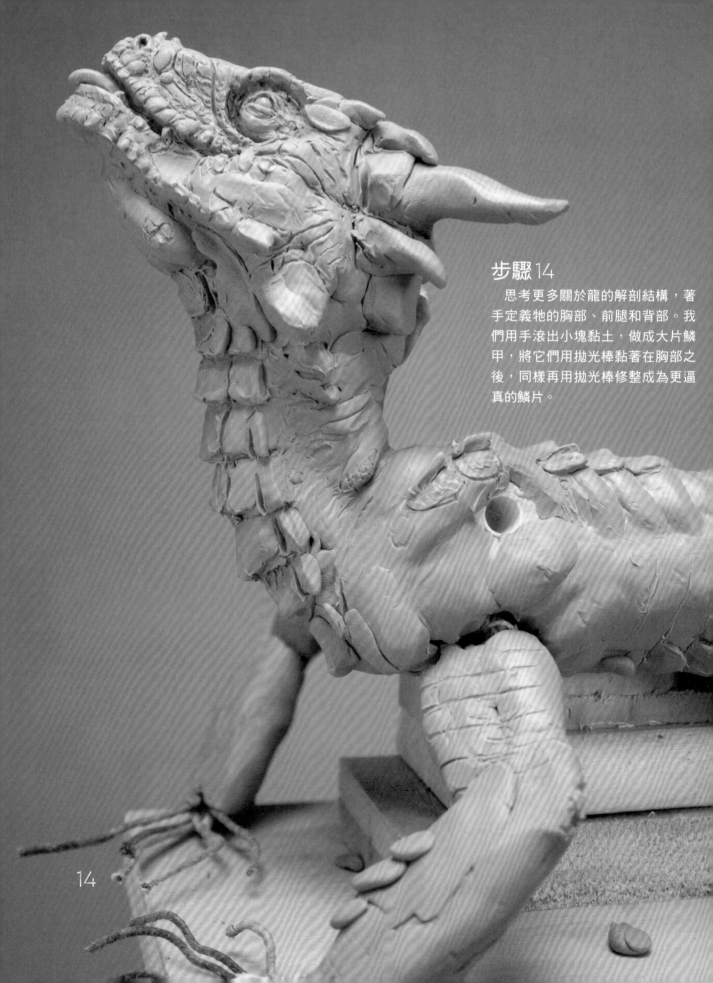

步驟14

　　思考更多關於龍的解剖結構，著手定義牠的胸部、前腿和背部。我們用手滾出小塊黏土，做成大片鱗甲，將它們用拋光棒黏著在胸部之後，同樣再用拋光棒修整成為更逼真的鱗片。

步驟15

鋁網片在表現平整的薄片結構時效果非常好。在這個案例中，我們創作出幾面掛在龍身上的小旗子和幅條，就像慶典裡的馬匹裝飾。我們裁剪出一塊長方形鋁網片，用環氧樹脂膠泥將它固定在直立的花藝鐵絲結構上。然後覆上薄薄一層美國土，成為質輕的旗幟。

步驟16

開始考慮龍的彎和韁。由於它們會是可以拆卸的部分，我們便再度使用公母塑膠管，用環氧樹脂膠泥將稍微大一點的公塑膠管固定在龍的下巴區域。

步驟17

為了能專心製作底座,我們先移除龍身,再用鋁箔紙替底座加料變得厚實,替沙漠岩石場景做出怪石嶙峋的地面。在我們的想像中,大蜥蜴龍趴在平整的岩石地面,腹部貼地,如同現實許多變色龍和大蜥蜴的習性。

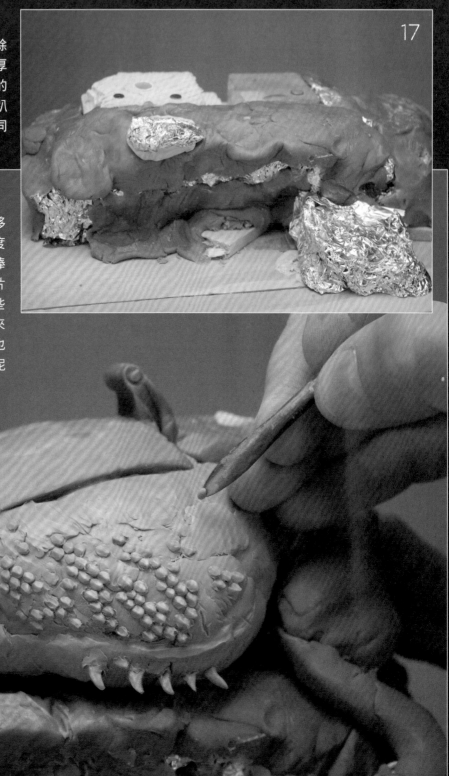

17

步驟18

現在專注在龍腹部的細節,先移除小旗子,好方便工作。我們再度將美國土滾成小球,然後用拋光棒黏在龍身上並塑形。用手一片一片添加鱗片是很花時間的工作,有些人也許覺得是枯燥過程,對我們來說卻是最有趣的階段之一。我們也做了鞍座基底,並用環氧樹脂膠泥固定,準備下一階段的創作。

18

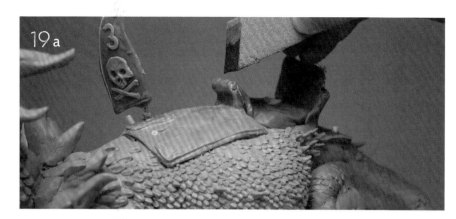

步驟 19

　　使用海綿砂紙，輕輕打磨鞍座（19a），還在鞍座後方加上一卷鋪蓋（19b）。我們常常想出來這種隨機細節，而且靈感很有可能來自墨比斯的作品，他描繪的沙漠長途旅人往往負著許多沉重的行囊。

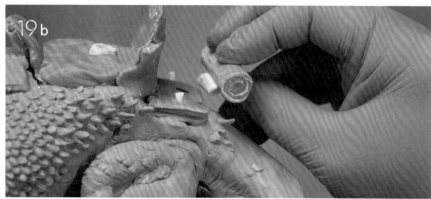

步驟 20

　　繼續製作龍身和鱗片細節。現在已經用大塊黏土做出尾巴雛形，可是還不確定要如何處理。這純粹是設計上的決定——我們常常利用尾巴或從主體上飛伸而出的部分為整體添加動感，所以會先研究整件雕塑，再試著決定最適合該目標的尾巴形式。

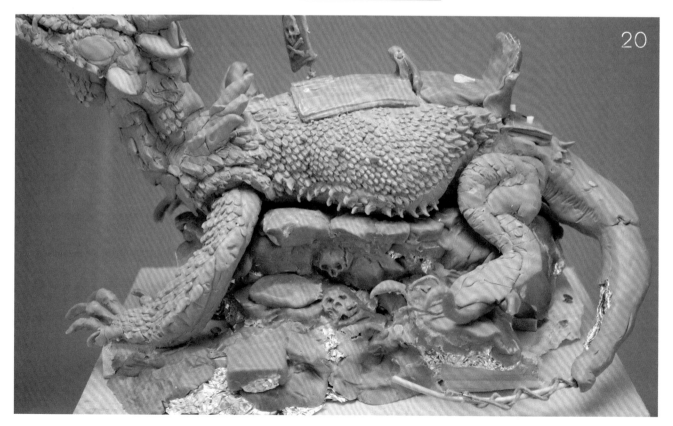

製作
活靈活現的騎士

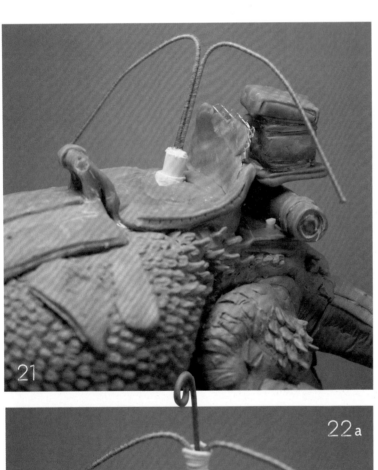

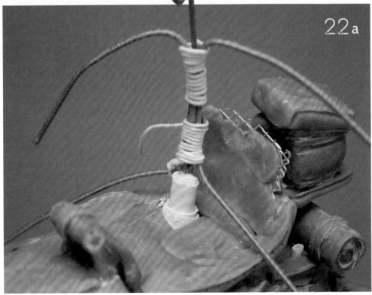

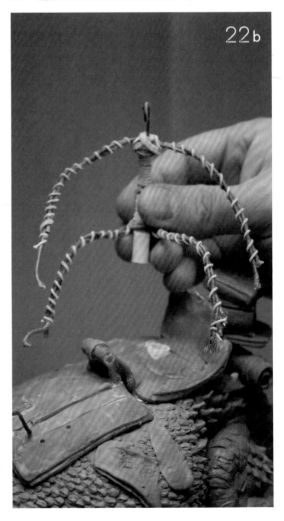

步驟21

還在尋找龍尾靈感的這段時間中,我們做出了騎士的最終樣貌。我們先將兩股花藝鐵絲裝進一段塑膠管裡,然後再插進原本已經埋在鞍座上的塑膠管。將花藝鐵絲向下彎,形成騎士的肩膀。我們也臨時決定加上更多Aves環氧樹脂黏土做的包袱,固定在騎士後方。

步驟22

加上腿、脖子、捲起的線材當頭部,作為騎士的線性骨架結構(22a)。一如往常,我們用花藝鐵絲纏綁基本結構,塗上大量的三秒膠。接著用更多花藝鐵絲完全交纏骨架,幫助之後的黏土附著。由於人形可以從龍身上拆卸,這個過程就變得容易許多(22b)。

步驟23

下一步是以大塊黏土做出騎士雛形，以及用環氧樹脂膠泥做大略的頭顱形狀。膠泥硬化之後能夠提供我們穩固的表面，輕易雕塑出臉孔。我們想像中的騎士姿勢很放鬆悠閒，因此把肩膀向下壓低，並加上最基本的肌肉組織，引導之後的身體比例和解剖結構位置。

步驟24

為了導引我們製作騎士的解剖構造，我們在臉孔和身體的黏土表面畫上暫時的左右等分線；我們也在頭部長度的一半位置畫上眼睛位置（24a）。接著加上眼睛——我們認為眼睛在呈現作品感覺這方面格外重要（24b）。眼睛（最後做完的成品）裡的情緒和視線方足夠影響整件雕塑。

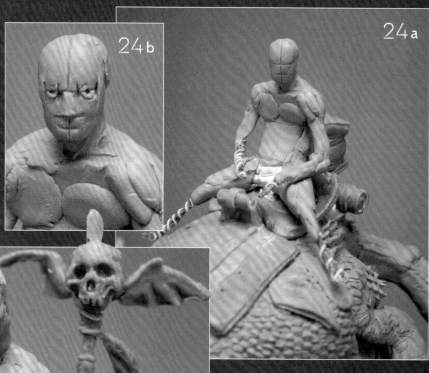

步驟25

細修臉部和表情。雖說我們已經非常熟悉人類臉孔，在雕塑臉孔五官時仍然使用很多參考圖片。我們也開始製作立在騎士身後，頂端裝了骷顱頭的矛。最後，用數條美國土在胸膛上標出解剖結構。

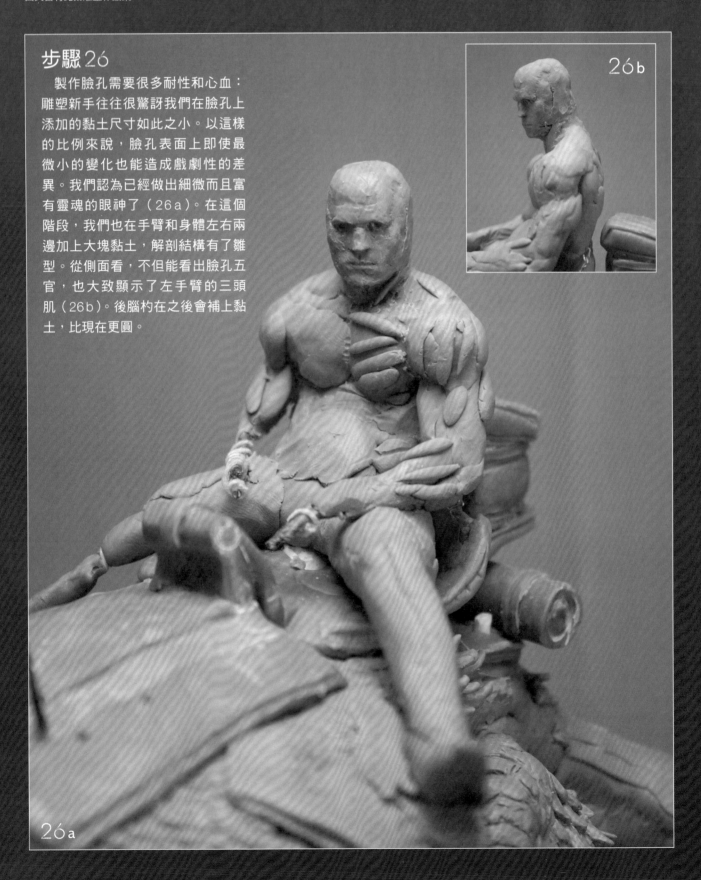

步驟26

製作臉孔需要很多耐性和心血：雕塑新手往往很驚訝我們在臉孔上添加的黏土尺寸如此之小。以這樣的比例來說，臉孔表面上即使最微小的變化也能造成戲劇性的差異。我們認為已經做出細微而且富有靈魂的眼神了（26a）。在這個階段，我們也在手臂和身體左右兩邊加上大塊黏土，解剖結構有了雛型。從側面看，不但能看出臉孔五官，也大致顯示了左手臂的三頭肌（26b）。後腦杓在之後會補上黏土，比現在更圓。

26b

26a

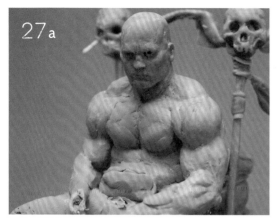

27a

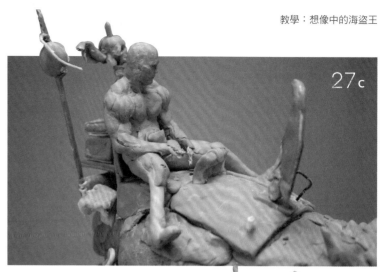

27c

步驟27

　　使用小型工具，又花了幾個小時細修臉部。現在解剖結構基本上已經就定位了——以「條狀」黏土形式融合入身體；這種肌肉組織外露的型態（在繪畫和雕塑中叫做剝皮像 écorché）中，並不表現單條肌肉，而是皮膚下的整個肌肉組織（27a）。騎士安裝好之後，我們向後退，花點時間端詳整件作品。在製作極為細膩的細節時，比如騎士的臉孔，我們會盡量將焦點放在整件雕塑的構圖上。當從後方看的時候，騎士的完成度較低（27c）。垂放在膝蓋上的雙手之後會被塑成握著巨獸韁繩。

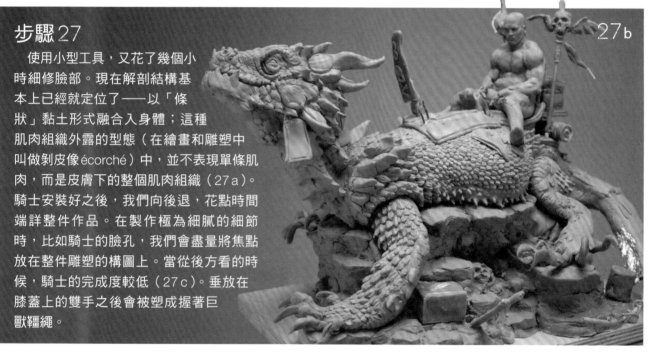

27b

28

步驟28

　　加上更多細節之後，肌肉組織和解剖結構有了大幅度的進展，我們也稍微打磨了一下，進一步確立細節。以這樣的作品比例來說，要創造可信度高的人形，肌肉組織就很重要。我們以美國土做出了服裝、護膝和腰帶的雛型。

雕塑的細節

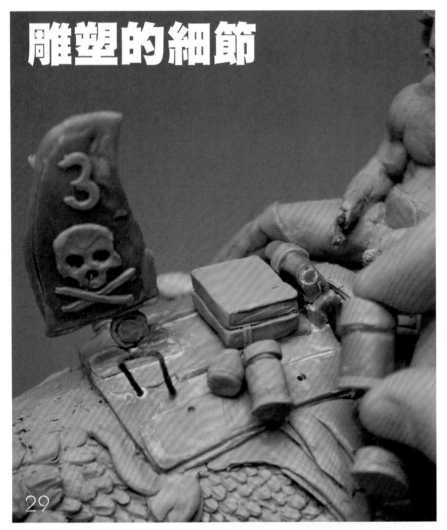

29

步驟29

我們再次想像這種橫越沙漠的巨獸身上會駝著何種包袱和容器,並直接將某些包袱直接塑在牠身上;另外一些則是先用手塑出之後再裝到雕塑上。我們在騎士身前的海盜旗加上骷顱頭和小飾品。雕塑特定部分的細節和視覺興趣始終是我們思考的重點。

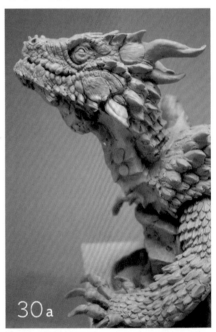

30a

步驟30

這裡正在完成的是龍頭和前腿的細節和鱗片(30a)。用小畫筆的筆桿尖端替龍腹加上更多細小的刺(30b);我們用美國土滾成小刺之後裝在龍身上。

✦ 師法現實

藉著參考現實世界中的蜥蜴鱗片型態,替奇想中的幻獸製作鱗片便不那麼遙不可及。製作爬蟲類的解剖結構和細節真的太有趣了!

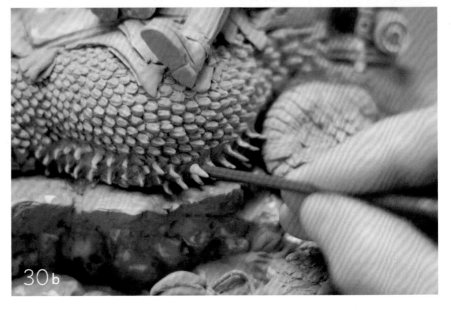

30b

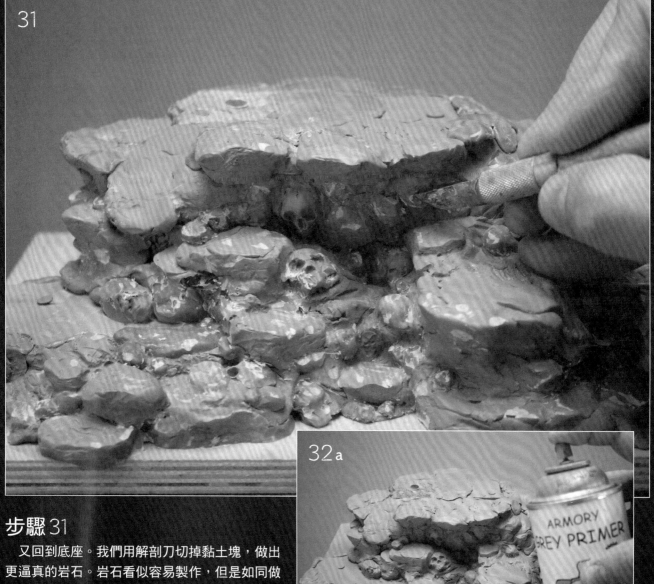

31

32a

32b

步驟 31

又回到底座。我們用解剖刀切掉黏土塊，做出更逼真的岩石。岩石看似容易製作，但是如同做雕像的其他部分，我們仍然使用許多參考圖片。雖說我們做的是奇幻類雕塑，卻要它們看起來如假包換。

步驟 32

我們有時候會在完成之前的不同雕塑部分噴上灰色補土漆，讓我們看見「真實的表面」。不同顏色、質感、刻痕和標記會妨礙眼睛看見岩石底座的真正形狀。灰色噴漆能使表面顏色一致，讓我們更清楚地看見整個底座。底座下方的平台則塗成黑色。

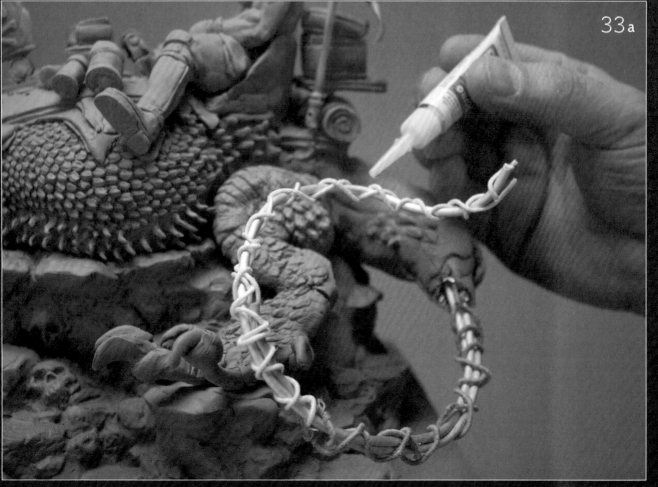

33a

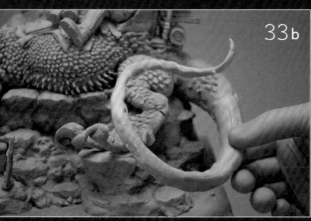

33b

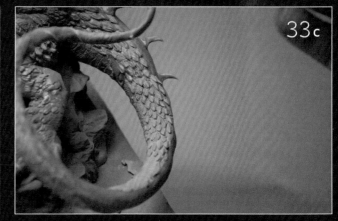

33c

步驟33

　　我們決定將尾部塑成彎曲線條，使它更具動感；於是便用鋁合金線延長尾巴骨架，再用花藝鐵絲綁住。然後以花藝鐵絲纏裹骨架，使黏土易於附著，避免在鋁線上滑動（33a）。

　　當骨架包覆好黏土後，我們對尾巴的整體形狀更滿意（33b）。它從我們的「錢鏡頭」延伸向前方空間，使整個雕塑更加立體。隨著增添鱗片，這條尾巴看起來也真正成為我們的龍的一部分（33c）。

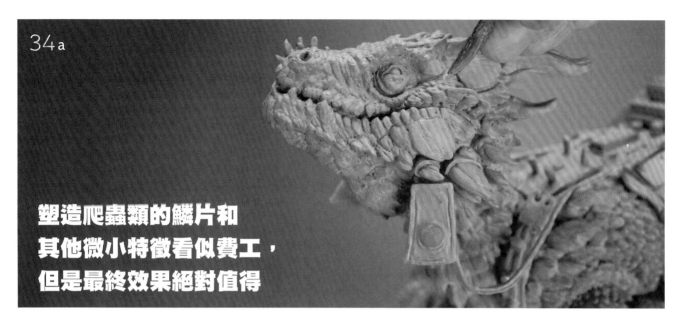

**塑造爬蟲類的鱗片和
其他微小特徵看似費工，
但是最終效果絕對值得**

步驟 34

用 Aves 環氧樹脂黏土製作非常細小的部分，添加到龍的臉上（34a）。再用我們最喜歡的工具：拋光棒，製作鞍架的細部零件。我們的目標在於盡量以立體型態製作這些細節，小零件會向觀者方向伸出。塑造爬蟲類的鱗片和其他微小特徵看似費工，但是最終效果絕對值得，無論是第一眼或是之後的仔細審視，都能讓觀者留下深刻印象。

步驟 35

以如此微小的比例製作臉孔，少許的調整也能改變整體印象。四處遊走地修整，都可能讓臉孔得到最棒，又或者最糟的結果。我們在這裡為海盜王的臉做最後修整，大功告成。

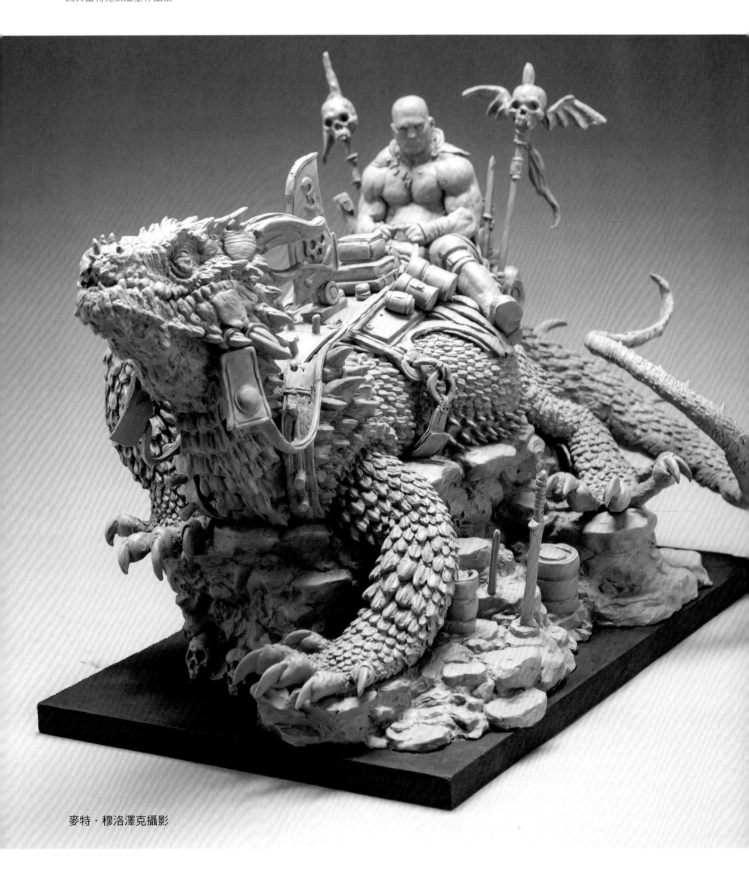

麥特・穆洛澤克攝影

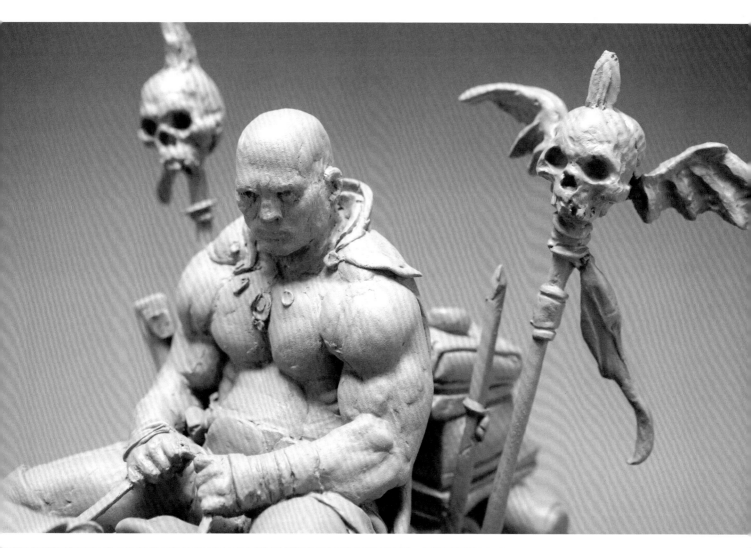

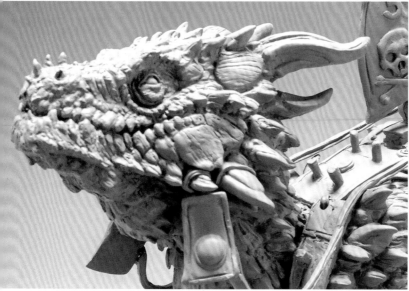

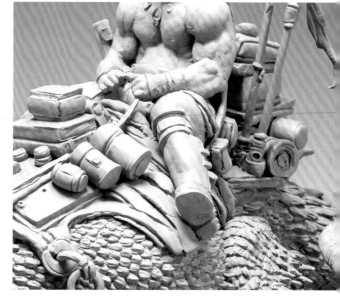

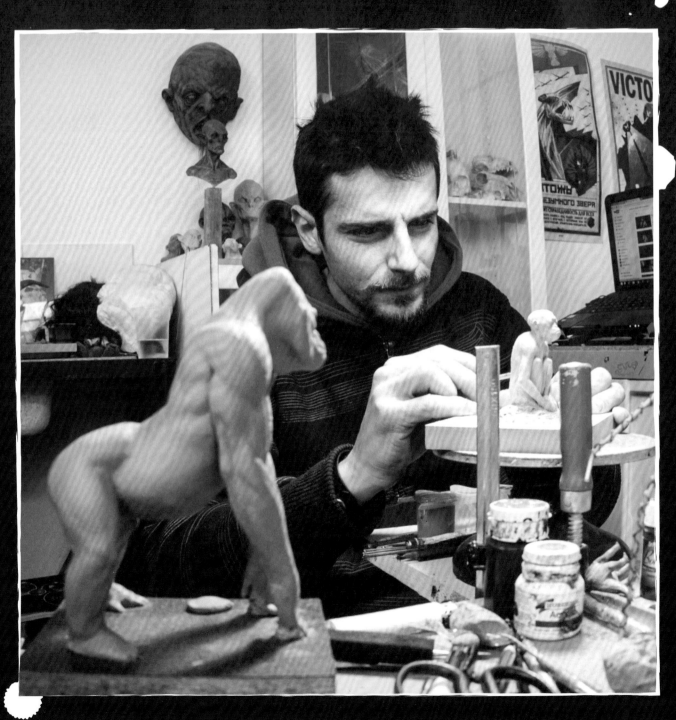

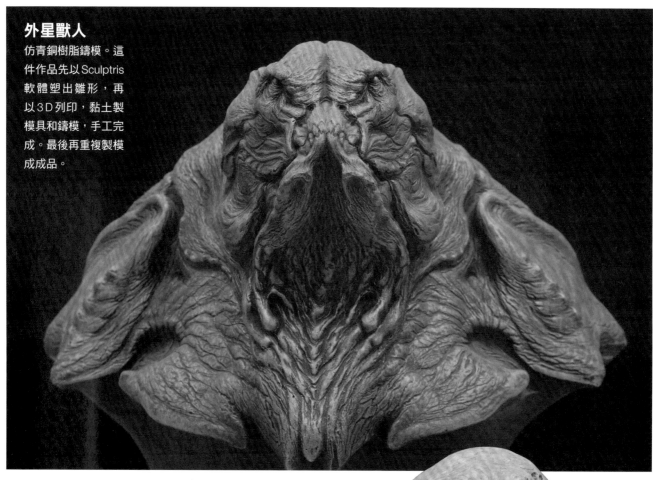

外星獸人
仿青銅樹脂鑄模。這件作品先以Sculptris軟體塑出雛形，再以3D列印，黏土製模具和鑄模，手工完成。最後再重複製模成成品。

特邀藝術家

阿利斯‧卡洛康提斯

生物及角色設計師，雕塑家

Ariskolokontesart.blogspot.com

阿利斯從童年時期起就對奇幻和科幻電影感興趣，16歲時開始實驗玩黏土之後便愛上了製作告各種生物和角色。12年之後，他已經進入特效化妝領域，在網路上分享他的作品集，並持續精進製作手法。自從2008年開始，他與各種電影、電視節目、美術書籍合作，曾經參與了眾多精采的案子，包括電影《哈比人》三部曲、《異形：聖約》（*Alien Covenant*）、《怪物》（*Victor Frankenstein*）。他也教授黏土生物及角色創作課程。

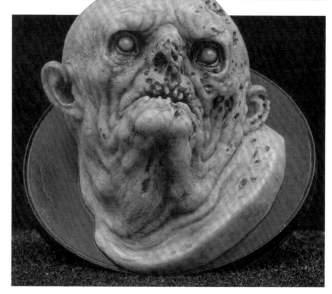

殭屍
聚酯樹脂鑄模，1／5比例的殭屍臉孔，壓克力顏料手工上色。

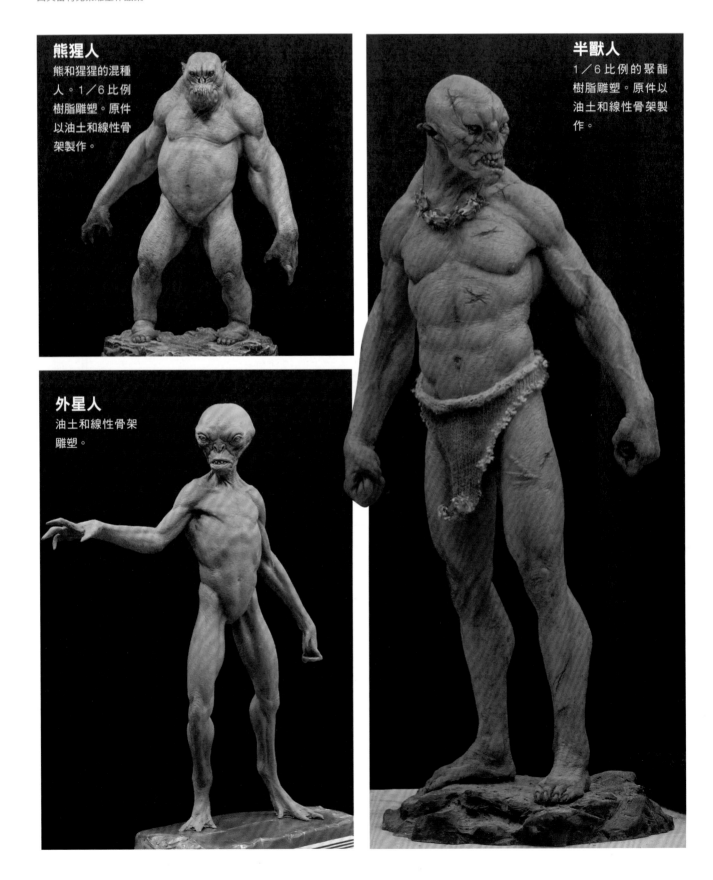

熊猩人
熊和猩猩的混種
人。1／6比例
樹脂雕塑。原件
以油土和線性骨
架製作。

外星人
油土和線性骨架
雕塑。

半獸人
1／6比例的聚酯
樹脂雕塑。原件以
油土和線性骨架製
作。

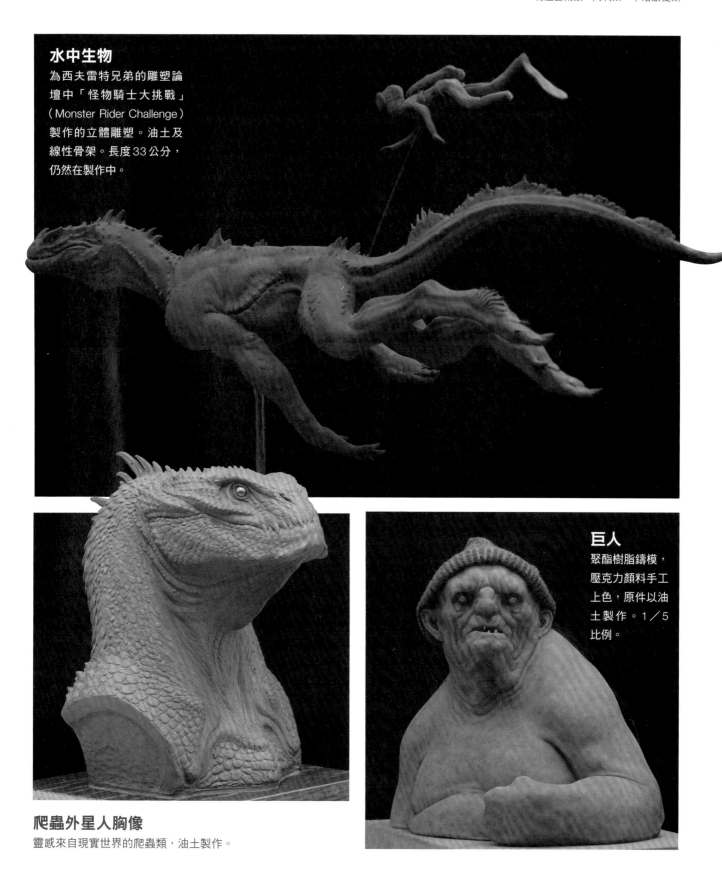

水中生物

為西夫雷特兄弟的雕塑論壇中「怪物騎士大挑戰」（Monster Rider Challenge）製作的立體雕塑。油土及線性骨架。長度33公分，仍然在製作中。

巨人

聚酯樹脂鑄模，壓克力顏料手工上色，原件以油土製作。1／5比例。

爬蟲外星人胸像

靈感來自現實世界的爬蟲類，油土製作。

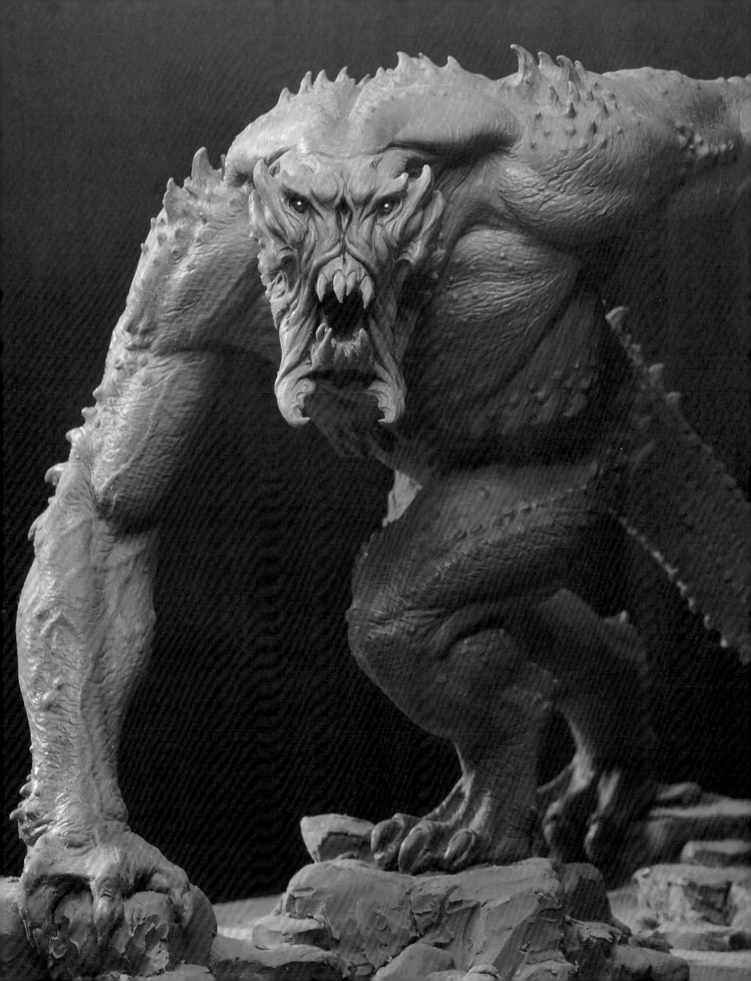

創作
守門人

在這篇教學裡，我的出發點是創作出日式怪物「怪獸」
（Kaiju）類型的生物（怪獸是指超級巨大的怪物，比如哥
吉拉），正怒氣沖沖地橫衝直撞，即將撞上一座建築。可是
在過程中卻轉換了不同方向。我在開始雕塑之前並不畫草
稿，完全憑直覺創作。我在建構作品的過程中找到了充滿
能量的姿勢，創作出有如怪物的生物，想像中牠正看守著
某個東西，隨時獵殺闖入者，就像《魔戒》裡的炎魔。我
從一開始就知道自己想在這件作品中表現出動作和兇猛。

阿利斯・卡塔康提斯　示範

材料和工具

材料

鋁合金線（7號／直徑3.5公釐）
鍍鋅鋼絲（18號／直徑1公釐）
油土（中等硬度）
三秒膠
輕油精和打火機油
99％純度酒精
2公釐直徑鋼珠
木座

工具

斜口剪
尖嘴鉗
泥塑刀和刮刀
線刀
圓球棒
修坯刀
畫筆（細的和粗的）
電鑽

步驟 01

　　剪下一段3.5公釐的鋁線，拉直；長度取決於雕塑的比例。像這篇教學中的角色比例是1／6，所以我的鋁線長度約為31英寸（80公分）。接下來，我用這條鋁線做出基本的骨架形狀。首先將鋁線對折，交疊兩端做出橢圓圈（01a）。接著兩頭互捲大約10次，每圈盡量捲緊，成為照片中的樣子（01b）。互捲的部分會作為上身。然後我將橢圓圈從中剪開，得到四肢和上身。較長的兩段是腿——額外的長度很有用，因為我之後會將腿置入底座。將作為手臂的鋁線拉直，方便進行下一階段（01c）。

01a

01b

01c

步驟02

接下來，我開始用鍍鋅鐵絲纏繞整個骨架——這樣能幫助黏土附著。從上身開始往四肢纏，一直纏到端點（02a）然後再回來，形成02b的「x」形。我在這個步驟中只用一根鍍鋅鐵絲，確保所有骨架都被纏滿，包括上身。

02a

02b

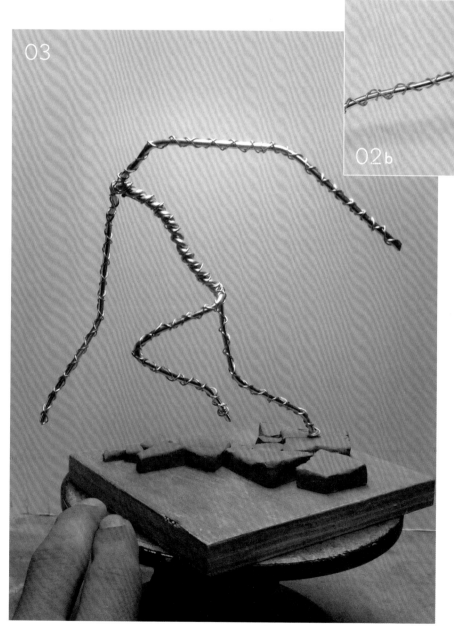

03

步驟03

替骨架調整姿勢時，我用尖嘴鉗彎出關節位置，比如手腕、膝蓋和肩膀。彎折點必須盡可能精確，以避免覆上黏土的時候暴露出骨架。我暫時用大塊黏土將骨架固定在底座上，邊旋轉底座邊調整，確定骨架從各個角度看起來都正確。

以這個比例使用這類型黏土，我不需要用線材做出脖子、頭、手、手指，只要它們可以維持在定位即可。這麼一來能省下很多時間，並且讓我嘗試幾個不同版本，直到我滿意。

步驟 04

　　現在往骨架加上第一層黏土。我使用溫暖的黏土以確保黏土緊密附著在骨架上，避免空隙。柔軟的溫暖黏土也能夠讓我快速工作：在這個階段並不需要慢慢來。我只用手指，在上身和整體肌肉組織添加更多黏土。我也加上了一個臨時的頭，方便我檢查作品的整體比例、構圖輪廓，以及姿勢（04a）。旋轉雛形，從每個角度檢查（04b）。

步驟 05

　　我用手指建立基本的解剖結構，然後用雕塑泥刀做出導引線，比如在肩膀部分可以看見的線（05a）。我想要這個角色具有充滿肌肉感的體型，但是又必須基於現實。四肢和上身的解剖結構非常酷似人類，但其他部分的解剖結構靈感來自動物。譬如腿部關節（05b）和我計畫之後添加的尾巴都類似狗。在我的腦中，這頭生物的比例是像暴龍。我逐步加上小塊黏土，細細定義解剖結構和頭，然後用手指和泥刀調整黏土，使它們彼此融合。

步驟 06

　　為了更宏觀地檢視這頭生物，我把牠移到大一點的板子上，又加上幾塊木頭將模型稍微自地面抬高。為了探索比例和背景故事，我加上一個小的線性人形。然後用修坯刀將生物表面處理得比較平滑，清理出身體形狀；在進入細節之前，我會重複這個過程許多次。在髖部做出皮膚皺褶，傳達承受的壓縮力。這一類細節能提高作品的可信度。

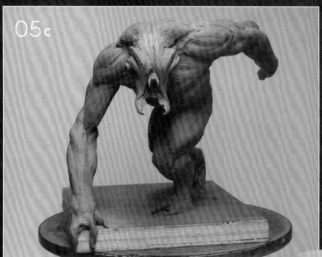

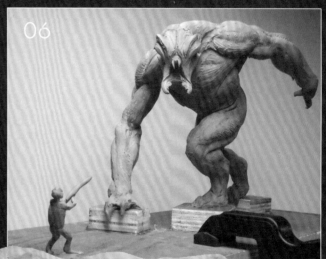

檢查各種角度

用轉盤或是移動底座，不斷旋轉作品，才能
照顧到每個角度。這樣能讓你看見任何形
體、輪廓、和姿勢的瑕疵，還能讓你保持統
一的雕塑步調。

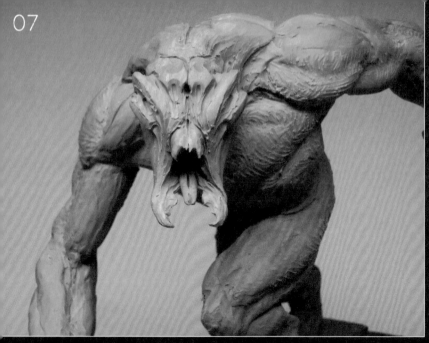

07

步驟07

　　接下來是定義臉孔。我替頭顱中央頂部加上黏土，將頭部分成小塊形體，以便創作細節更多、像外星生物的臉孔。新的臉孔型態產生了有趣的陰影和高光區，更添生物的立體感。我還考量臉部形狀給整體輪廓帶來的影響，確保從每個角度都能看清楚這張臉。

步驟08

　　確定眼睛位置，在黏土上壓兩個窩，標註眼睛的最終位置（08a）。然後配合眼睛位置調整顴骨和眉骨的現有形態，在眼睛裡加上鋼珠。

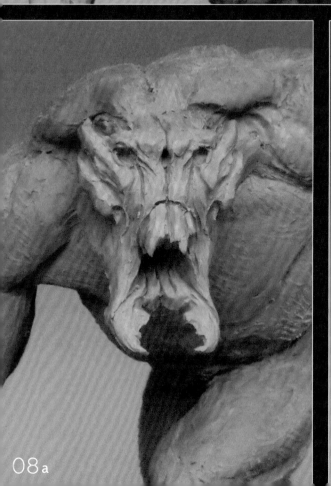

08a

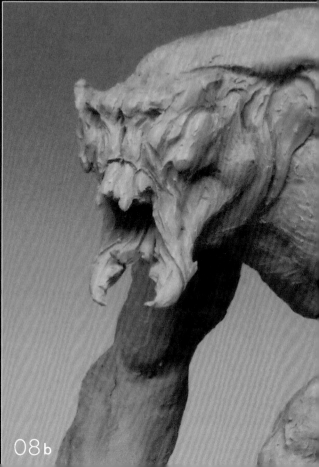

08b

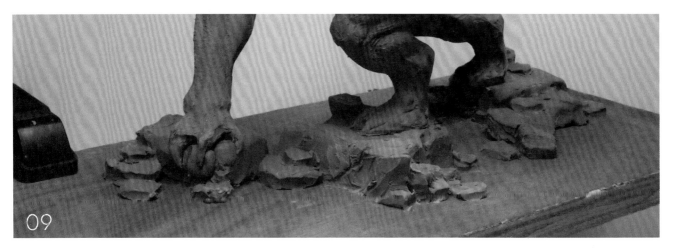

09

步驟 09

回到底座。我用一層薄薄的綠色油土覆蓋住小木塊，將它們塑成類似岩石或石塊的造型。顏色的選擇能夠使生物雙腳和地面產生對比。

步驟 10

處理這頭幻獸的解剖構造時，我專注的是細修以及分解次要肌肉形體。首先根據想要的長度做出圓條狀像蠕蟲的黏土條，輕壓後就定位（10a），然後用修坯刀或雕塑泥刀融入雕塑表面（10b）。在整件作品上重複同樣的手法，以人類解剖結構為參考。根據我想要的形體，製作適當尺寸的圓條、球體或刺狀黏土塊，再黏到表面上。

步驟 11

下一步是細修和打磨整體表面。我使用的是修坯刀。當打磨工作變得更細緻時，就轉換成更細的修坯刀，並且減輕力道。照片裡是我自己做的兩把修坯刀，使用不同尺寸的黃銅管和線鋸製成。我使用的最細修坯刀也是自己用吉他弦做的。吉他弦的細緻紋理比其他工具更能做出修整效果。

10 a

10 b

11

✦ 製作工具

你可以依照想要的風格或作品比例，用黃銅或鋁管配上鋼線、吉他弦、鋼琴弦、線鋸等材料自製工具。

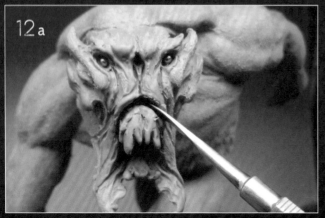

12a

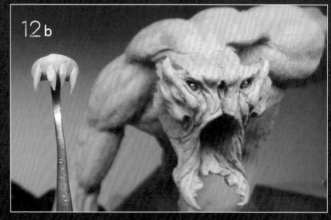

12b

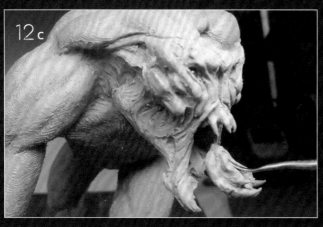

12c

步驟12

　　接著專注在嘴部，尤其是牙齒。我用雕刻泥刀切下牙齒部分，從嘴裡移除（12a）。等我對設計滿意後，就用硬度更高的同種類黏土做出較精細的牙齒；高硬度黏土適合做細緻的結構（12b）。牙齒定位後稍作微調。為了得到最棒的黏著力，我先用迷你熱風槍或瓦斯槍加熱牙齒兩邊表面，趁熱壓進嘴裡。過幾秒冷卻後，牙齒就會穩穩黏在口腔內部。有時我會用冷凍噴劑，讓結合處更快冷卻。我決定加上較低的第二排牙齒，讓下顎和頭部輪廓更具能量，因此以相同手法重複這個過程。

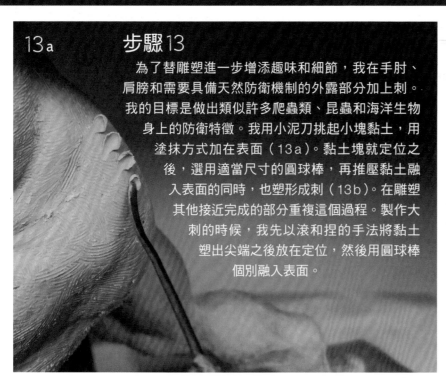

13a

步驟13

　　為了替雕塑進一步增添趣味和細節，我在手肘、肩膀和需要具備天然防衛機制的外露部分加上刺。我的目標是做出類似許多爬蟲類、昆蟲和海洋生物身上的防衛特徵。我用小泥刀挑起小塊黏土，用塗抹方式加在表面（13a）。黏土塊就定位之後，選用適當尺寸的圓球棒，再推壓黏土融入表面的同時，也塑形成刺（13b）。在雕塑其他接近完成的部分重複這個過程。製作大刺的時候，我先以滾和捏的手法將黏土塑出尖端之後放在定位，然後用圓球棒個別融入表面。

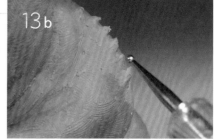

13b

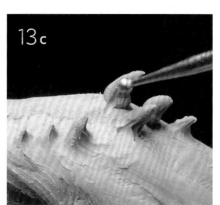

13c

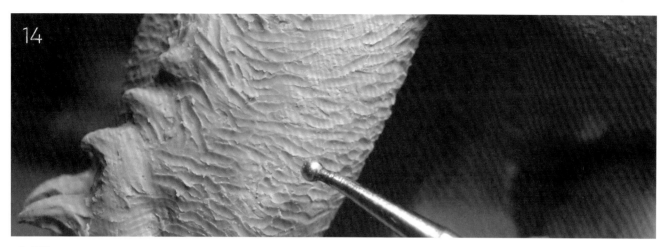

步驟 14

　接下來，開始用圓球棒製作第一輪的皮膚紋理，在雕塑全身時運用「先戳後拉」的手法做出質感。拉動方向的時候必須根據該身體部位的特定走向，跟隨皮膚之下的自然形體和肌肉結構。之後我還能夠在這層紋理上再加其他形體。

✦ 達到平衡

做出特徵和細節豐富的區域固然重要，讓某些區域維持簡單和「有喘息空間」也同樣重要。這樣能讓設計顯得平衡，大自然中常常看得見這樣的例子。

步驟 15

　要做出血管，首先在想要的區域加上特定尺寸的細黏土「蟲」（15a）。然後用手指以或輕或重的力道下壓，做出如閃電、植物根系或樹枝的型態。最後再用圓球棒使黏土條融入表面（15b）。

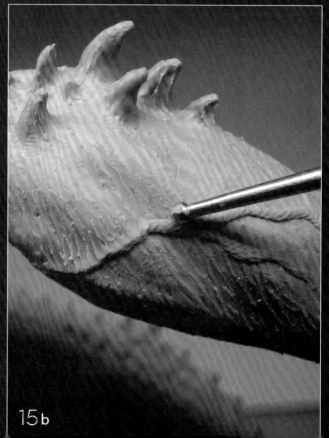

步驟16

做尾巴時，首先在工作檯上滾動一段加溫的黏土，做出想要的圓柱粗細和長度。然後使用線刀，沿著尾巴中央從頭到尾刻出溝紋。為了模擬蛇尾，將一頭收細成為尖端。然後輕輕彎曲尾巴，形成柔順自然的線條，靜置降至室溫。尾巴和主體連接起來之前，先拿起尾巴用各種不同方式比劃，找出效果最好的姿勢。找到最適合的角度和型態之後，就稍微融化尾巴和主體接點，加壓之後黏合在一起。由於雕塑尺寸不大，所以尾巴不需要另外的骨架。可是必須確認尾巴和主體黏得夠牢，能夠撐得住自己的重量。

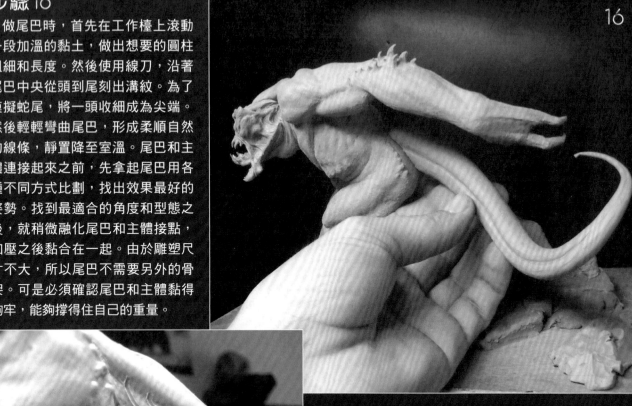

16

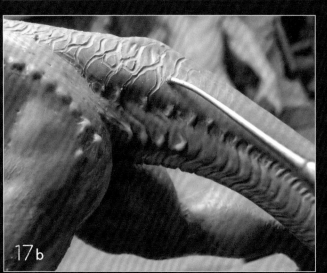

17a

步驟17

使用不同手法和工具，在尾巴表面添加更多趣味和紋理。首先，用圓頭針棒刻出導引線條（17a），然後沿著線條做出立體感和複雜度，同時增加整體雕塑造外型（17b）。然後在生物身上添加小塊黏土做出疙瘩和肉刺；刮掉某些區域，使陰影更戲劇化。

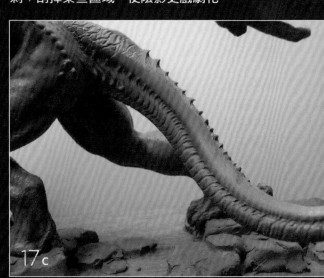

17b

17c

步驟 18

接下來重新修整整件雕塑的表面質感。首先，用小圓球棒添加較細的紋理（18a），並修改需要進一步定義的區域。我也添加低調的不規則形狀，比如皮膚瑕疵、疙瘩和小刺，使牠更逼真。我在添加一層紋理前會先用噴槍，或是刷上打火機油或輕油精使表面光滑。然後用鉤子工具沿著整個表面拖拉（18b）。此外還使用了其他工具，如細的線刀或圓球棒——純粹是個人喜好。

步驟 19

製作紋理的最後一步是使用自製的金屬線修坯刀：將2條或4條金屬線固定在黃銅管子裡。沿著表面拖動金屬線修坯刀，往不同方向拖動的同時還要記住該身體區域的皮膚皺褶走向（19a）。當初介紹我這種工具的人是維塔工作室的雕塑家，從此我就離不開它了。在製造有機型態的紋理時特別好用，能做出許多動物的皮膚皺褶，比如犀牛或大象，當然也適合這頭生物。

步驟 20

在最後的完工步驟，用軟毛筆刷和打火機油將表面整理平滑。小筆刷最適合用在臉孔和擁擠、難以接觸到的地方；大筆刷適合用於大面積區域。首先沿著形體和皮膚皺褶方向移動筆觸，接著用非常柔軟的長毛筆刷，用畫圓圈的方式以來回兩個方向輕刷整座雕塑。假使想要某個區域特別平滑光亮，就用迷你熱風槍或噴槍稍微加熱。

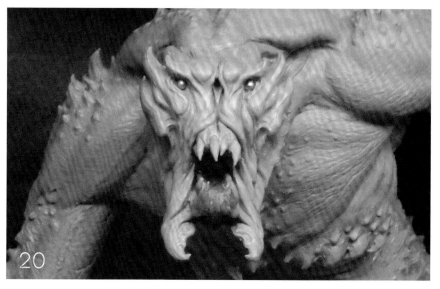

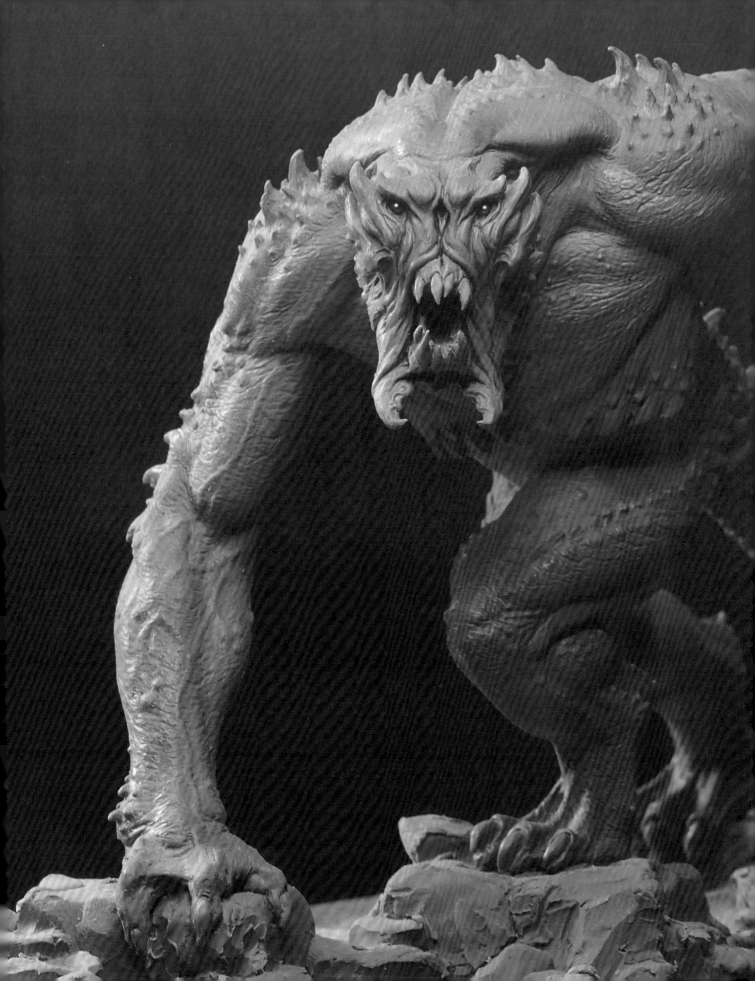

在生物身上添加小塊黏土
做出疙瘩和肉刺；
刮掉某些區域，
使陰影更戲劇化

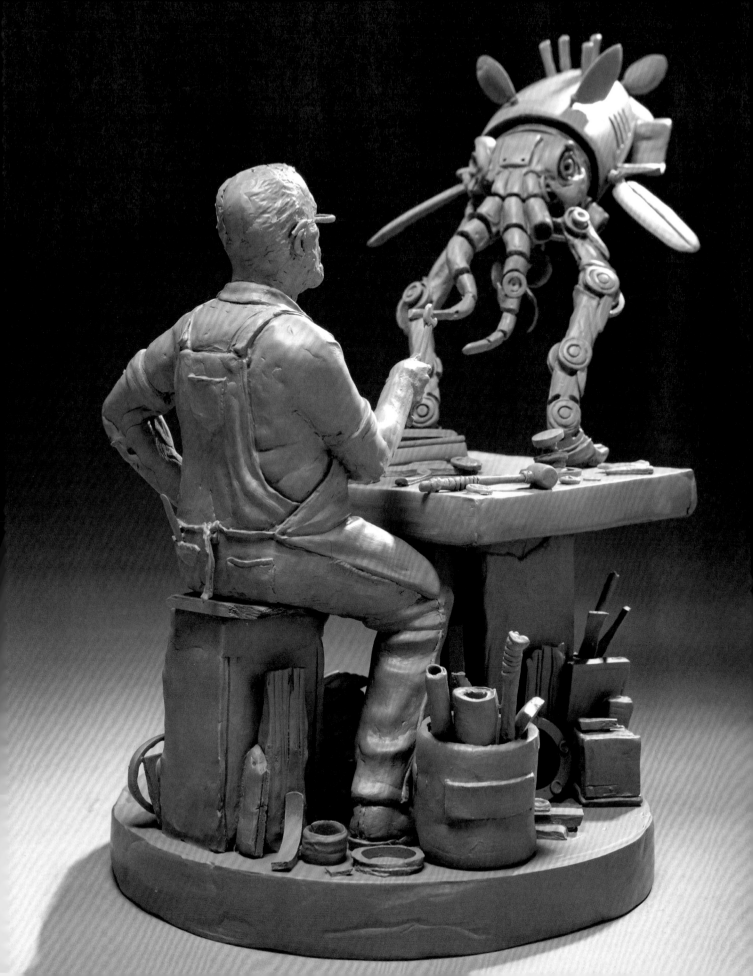

打造
麥基洛伊教授

這尊雕塑的創作概念，來自我們對 1800 年代後期到 1900 年代初期的麥基洛伊教授的概略想法。麥基洛伊教授長於打造具有異世界特色的廢棄物機器人，這件作品中可以看見他獨自在工作室裡創作小版本的機械怪物。在我們想像中，那個機械怪物是類似魷魚的生物。

西夫雷特兄弟　示範

材料和工具

材料

骨架
鋁合金線（3／16號）
鋁箔紙
鋁網片
花藝鐵絲

黏土
美國土
Aves 環氧樹脂黏土
環氧樹脂膠泥

黏著劑和溶劑
三秒膠
91％純度酒精

其他
木座
木塊／下腳料
PVC 塑膠管
苯乙烯管

工具
海綿砂紙
割泥線
美工刀
斜口剪
尖嘴鉗
修坯刀
打磨棒
線刀
圓球棒
拋光棒
刮刀
筆刷
熱風槍

以大塊做出
構圖雛形

01

步驟 01
我們使用的圓形木座幾乎在每家美術材料行都買得到。我們的計畫是之後用黏土完全覆蓋木座，但是現在只是作為基礎平面，我們會上面添加許多不同元素。

步驟 02
首先在木座上鑽兩個小洞，用環氧樹脂膠泥穩固地埋進兩根苯乙烯塑膠管。然後在一條長鋁線兩端裝上稍微窄一點的塑膠管，一端插進木座上的塑膠管。由於有這組公母塑膠管裝置，雕塑將能自由拆卸。將鋁線塑成人腿形狀，在膝蓋和髖部彎折。

02

步驟 03

在第二個洞裡裝好另一根鋁線之後，沿著兩條鋁線纏上花藝鐵絲做出人形的腰部，同時補強後背。一根鋁線向上延伸，成為人形的左手臂，在肩膀位置將它向下反折。然後將右腿那條鋁線頂部彎折成圈，之後會做成頭顱（03a）。從另一個角度端詳骨架能夠幫助決定四肢比例（03b）。頭和脖子骨架確定了，現在只需要加上右手臂。

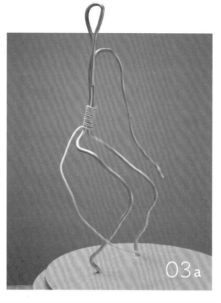

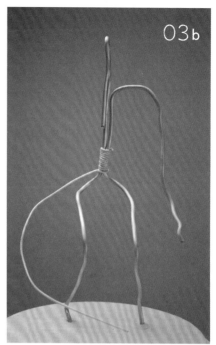

從另一個角度端詳骨架能夠幫助決定四肢比例

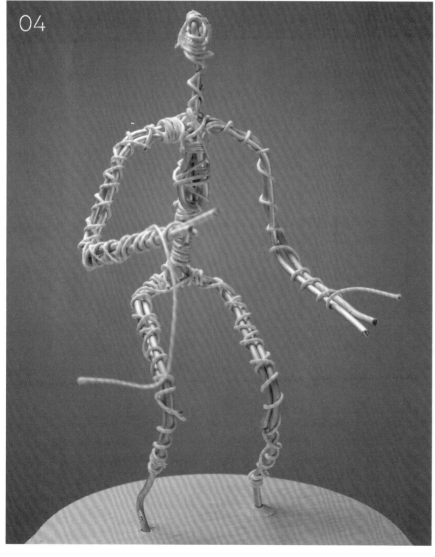

步驟 04

在四肢加上更多鋁線，給骨架更多支撐和強度。為了固定住新添加的鋁線，用花藝鐵絲將它們緊緊纏起。然後用三秒膠遍塗花藝鐵絲和鋁線綁好的骨架。

步驟05

由於這個人物是坐姿，我們便用一塊木頭直接墊在骨架髖部之下（05a）。然後再製作一組公母塑膠管裝置，使人物能夠安裝在木頭凳子上（05b）。

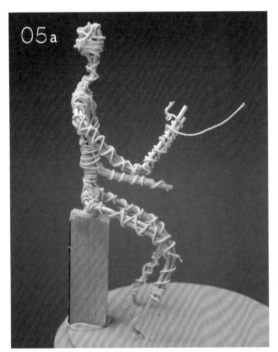

步驟06

在即將承受黏土重量的策略點上加強骨架，這些點也必須較寬較粗——比如髖部和胸部。我們總是會用環氧樹脂膠泥在頭部骨架加上頭顱，提供後續的黏土較為穩固的基礎。

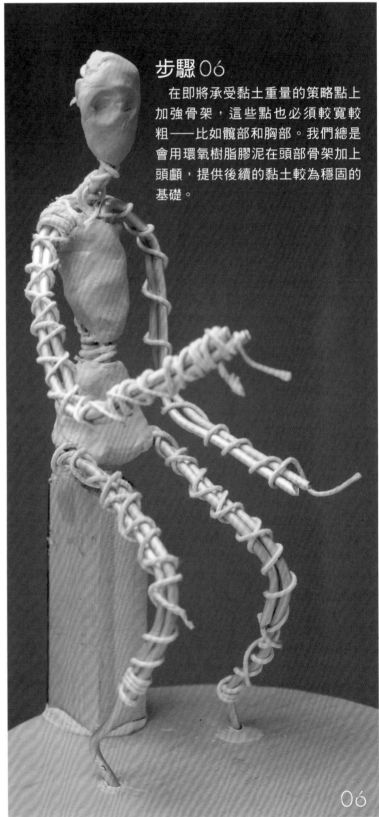

07a

07b

步驟 07

在身體最寬大的部分加上鋁箔紙之後，就開始替人形添加黏土！對我們來說，這個階段始終是個重要時刻。雕塑的精髓是骨架，必須仔細製作成堅固的基底；一旦開始加上黏土，就表示可以放手大玩特玩。首先在頭部和脖子位置添加黏土。側面角度將會是這件作品的「錢鏡頭」。從這個角度，你可以看見頭部的基本形狀。

步驟 08

我們通常在臉部中央畫出水平和垂直等分線——由於我們多半是用雙手以傳統方式塑形，而非使用電腦雕塑軟體，所以沒有對稱或鏡射指令的速成鍵！使用簡單的線標測出我們認為的眼睛、鼻子和嘴巴位置。這些線條只是參考，完成之後的臉孔上並不會看見這些參考線。

08a

08b

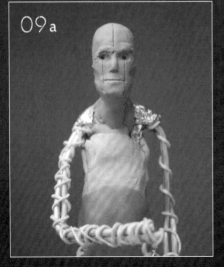

09a

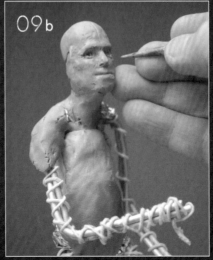

09b

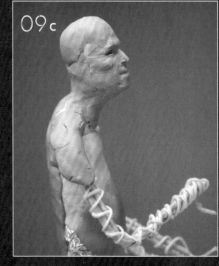

09c

步驟 09

開始製作臉部細節。先挖出眼窩，同時添加眉骨（09a），也開始建立鼻子和嘴巴。所有這些工作都是用拋光棒的匙狀端。下一步是加上顴骨、嘴唇和鼻孔，用拋光棒的尖端添加細小的特徵，譬如眼球（09b）。

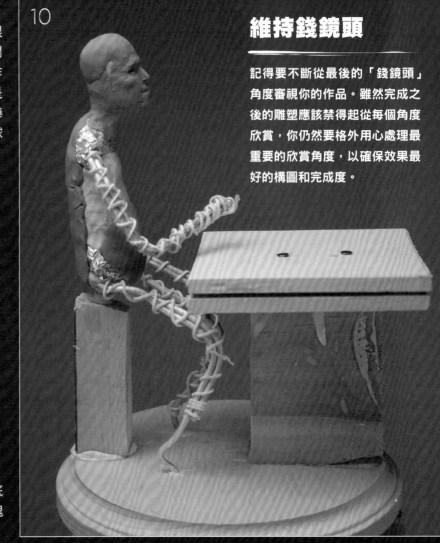

10

維持錢鏡頭

記得要不斷從最後的「錢鏡頭」角度審視你的作品。雖然完成之後的雕塑應該禁得起從每個角度欣賞，你仍然要格外用心處理最重要的欣賞角度，以確保效果最好的構圖和完成度。

步驟 10

接下來用木塊做出工作桌雛形。用木工膠將工作桌下半部和木頭底座黏在一起，然後將桌面（另一塊木板）釘在工作桌下半部的頂上。

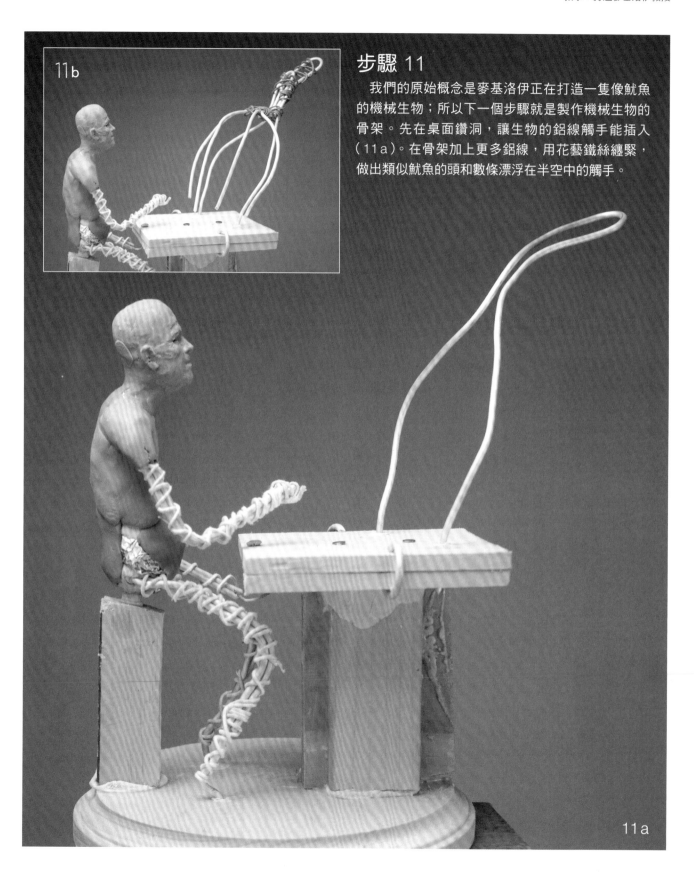

11b

步驟 11

　　我們的原始概念是麥基洛伊正在打造一隻像魷魚的機械生物；所以下一個步驟就是製作機械生物的骨架。先在桌面鑽洞，讓生物的鋁線觸手能插入（11a）。在骨架加上更多鋁線，用花藝鐵絲纏緊，做出類似魷魚的頭和數條漂浮在半空中的觸手。

11a

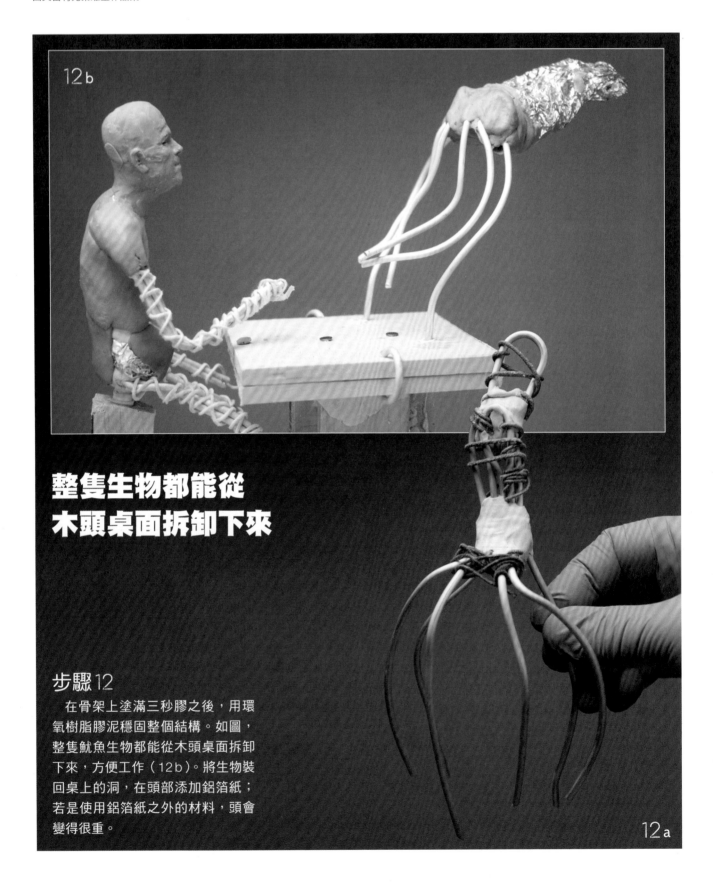

**整隻生物都能從
木頭桌面拆卸下來**

步驟12

　　在骨架上塗滿三秒膠之後，用環
氧樹脂膠泥穩固整個結構。如圖，
整隻魷魚生物都能從木頭桌面拆卸
下來，方便工作（12b）。將生物裝
回桌上的洞，在頭部添加鋁箔紙；
若是使用鋁箔紙之外的材料，頭會
變得很重。

步驟13

下一步是用黏土覆蓋桌子及凳子,並以大塊黏土抓出教授及生物的雛型(13a)。我們進一步加上教授的臉孔細節,包括大鬍子(13b);也用花藝鐵絲做出手部延伸骨架,之後會用來做拿在手裡的工具。

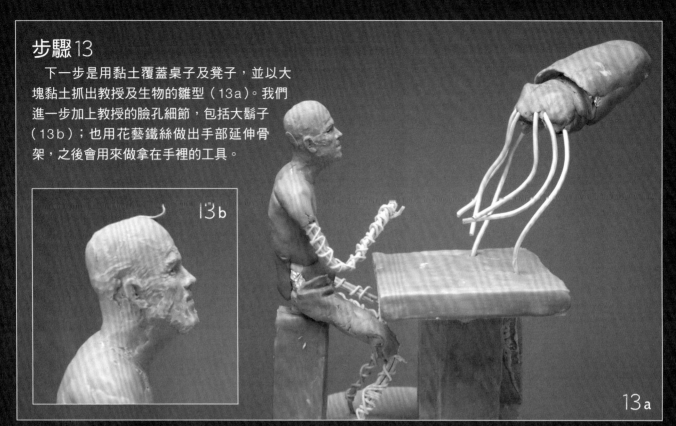

13b

13a

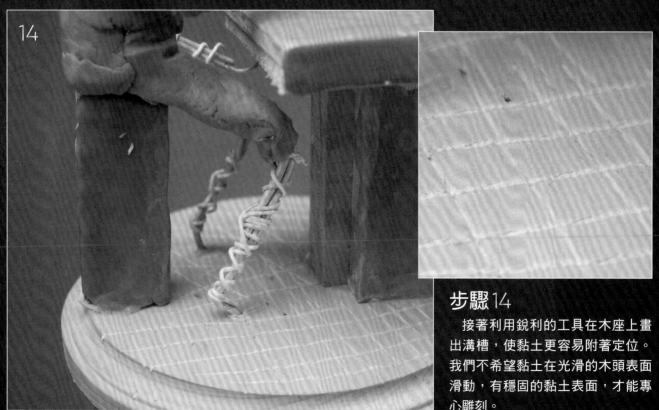

14

步驟14

接著利用銳利的工具在木座上畫出溝槽,使黏土更容易附著定位。我們不希望黏土在光滑的木頭表面滑動,有穩固的黏土表面,才能專心雕刻。

雕塑細部

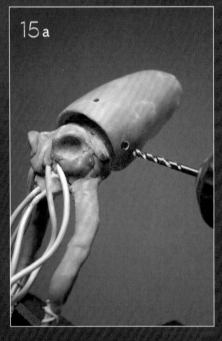

15a

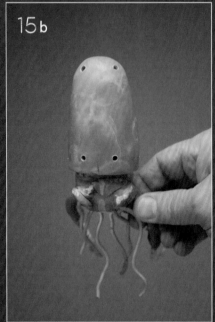

15b

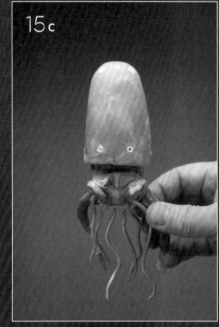

15c

步驟15

我們想在生物頭部加添機械式的鰭和立體細節，因此便在已經硬化的黏土頭部鑽孔（15a-15b），埋進小段塑膠管之後以少許環氧樹脂膠泥固定（15c）。

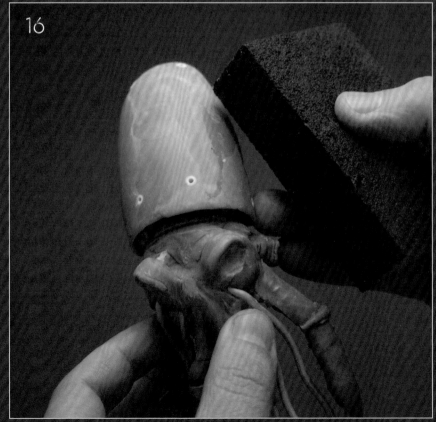

16

步驟16

接下來，用濕打磨法處理頭部，目的在做出光滑、幾乎是閃亮如金屬的表面質感，讓人感覺到這隻生物確實是機器，而不是有機生物。這個過程除了打磨之外也能細修牠的頭，使頭部更圓更完美。

步驟 17

現在來製作鰭；剪下小塊鋁網片，用環氧樹脂膠泥將它們和花藝鐵絲固定在一起。然後將花藝鐵絲那一側固定在生物頭部。重複此過程，做出波浪狀的鰭；我們參考的是真實世界中類似這頭機械生物的有機生物型態。

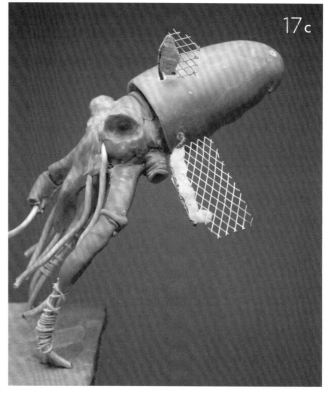

17c

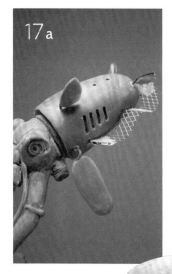

17a

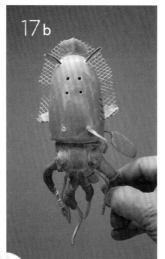

17b

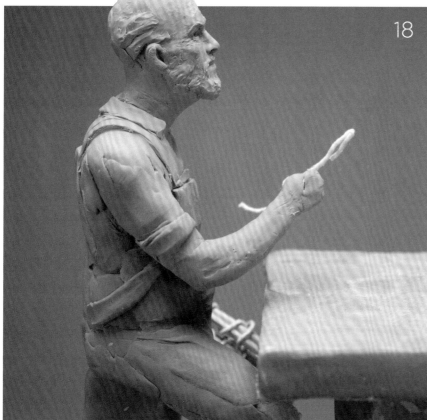

18

步驟 18

然後用黏土做教授的衣服。將黏土做成長條狀加在手臂上，再用拋光棒的匙狀端壓平塑形，做出捲起的袖子。

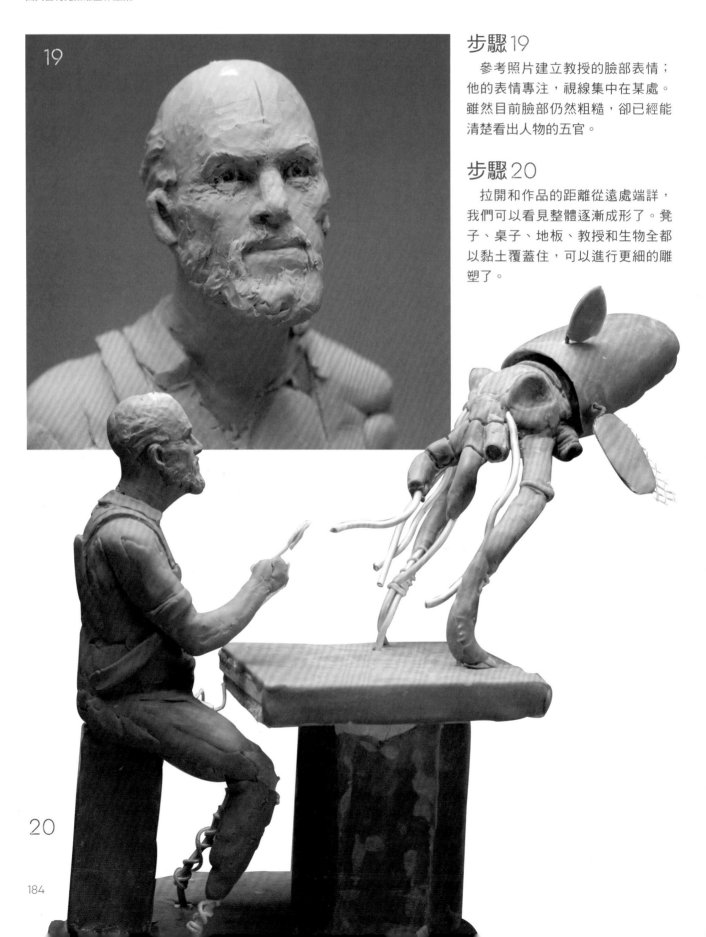

步驟19

參考照片建立教授的臉部表情；他的表情專注，視線集中在某處。雖然目前臉部仍然粗糙，卻已經能清楚看出人物的五官。

步驟20

拉開和作品的距離從遠處端詳，我們可以看見整體逐漸成形了。凳子、桌子、地板、教授和生物全都以黏土覆蓋住，可以進行更細的雕塑了。

步驟21

教授的左手臂仍然只是線性骨架。由於這個部分只能從這個側面角度看見，而我們還沒開始製作這個角度的雕塑。你們可以在這張照片裡看見雕塑工作同時存在的不同階段。

步驟22

從底座上拿掉生物和教授，我們用金屬銼刀打磨底座，也就是程度較強的打磨。這個部分沒有需要保護或保留的細節，所以我們將整個底座磨出平滑的表面。

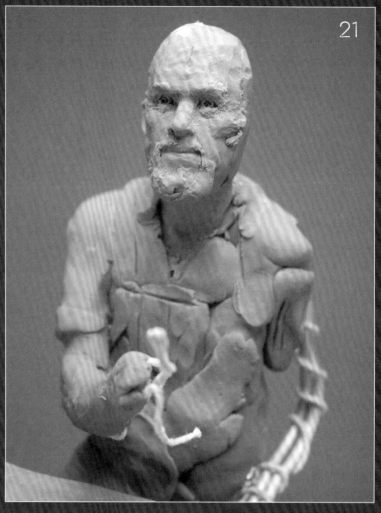

步驟23

麥基洛伊教授身穿沉重的皮圍裙，我們使用參考照片捕捉皮料皺褶的感覺和位置，然後用包括拋光棒在內的小金屬工具創作這些皺褶。記得要在皺褶凸出的部分加上長條黏土，而不僅僅是在黏土上畫皺紋。不要怕讓作品更有立體感！

步驟24

　　將教授的姿勢調整成左手放在腰間（24a），然後在那條手臂加上黏土，開始塑形。同時，我們又重回他的臉孔——我們想要他的面部表情一覽無遺地傳達出內心對這些機械創作的愛（24b）。

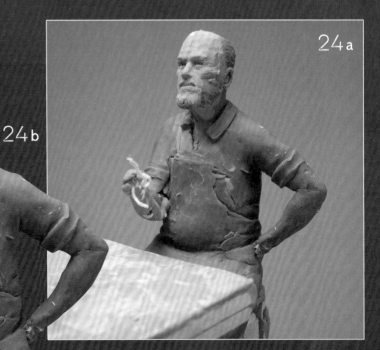

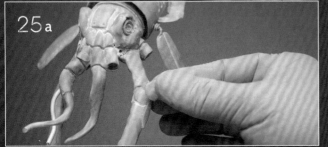

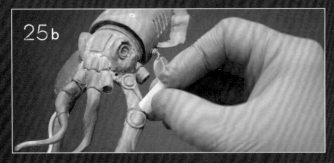

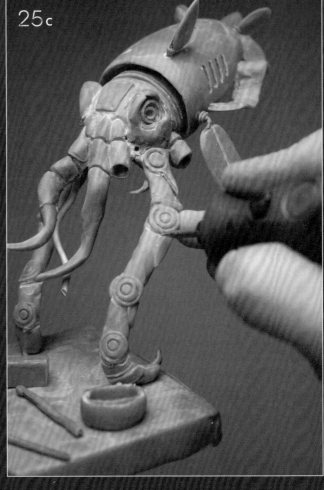

步驟25

　　下一步是細修機械魷魚的細節。在觸手加上圓盤代表關節（25a）。用塑膠圓管的一頭輕壓觸手上的黏土圓盤，做出非常圓、極具機械風格的關節（25b）。用黏土塑造五金及機械構造時，像這樣的銳利圓圈邊緣對於製造視覺幻象非常有用。Dremel多功能手工具的切割頭也發揮很大的幫助，讓我們在關節區域切出乾淨銳利的機械式線條。

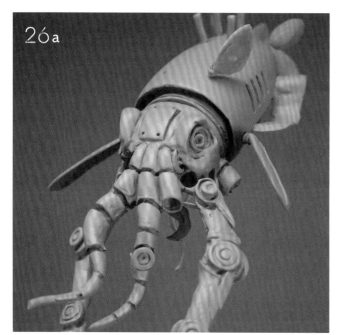

26a

26b

步驟26

在魷魚頭頂做出更多細節。以黏土包覆頭部兩側鋁網片做成的鰭（26a），然後添加更多花藝鐵絲，好支撐從生物身體伸出的更多機械特徵（26b）。

步驟27

將教授自底座拆下，打磨他的衣服，做出較乾淨、完成度較高的外型。這樣做能讓開放的大塊黏土區域顯得更平滑，比如圍裙。

27

布置場景

烘烤美國土的時候需要大約攝氏200度才能硬化，所以使用熱風槍便能夠有目標地烘烤柔軟區域。熱風槍的低溫並不會影響已經硬化的環氧樹脂黏土。

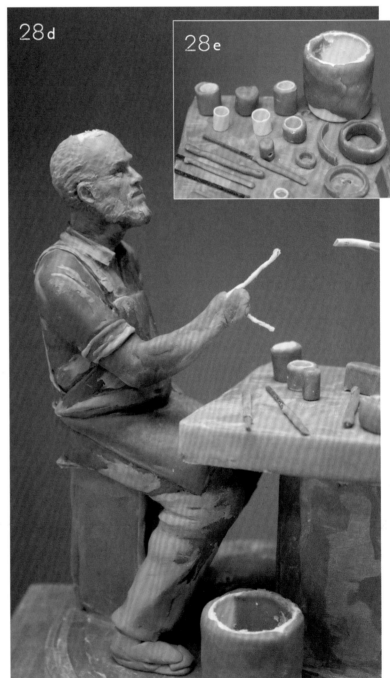

步驟28

下一步是製作教授工作桌上的小工具、銼刀，和散布在桌面及腳邊的零散物件。用黏土包住一條短花藝鐵絲做成銼刀（28a）。桶子和容器是以黏土包裹塑膠管（28b）。我們也做了一把木槌，用拋光棒做出上面的線條和凸出部分的立體質感（28c）。這些工具使場景顯得很熱鬧，主角看似已經工作好一陣子了。

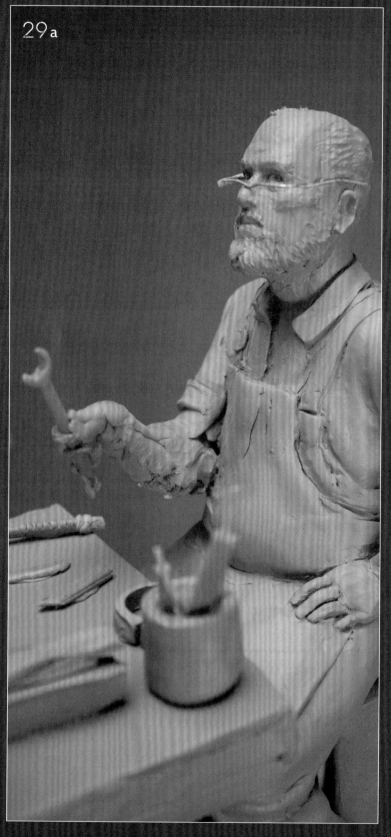

29a

步驟 29

在最後的完工階段加上最重要的細節。我們想像教授戴著眼鏡，於是便撕掉一小段細花藝鐵絲外面包覆的布料，做出眼鏡架（29a）。還用黏土將教授手裡的鋁線做成扳手。

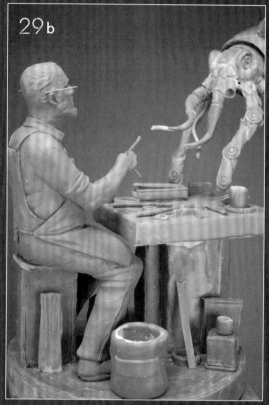

29b

30

步驟 30

最後，修整細部，讓表面和細節更完美，從藝術角度在場景裡安排許多額外的視覺元素，使整件作品看起來像是捕捉到了稍縱即逝的一瞬間。

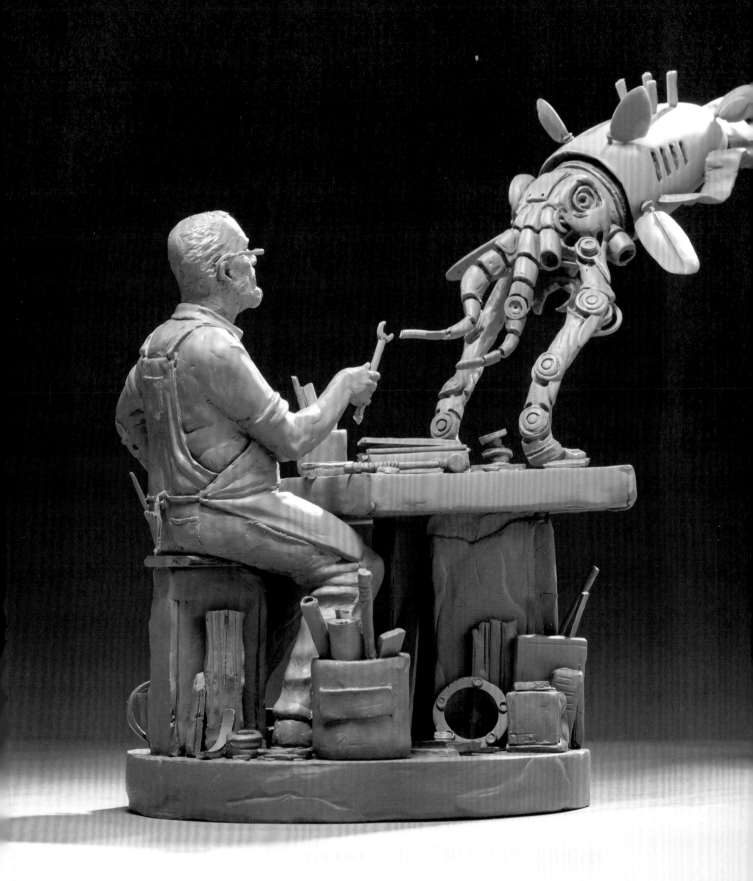

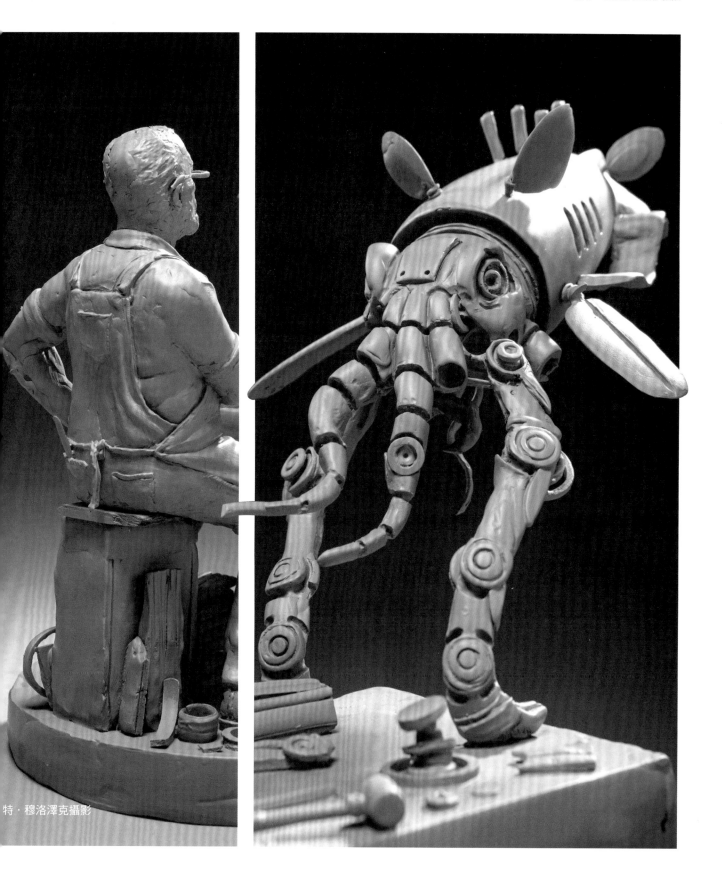

特・穆洛澤克攝影

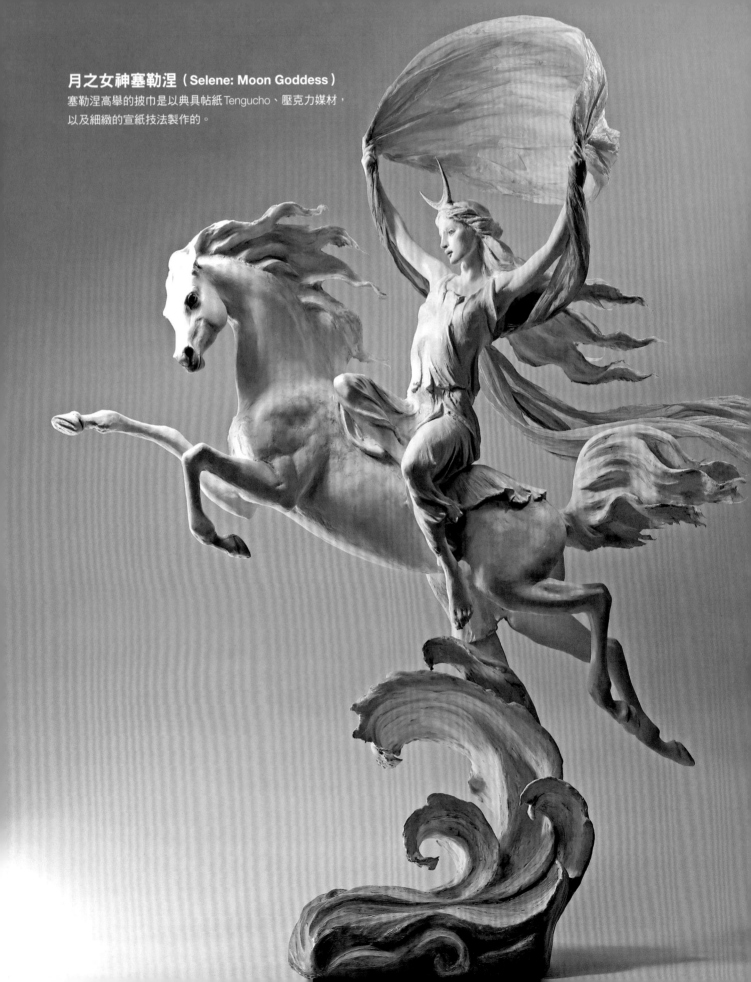

月之女神塞勒涅（Selene: Moon Goddess）
塞勒涅高舉的披巾是以典具帖紙 Tengucho、壓克力媒材，
以及細緻的宣紙技法製作的。

特邀藝術家

佛蕊絲特・羅傑斯
混和媒體雕塑家
Forestrogers.com

佛蕊絲特・羅傑斯的雙親都是畫家,具有匹茲堡卡內基・梅隆大學的舞台設計學士學位和舞台服裝設計碩士學位。綜觀她的職業生涯,曾經與許許多多媒體和不同風格合作過。她曾經畫過宗教壁畫、設計過禮品、也和古生物學家一起製作恐龍模型。在過去15年間,她專注在發展自己的藝術作品。她的作品受到私人收藏家收藏,也出現在無數書籍和雜誌中,包括《光譜奇幻藝術》(*Spectrum Fantastic Art*)、《藝術影響》(*Infected by Art*)、《奇異之美雜誌》(*Beautiful Bizarre Magazine*)。

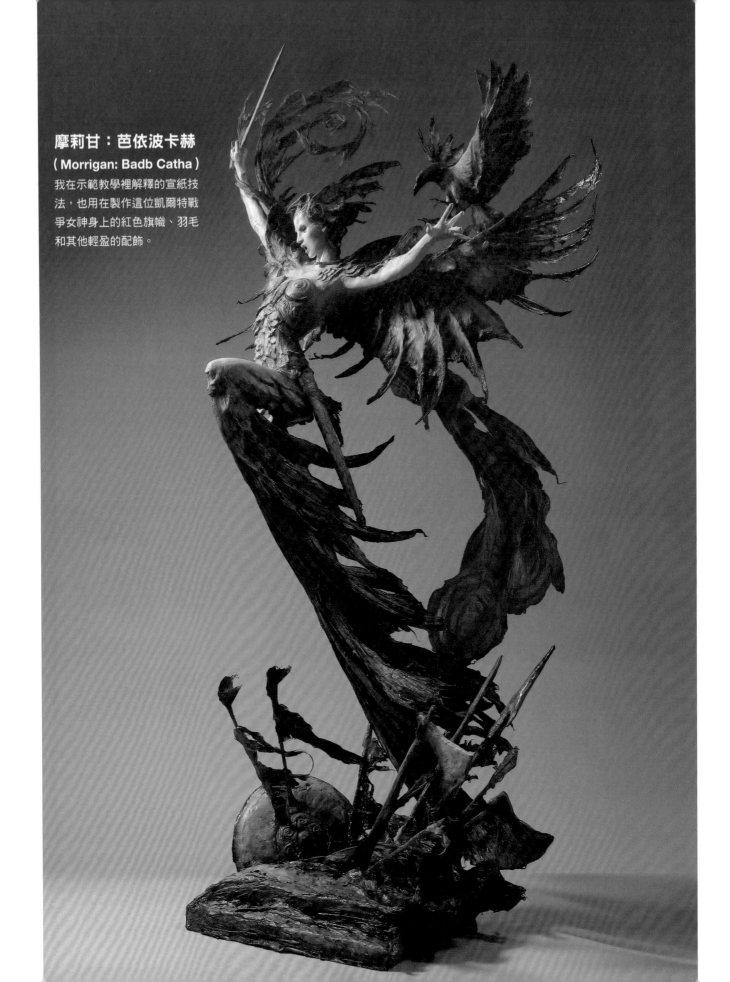

摩莉甘：芭依波卡赫
（**Morrigan: Badb Catha**）
我在示範教學裡解釋的宣紙技法，也用在製作這位凱爾特戰爭女神身上的紅色旗幟、羽毛和其他輕盈的配飾。

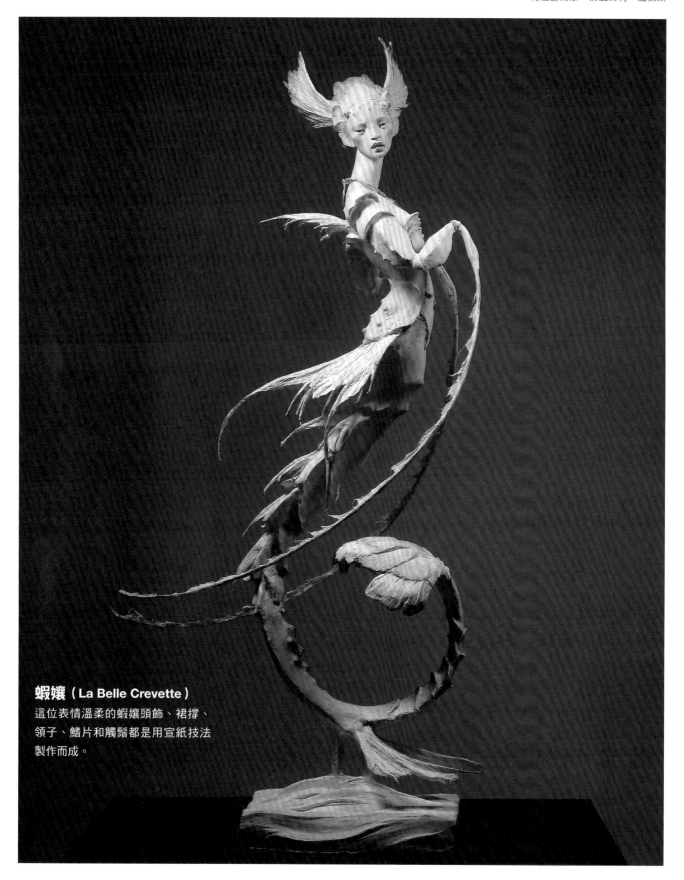

蝦孃（La Belle Crevette）
這位表情溫柔的蝦孃頭飾、裙撐、
領子、鰭片和觸鬚都是用宣紙技法
製作而成。

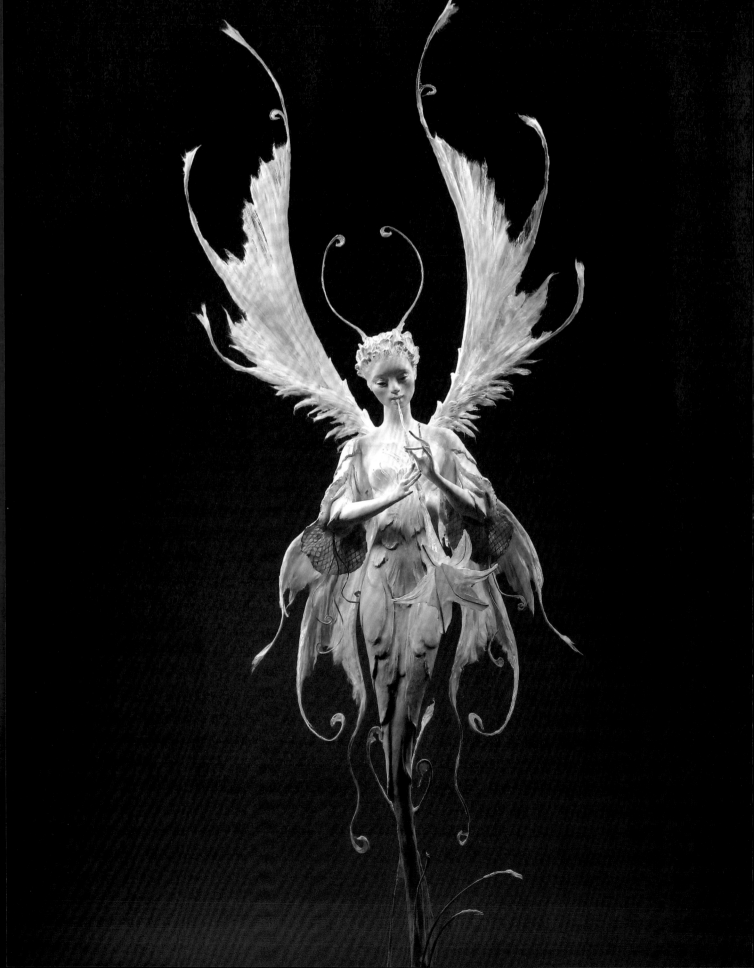

塑造細緻的透明翅膀

　　我在這篇教學裡示範的是如何用宣紙和壓克力膠做出透明的仙子翅膀。這套技法能用於製作鰭、翻騰的衣飾、錯綜複雜的章魚觸手，或任何又輕又薄的元素，詮釋出雕塑的細緻和動感。仙子的身體是用輕量石塑黏土、鋁線材和不鏽鋼線材骨架、鋁網片，以銅棒和Aves環氧樹脂黏土補強。身體的製作方式類似翅膀，只是更厚實。以輕量石塑黏土做出的作品比聚合黏土作品更偏向印象派，它們有不同的優點和自由度。我通常依照案子選擇材料，有時在同一件作品裡兼用聚合和輕量石塑黏土。關鍵是多實驗！

佛蕊絲特‧羅傑斯　示範

01a

材料和工具

材料

鋁網片
不鏽鋼線（19號）
細不鏽鋼線（24、28或32號）
正方形銅管
Padico Premier 輕量石塑黏土
Aves Fixit 環氧黏土
典具帖紙
雲龍 Unryu 宣紙
木釘（直徑1／4英寸）
Golden 品牌中等亮度壓克力軟膠
（Acrylics Soft Gel／Medium Gloss）
壓克力顏料
持久水鑽膠（Beacon Gem-Tac）
啞光壓克力
啞光或珠光壓克力表漆

工具

斜口剪
珠寶鋸弓
畫筆
矽膠整形棒
小尖嘴鉗
Princeton 牌平筆刷
（Select Filbert Grainer）

步驟 01

　　我使用的宣紙有好幾種。第一種（照片裡位在最上層的）是雲龍紙，半透明而且有不規則纖維的；通常將它搭配壓克力膠作為底層，上面再覆上其他更細緻的紙。第二種是典具帖紙，非常輕薄透光、酸鹼度中等，通常用於古物修復；這件作品中使用的主要是這種紙。第三種紙也是酸鹼度中等的紙，上面有紙漿纖維形成的圓圈；這種紙適合以整張或撕成條狀使用。

01b

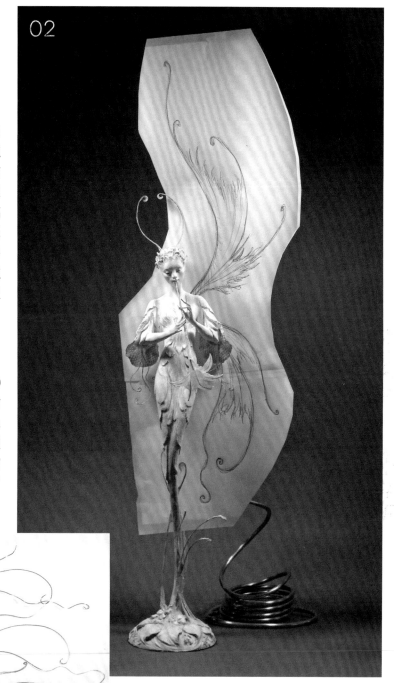

02

步驟 02

通常我在開始一件雕塑之前，會先簡單畫出草稿，多半是坐在咖啡館裡畫在餐巾紙上。這張照片裡是我畫的翅膀草圖，襯在雕塑主體前方。草稿提供骨架一張基本的平面板樣。真正的翅膀是經過塑造的立體物件，不過這張草稿是非常有用的起點。我有時候會用這種「紙娃娃」方式模擬整件作品，用紙剪出人物和各部分零件輪廓，以骨架線材概略地撐起來。這樣做能讓我在動手製作立體雕塑之前先確定尺寸、比例和構圖。

步驟 03

我加強翅膀草圖裡的主要翅脈，然後用 19 號不鏽鋼線材依樣做出翅脈。這些翅脈骨架會支撐起最終完工的翅膀；翅脈線材會合的地方必須緊緊纏在一起，好固定在仙子的身體上。我使用了斜口剪、平口尖嘴鉗和小圓珠寶尖嘴鉗，做出平滑的金屬線弧度。我還預留了長度，以備之後做出立體弧度。

03

✦ 不鏽鋼

我用 19 號不鏽鋼線材做翅膀骨架，是因為與其他例如紅銅線材相較，不鏽鋼線與水性媒材同時使用時並不會氧化或變色，將能使透明的翅膀顯得潔白乾淨。

步驟04

現在要製作將翅膀與身體穩固連接的裝置。我使用兩根一大一小的銅管（04a）。在製作身體的時候，我在背後埋入兩根1英寸長的大銅管，並用環氧樹脂黏土將它們固定在體內。這兩根管子大約以45度角斜斜伸出身體表面。將小管子滑進大管內，在底端1／4英寸處作記號（04b），然後拿出小管子，依樣用珠寶鋸弓或Dremel手工鋸切兩根同樣長度的小管。

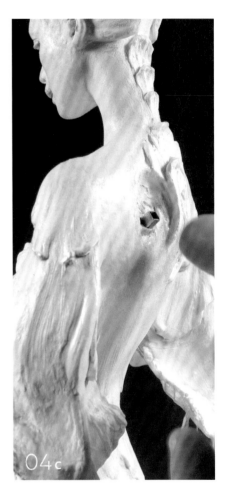
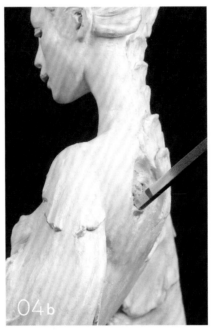

04b

04c

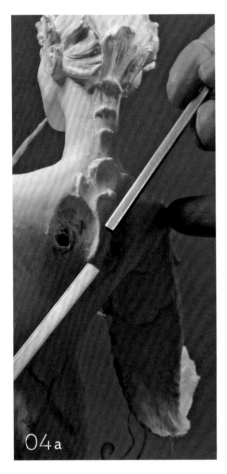

04a

✈ 正方形管

正方形管能做出俐落、不會旋轉，若有需要也可以拆卸的連接裝置，令作業更有彈性。如果銅管外面被雕塑材料包覆後變得難以滑入定位，簡單打磨銅管便可解決。但小心別讓雕塑材料落入大的銅管內部，那樣會很難清理！

步驟05

下一步是扭轉翅脈尾端的線材，做出能夠插入仙子背後的裝置。要做出又好又穩固的扭轉線材裝置，兩股或更多股線材必須以中央為基準向外平均分開，用兩把平口鉗或老虎鉗和尖嘴鉗緊緊夾住後扭轉，使它們均勻交纏。這個方法特別適合做出細的扭轉線，如同我在這件作品裡需要的。

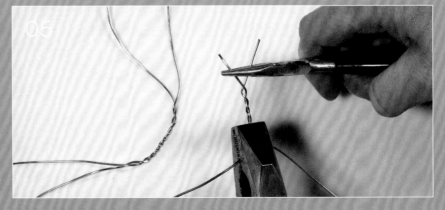

05

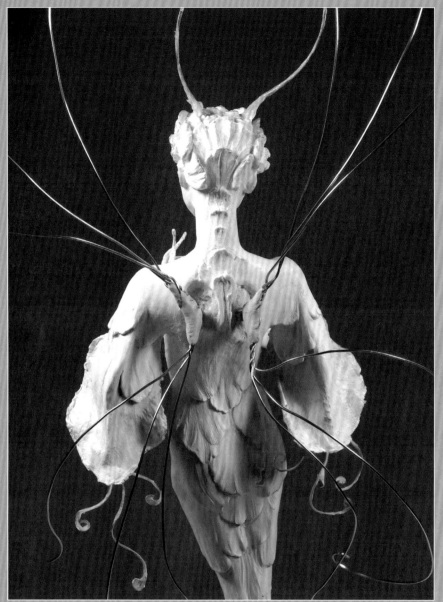

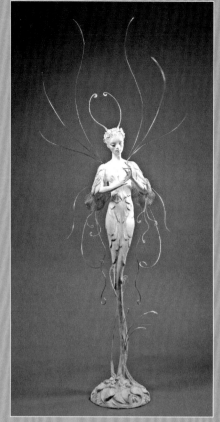

我在創作時，會從各個角度端詳雕塑，並做適當的調整。我也會在鏡子裡審視作品，得到全新的背後視角，或是拍照之後研究。在這個階段，所有這些審視作品的不同方法都能幫我釐清下一步的走向。

步驟 06

　　將短的小方管安裝在翅膀骨架上。首先，我拿著翅膀骨架在仙子背後目測，確定翅膀是我想要的角度。然後將環氧樹脂膠泥塗在翅膀扭轉線材部分（06a）。最後將銅管套在塗了膠泥的線材端（06b）。將膠泥填進銅管的中空部分，整理乾淨；再用更多膠泥穩固銅管和翅膀骨架之間的連接處（06c）。重複這個過程做完兩邊的翅膀，靜置一旁讓膠泥硬化。

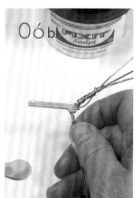

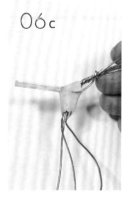

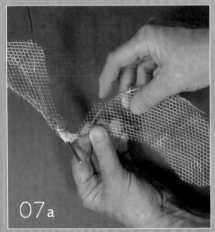

07a

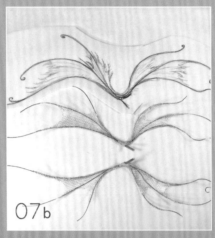

07b

步驟 07

　　用鋁網片補強結構：將網片裁成比包覆區域還大１／４或１／２英寸大小，沿邊緣折向背後（07a）。假如我要在鋁網片中央固定一根金屬線，會用細的不鏽鋼鐵絲（28或32號）將金屬線「縫」上網片。我不想要網片一路包到之後會覆上宣紙的翅膀透明邊緣，以免外露；因此我用剪刀修剪網片（07b），手指拉伸同時造型。

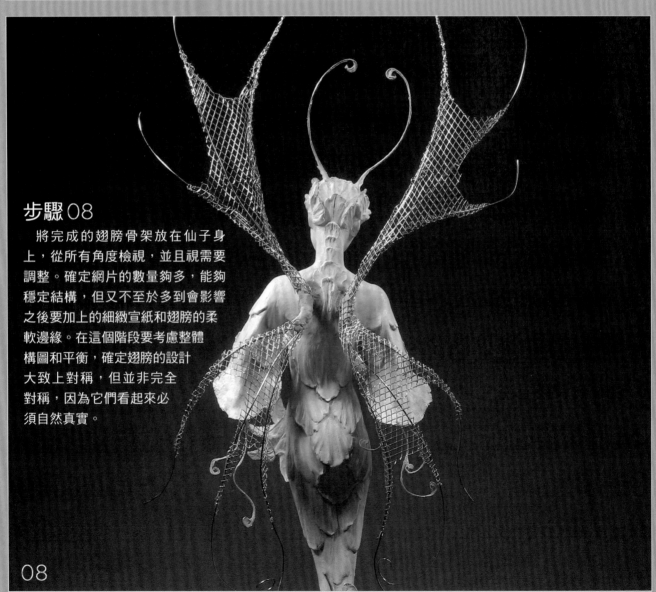

步驟 08

　　將完成的翅膀骨架放在仙子身上，從所有角度檢視，並且視需要調整。確定網片的數量夠多，能夠穩定結構，但又不至於多到會影響之後要加上的細緻宣紙和翅膀的柔軟邊緣。在這個階段要考慮整體構圖和平衡，確定翅膀的設計大致上對稱，但並非完全對稱，因為它們看起來必須自然真實。

08

步驟09

　　用環氧樹脂黏土強化翅膀骨架。將黏土塗進翅膀中央的網片空洞和主要翅脈，使翅膀更牢固（09a）。翅脈尖端不塗環氧樹脂黏土，我想要它們維持極纖細的造型，之後只用宣紙、膠和壓克力膠包覆翅尖。將翅膀骨架放在仙子主體上確認（09b），趁環氧樹脂硬化之前調整。現在翅膀看起來非常立體，有許多複雜的弧度。

09a

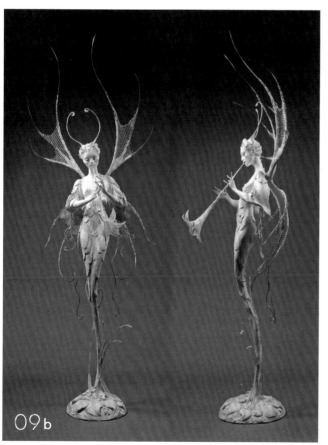

09b

步驟10

　　用至少一層典具帖紙包覆骨架線材，如此能讓其他紙易於附著。我使用Golden品牌的中亮度壓克力軟膠。之所以選用這個媒材，是因為我有信心它不會隨著時間變黃，這一點對透明翅膀來說非常重要。上膠過程是用矽膠整形棒完成。

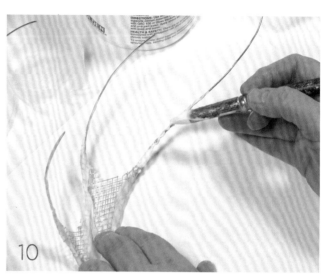

10

步驟11

　　用水鑽膠在塗了環氧樹脂黏土的骨架部分包上雲龍紙。使用水鑽膠的原因是我不怕這個部分變黃，之後會再塗上一層環氧樹脂黏土或較厚的紙。水鑽膠和較具紋理的雲龍紙能為輕量石塑黏土提供很好的基底。

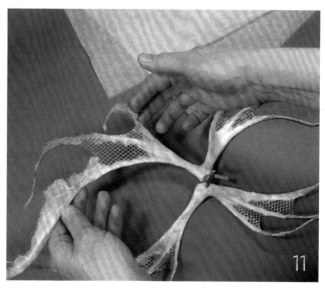

11

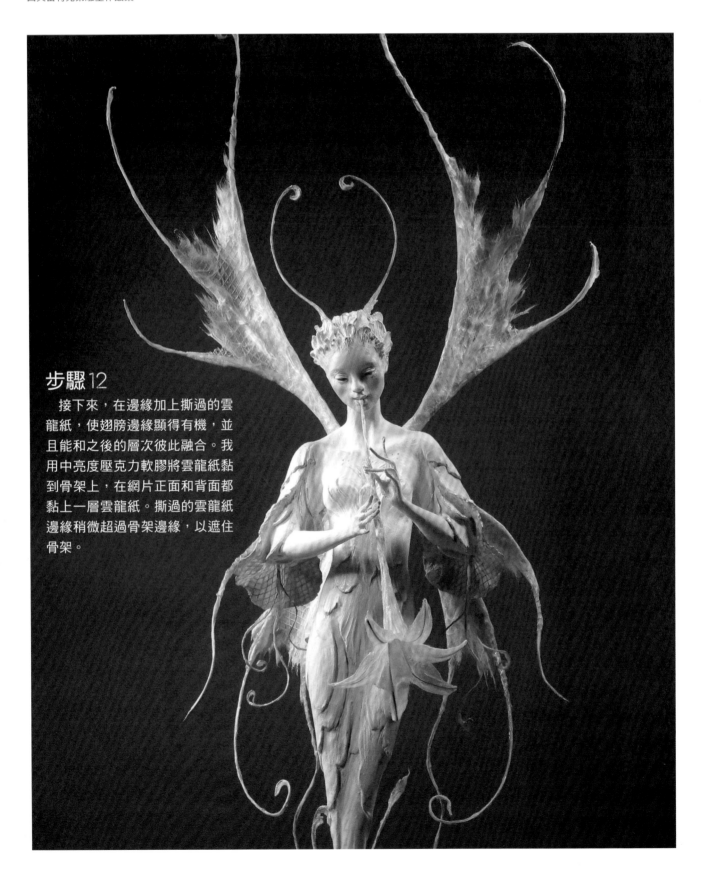

步驟12

接下來，在邊緣加上撕過的雲龍紙，使翅膀邊緣顯得有機，並且能和之後的層次彼此融合。我用中亮度壓克力軟膠將雲龍紙黏到骨架上，在網片正面和背面都黏上一層雲龍紙。撕過的雲龍紙邊緣稍微超過骨架邊緣，以遮住骨架。

步驟 13

為了製造動感和羽毛效果，我事先在典具帖紙上作出質感：根據不同作品的尺寸，先裁一張大約 6×10 英寸大小的紙，穩定但輕柔地緊緊扭轉成束，如圖示。你可以視需要重複這個過程數次，或是一手握緊紙，另一手將紙從手心裡直直拉出，增加方向性皺褶和紋理。

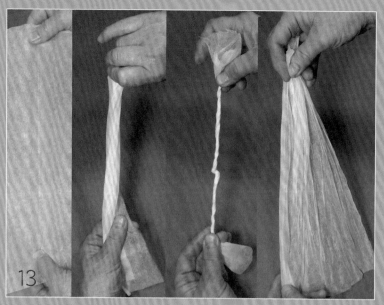

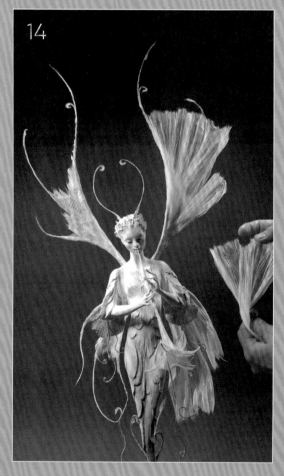

步驟 14

用充滿直條皺褶的典具帖紙填滿翅膀。小心地按照想要的皺褶方向安排紙張；在將紙放在翅膀上之前，先用剪刀修剪紙型，可是留下紙的撕裂邊緣，使翅膀呈現羽毛狀。在每片翅膀的頂端金屬線纏上 24 號不鏽鋼細線做出弧形，再用紙和壓克力膠覆蓋。

步驟 15

撕掉翅膀邊緣的紙，調整形狀。然後用小畫筆塗上壓克力膠補強。將壓克力膠塗進皺褶裡，小心不要壓平皺褶。我不會在整片翅膀刷上厚重的膠，而是用壓克力表漆封住纖細的紙張邊緣。

✈ 典具帖紙

典具帖紙有不同的重量可選擇（我使用的是 9 克或 10 克）。雖然出奇地纖薄，和 Golden 壓克力軟膠結合之後，對於我這類不尋常的應用方法來說卻十分堅固。若是以壓克力膠刷透單一一層典具帖紙，它會變得透明而且能夠創造出有趣的效果，比如海中生物的透明部分和昆蟲翅膀。

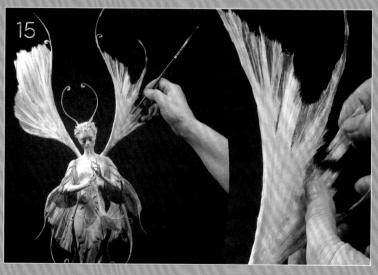

步驟 16

從其他某些紙上取下的纖維往往也很好用。將薄宣紙上的纖維撕下來,選取弧度相近的,再用壓克力膠黏在翅膀上(16a)。沿著靠近仙子身體的翅膀邊緣加上羽狀細節,做出更柔和的感覺(16b)。翅膀裝上仙子身體之後,在正面和背面加上更多纖維。

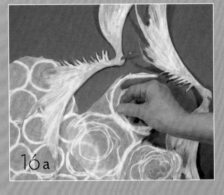
16a

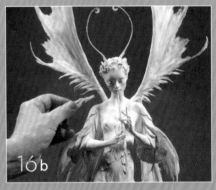
16b

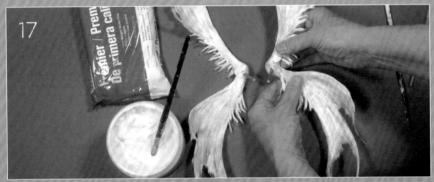
17

步驟 17

幾乎在所有紙張加上纖維,並以壓克力膠補強之後,現在可以用壓克力膠覆蓋大部分翅膀的較堅硬區域並做出細節。使用壓克力膠和輕量石塑黏土,將黏土抹在翅膀上,再用壓克力膠讓黏土融入翅膀的紙質邊緣。靜置待乾。

步驟 18

用畫筆濕濕乾燥黏土的表面,加上一層和仙子身體上類似的羽片。我一片一片加,從該區域的外面開始往中心加羽片(18a)。保持外緣立體感,平滑內部邊緣,使之與黏土底層融合。這個過程使用的是平的硬毛畫筆和小拋光工具(18b)。偶爾濕濕畫筆,使得黏土容易塑形。我喜歡畫筆刷過後帶有方向感的紋理,並進一步用其他雕塑工具加強這個效果。

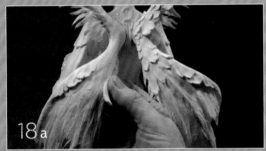
18a

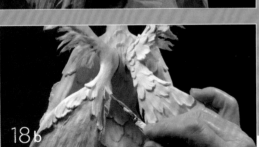
18b

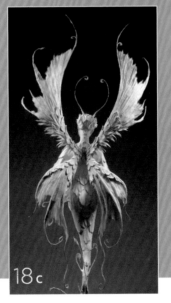
18c

✦ 選擇正確材料

Padico 牌的輕量石塑黏土是我最喜歡的石塑黏土,因為它既平滑又輕,而且若用於適當的骨架結構上也夠堅固。在我看來它是有自己特點的材料,而不是陶瓷的仿效品。它能和紙張創作技法結合得很好。我主要使用聚合黏土和空氣風乾式黏土兩種材料,也會創作同時包括兩種材質的作品。我相信聚合黏土和風乾式黏土的對比,就如同油畫油彩對比壁畫或水彩顏料。針對不同材料的處理方式、乾燥過程,以及硬化過程,就有不同的技法。要記得,石塑黏土有少許的縮水率;我發現 Padico Premier 的縮水率最小,也許因為它不是非常潮濕的黏土。

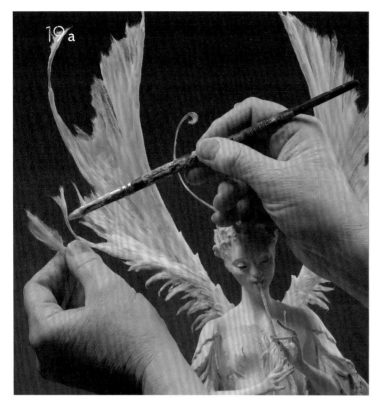

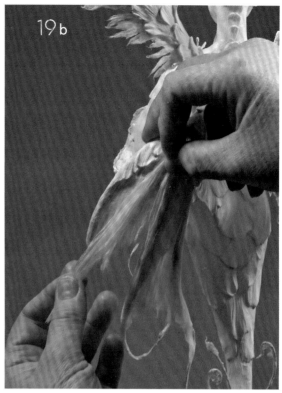

步驟19

用混合媒材製作雕塑的過程蠻有彈性，就算在此時製作階段的尾聲，我還是可以透過增加或刪減來修整作品。在翅膀線材尾端加上小束皺褶典具帖紙（19a），並且在之前刷壓克力膠補強的過程中被壓平的區域補上更多皺褶紙（19b）。我也重新濡濕輕量石塑黏土表面，以修坯刀細修形狀和紋理。

步驟20

最後，混和兩份中等亮度壓克力軟膠和一份水，刷在黏土表面（20a）。用啞光壓克力表漆封住翅膀的紙，小心不壓平皺褶。待表面封住並且完全乾燥之後，用透明壓克力顏料或墨水染色。扇形筆刷和邊緣呈羽毛狀的軟毛木紋筆很適合輕輕刷勻顏色（20b）。我通常混和啞光和珠光壓克力表漆用於最後一道密封手續，使表面呈現柔和光澤；有時候在一件作品上使用幾種光澤表漆，製造出獨特的效果。

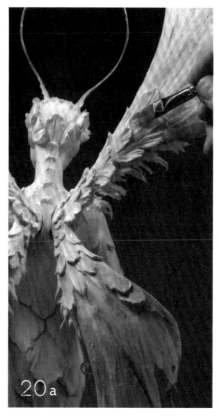

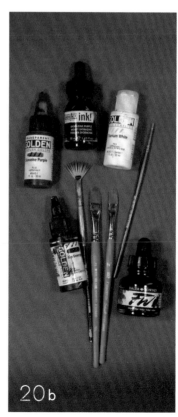

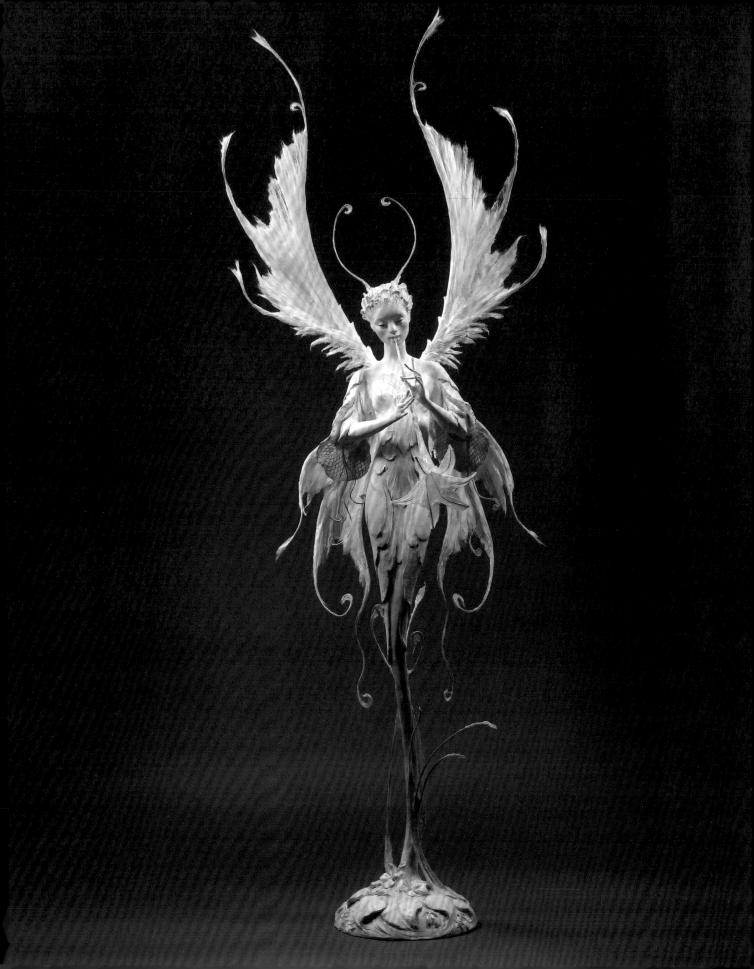

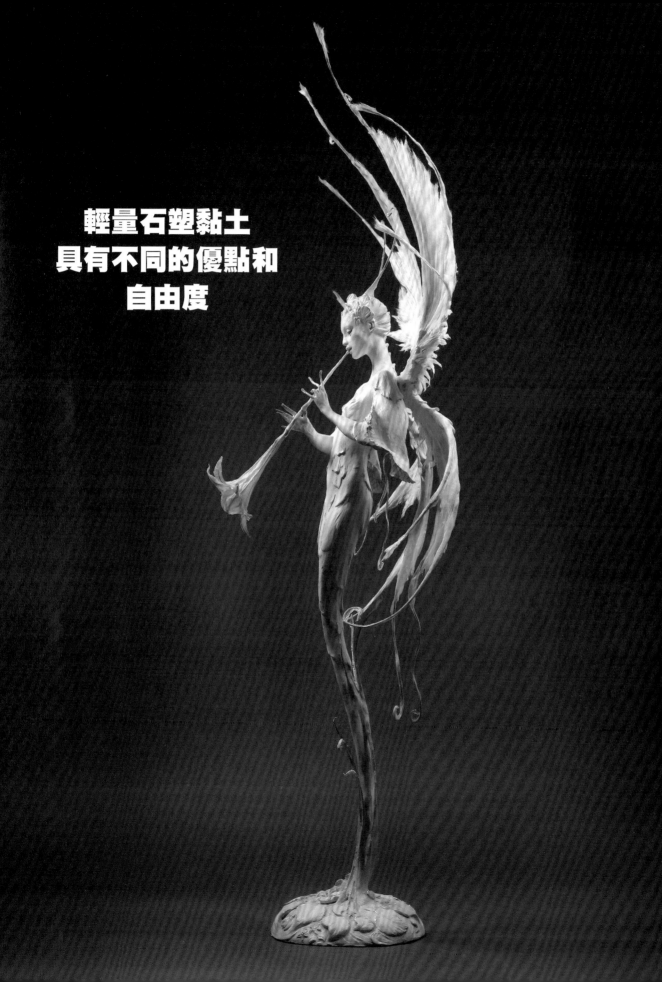

輕量石塑黏土
具有不同的優點和
自由度

創作之

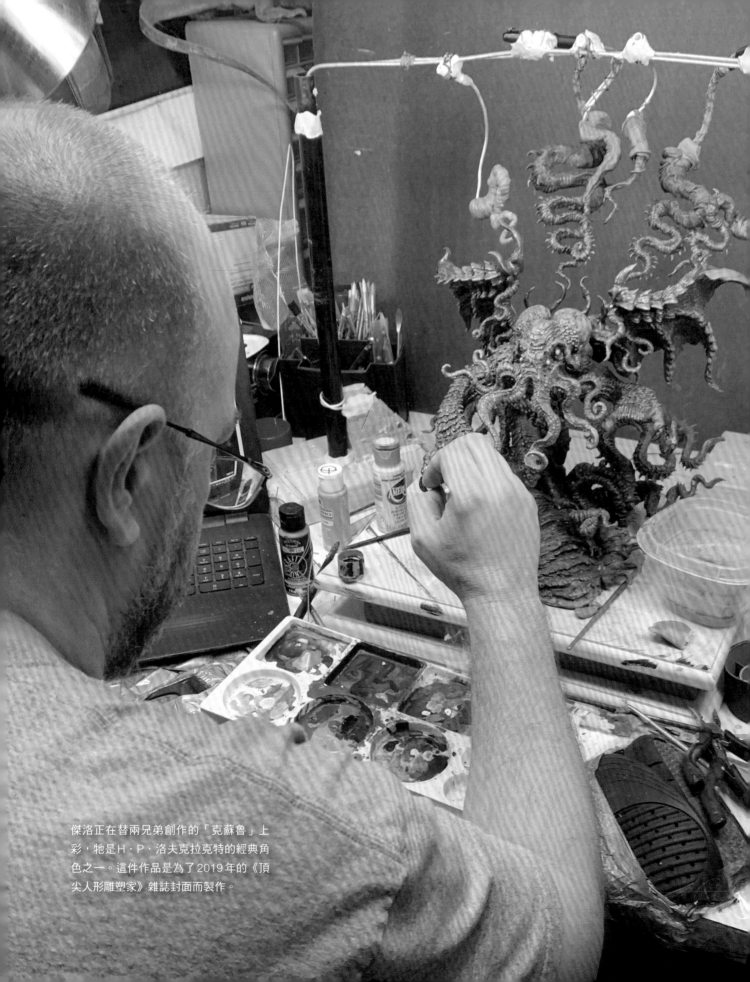

傑洛正在替兩兄弟創作的「克蘇魯」上彩，牠是Ｈ・Ｐ・洛夫克拉克特的經典角色之一。這件作品是為了 2019 年的《頂尖人形雕塑家》雜誌封面而製作。

疑難雜症

我們在創作的時候，始終秉持「只要做得出來，我們就能修復它」的理念。無論是骨架線材處於不適當的位置或是黏土出現裂痕，當一件作品出了問題時，新手雕塑家往往兩手一攤，徹底放棄。

這時候你只要記得：作品是可以修復的，努力並未付諸東流！

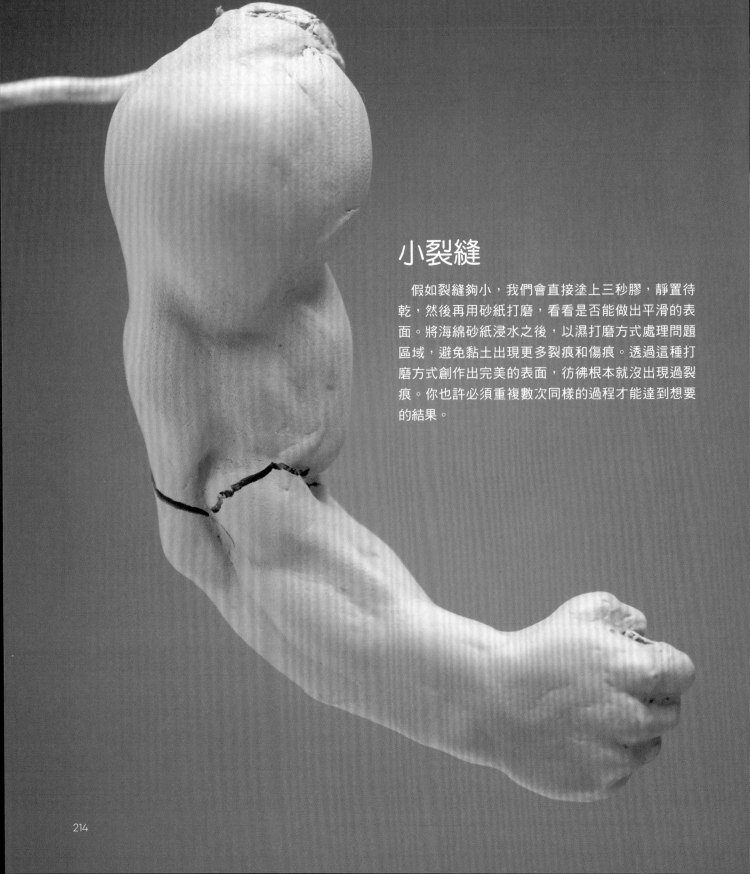

小裂縫

　　假如裂縫夠小，我們會直接塗上三秒膠，靜置待乾，然後再用砂紙打磨，看看是否能做出平滑的表面。將海綿砂紙浸水之後，以濕打磨方式處理問題區域，避免黏土出現更多裂痕和傷痕。透過這種打磨方式創作出完美的表面，彷彿根本就沒出現過裂痕。你也許必須重複數次同樣的過程才能達到想要的結果。

大裂痕

大裂痕則借助環氧樹脂膠泥；在第52頁的工具清單裡提過這種雙劑混和的環氧樹脂；如此得到的混和劑很堅硬又耐磨，所以在幾分鐘之內就無法塑形了。在混和兩劑之前絕對要先計畫好使用的地方以及方法，同時手腳也要迅速。

我們的目標是用環氧樹脂膠泥填入裂痕，使裂縫中的膠泥與裂縫兩邊的表面大致齊平。然後和使用三秒膠同樣的手法，待膠泥硬化之後用濕打磨方式使表面平滑。

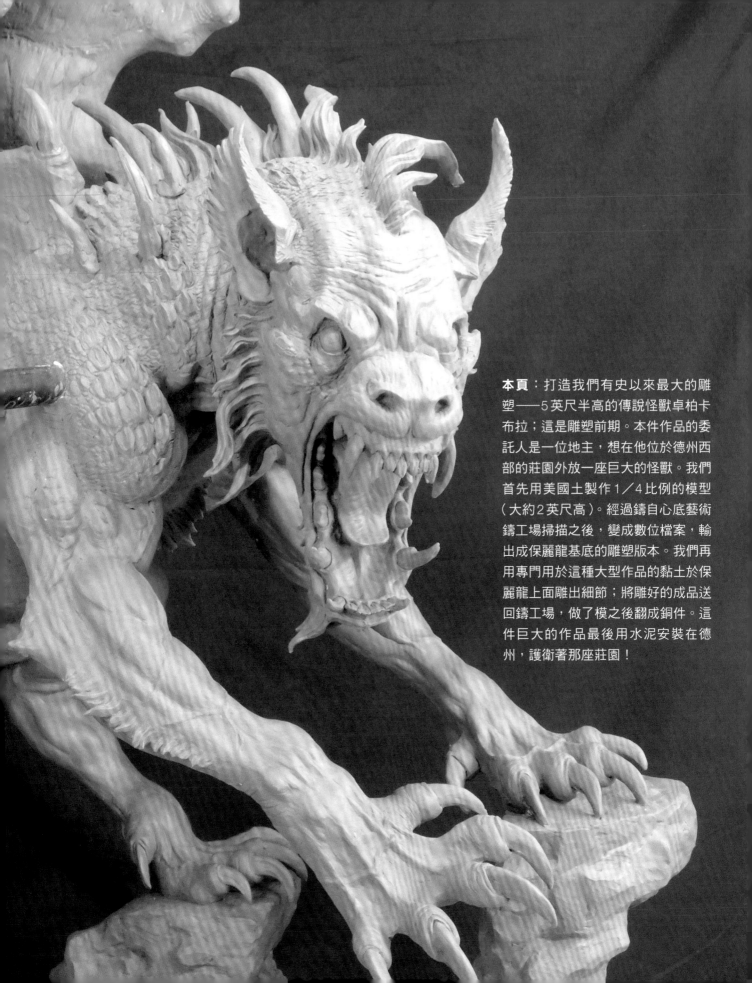

本頁：打造我們有史以來最大的雕塑——5英尺半高的傳說怪獸卓柏卡布拉；這是雕塑前期。本件作品的委託人是一位地主，想在他位於德州西部的莊園外放一座巨大的怪獸。我們首先用美國土製作1／4比例的模型（大約2英尺高）。經過鑄自心底藝術鑄工場掃描之後，變成數位檔案，輸出成保麗龍基底的雕塑版本。我們再用專門用於這種大型作品的黏土於保麗龍上面雕出細節；將雕好的成品送回鑄工場，做了模之後翻成銅件。這件巨大的作品最後用水泥安裝在德州，護衛著那座莊園！

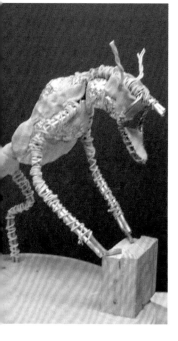

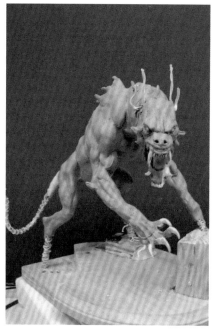

維持比例

　　有時，我們的作品比例看起來並不準確，比如人類雕塑的腿看起來並不符合解剖學。我們建議你在製作手臂、腿和手指的骨架時要預留長度。這些過長的手臂和手指骨架可能在不同階段看起來很奇怪，不過縮減過長的骨架，比之後想再加長要容易得多。這些額外長度能允許你做出準確的調整。

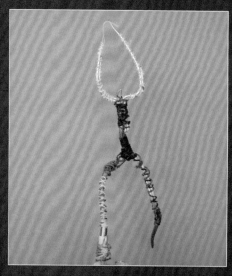

堅固的基底

　　我們喜歡雕塑骨架給人穩定、堅固和可靠的感覺。好多業餘雕塑家（甚至有些很棒的專業雕塑家們！）創作出的骨架彎彎曲曲又單薄，當雕塑工具在作品上施力時，整條腿或雕塑的整個部分都開始搖搖晃晃，我們真不理解如此究竟該如何安心創作？我們需要有堅固的創作基底，因此只要一感覺雕塑內部的某條骨架線或部位開始彎曲甚至移動，就會馬上動手修正。就算必須移除表面的黏土，我們也堅持重新審視內部骨架，在脆弱區域的連結關節加上環氧樹脂膠泥補強。

　　有了堅固的骨架，之後想做出多少黏土細節都可以！當然，這樣做也會幫助之後的烘烤過程——堅固的骨架能大幅承受黏土重量，減少龜裂和破碎的機會。

上方和右方：
不同創作階段中的卓柏卡布拉。
有堅強的骨架，才能做出逼真的
作品。

保留重要的細節

　　許多雕塑家遭遇到的另一個重要問題是，雕塑和細修完成某個關鍵細節之後，比如臉孔，卻意外地與原始構想有所出入。這樣的結果可能是因為意外的修飾或甚至有意的塑造，使得臉孔出現不符雕塑家本意的改變——我們有時會聽見雕塑家的哀號：「10分鐘前還好好的，現在都毀了！」在數位雕塑領域中，「復原」功能可以使作品回復到前一個雕塑步驟，用黏土雕塑時就沒這麼容易了。

　　我們的工具箱裡有一個絕妙幫手：當我們覺得一張臉已經完工，又怕它變形時，就會用鋁箔紙包住雕塑其他部分，然後以熱風槍烘烤臉部使其硬化，同時保持雕塑其他部分柔軟可塑。在雕塑上使用熱風槍必須非常小心！長遠來看，烘烤不足永遠比烤過頭來得好。這個方法適用於作品上所有必須保留而且「定位」的細節。

使用熱風槍
必須非常小心

棘手的線材

　　我們偶爾會發現骨架或線材暴露在不應該被看見的地方。當我們還是少不更事的雕塑家時，這曾經是個大問題，讓我們十分煩惱。慢慢地，我們的想法改變了，也比較不在乎深入雕塑核心結構、從基礎骨架處理問題。即使這樣會讓進度向後倒退一兩步也無妨。

從錯誤中學習

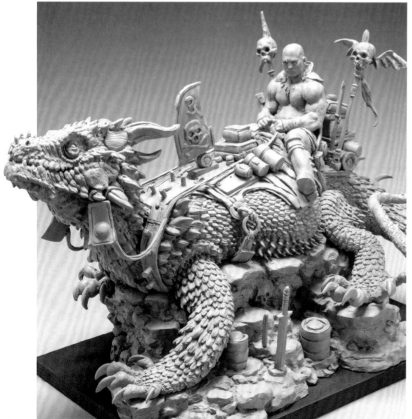

　　我們的創作過程始終是不斷嘗試和從錯誤中學習，這裡有個很棒的例子。上面的製作中照片作品是左邊這件，以及132～153頁的《海盜王》。當時我們想在巨龍身上添加翅膀，於是便開始用鋁線、花藝鐵絲、金屬網片打造骨架。翅膀如同雕塑的其他部分是可以拆卸的，然而我們很快發現最適合安置翅膀的位置卻會擋住太多作品的主要部分。這兩片翅膀不符合構圖條件，只好徹底移除。對於設計，最好保持開放心態，不要拘泥於特定概念，作品才能充分發揮潛能。

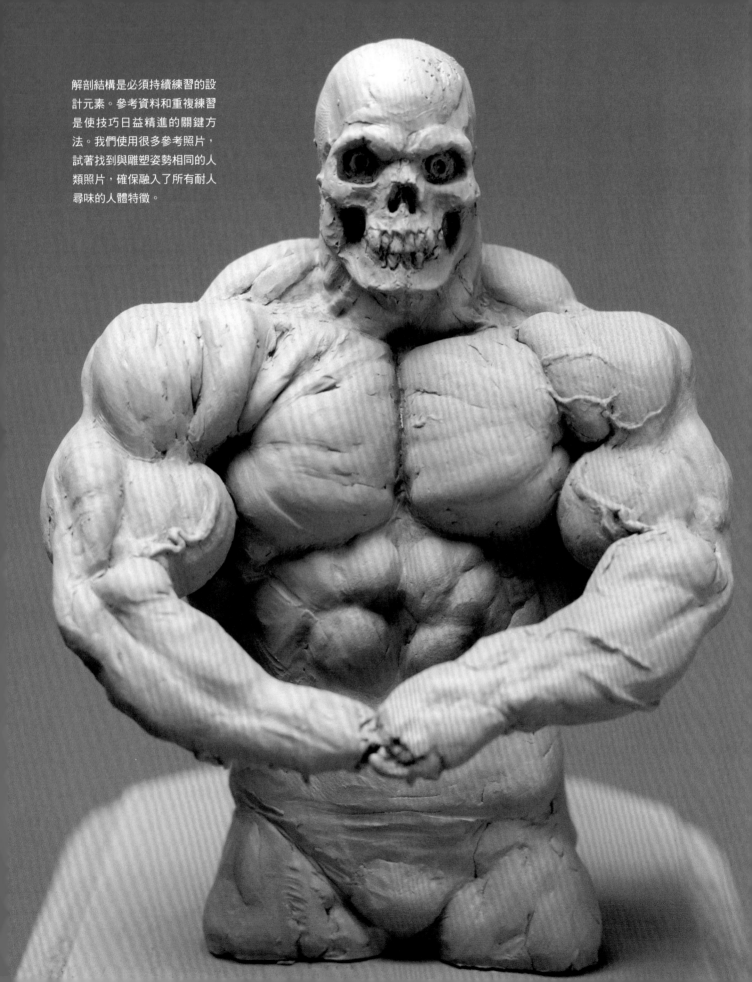

解剖結構是必須持續練習的設
計元素。參考資料和重複練習
是使技巧日益精進的關鍵方
法。我們使用很多參考照片，
試著找到與雕塑姿勢相同的人
類照片，確保融入了所有耐人
尋味的人體特徵。

保持動力

　　從事雕塑或任何型態的藝術時，動機和靈感與成功是相輔相成的；但是說實話，我們並不只是有動力時才雕塑。若果真如此，我們便很有可能好幾個星期甚至幾個月都做不出一件作品，這可不行！

　　反之，我們即使在沒有動力或靈感時仍然乖乖坐下工作。雕塑和許多其他工作一樣，你必須花時間，盡己之能做出結果。我們平均在一件作品花上150～225個小時，聽起來很多。事實上，許多新手在會場上向我們展示他們的作品並問到：「我為什麼做不出像你們那樣的作品？」當我們問他們在一件作品上花了多少時間，他們會回答6～12小時。我們懂！不是每個人都能在一件作品上花100個小時，也不是每個人都有這樣的時間。可是我們有的是時間，也夠神經，願意在工作桌前坐那麼久！

我們相信，在桌前坐得越久，雕塑工具接觸作品的時間越長，做出成功作品的機率就越大。我們常常在一件雕塑前坐了5或6個小時，仍然看不見任何正向的進展；可是就在第7或第8個小時卻有了大幅躍進。藝術中的進度並不總是可以隨心所欲預見的；有時候這個躍進會隨時發生，所以我們必須準備好，坐在椅子上，雙手盡量放在作品上。有時我們告訴自己：「想得少一點，雕得多一點。」這句話的意思是說，光是坐著想一件雕塑（我們承認，這個情況太常發生了），並不會讓作品變得更好。唯有動手才能改變作品，將它推上一層樓。

當我們的靈感走到極端谷底時，解決之道永遠是欣賞啟發我們的藝術作品。這個做法能讓我們再度對雕塑媒材燃起熱情，給我們的創意思考打一劑強心針。我們常常深入研究奇幻藝術合集，由亞尼和凱西·芬納，以及約翰·傅雷斯基共同編輯的《光譜獎：當代奇幻藝術最佳作品集》全系列，是我們這個領域和雕塑種類的無價資源。我們也研究古典大師們的作品，比如貝尼尼和米開朗基羅，同時還有當代同行的創作。我們不只著重在雕塑作品——也大量吸收彩繪和繪畫，特別是與我們風格同種類的畫作。不過我們最後仍然會回到從一開始就給我們靈感的奇幻派大師作品，包括法拉捷特、墨比斯、傑佛瑞·凱瑟林·瓊斯，以及其他數十位漫畫書和奇幻畫家們。

另一條途徑也能大幅提升創造能量和對雕塑的熱情，那就是參加秀和會展，與喜歡我們作品的人見面，無論是之前就對我們很熟悉，或者頭一次造訪我們的攤位。我們有太多作品是獨自在工作室裡完成的，少有或是根本沒有外來意見（除了我們彼此之間的品評）；這些活動能讓我們將作品帶到全世界眼前，能夠親身眼觀、耳聞、感覺來自外界的回應是非常令人興奮的。這個正面的經驗能夠在之後推動我們好幾個月。就算只能參加一個展，置身於想法類似的人士之間，也能給我們的創作能量帶來巨大的正面影響。

近幾年來，網際網路讓我們和朋友、同儕，以及雕塑同業之間的溝通變得容易許多。我們在臉書上主持「西夫雷特兄弟雕塑論壇」（Shiflett Brothers' Sculpting Forum），目前有4萬多位會員、專業或業餘愛好者，大家這個論壇上分享訣竅和密技，以及展示作品。這類論壇的群體感非常棒，所有跟製作過程有關的問題——都是雕塑的最基本要素——全部能獲得解答；群組裡永遠有人知道答案！假使你需要即時的回應，也能在論壇上貼出問題，很快就會得到周到且誠懇的改進建議。我們在推特、IG和其他平台上也有類似的網絡；其中以IG特別有價值，因為它是以照片為主的應用程式，而我們這一行剛好屬於視覺藝術領域。和許多喜歡我們作品的人們互動非常有意思，但我們也很愛欣賞其他數不清的優秀藝術家作品。

最後一點，動力是我們的職業。我們必須在殘酷的現實中賺錢，工作室才能繼續開張運作，我們也才能獲得溫飽；但是這個現實條件並不是決定我們從事這項工作的原因，也不能左右我們選擇製作的雕塑。假如我們有一份薪水很高的辦公室工作，多半也會在下班之後，利用晚上和閒暇時間雕刻。我們根本沒辦法不雕刻——在我們內心深處，這是證明自己的動力。然而，我們確實得記住必須在這條路上掙錢養活自己。所以當其他一切都行不通時，我們會告訴自己：「這件作品可以給我們帶來一點進帳，別管什麼動力不動力了，坐在椅子上開始工作吧！」

以 Aves 環氧樹脂黏土做的骷顱頭練習

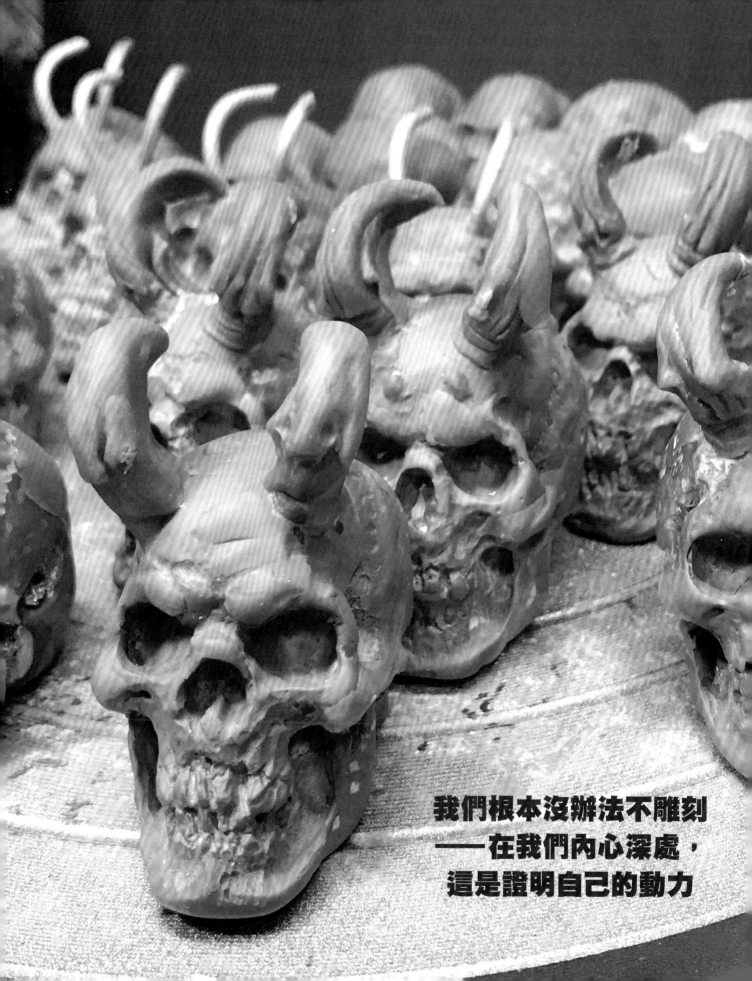

我們根本沒辦法不雕刻
──在我們內心深處，
這是證明自己的動力

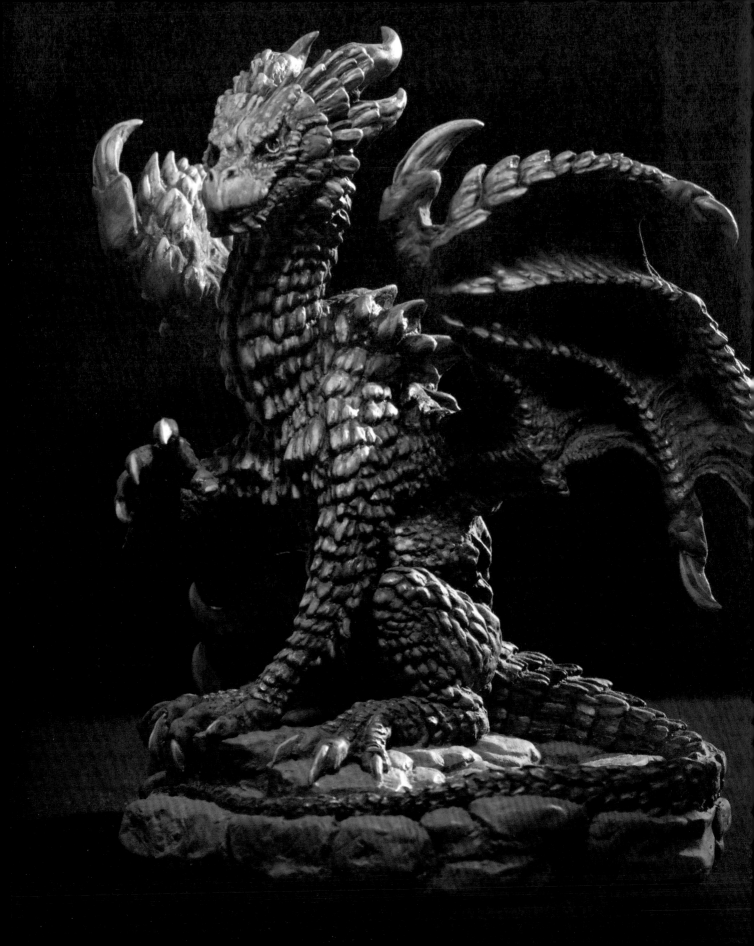

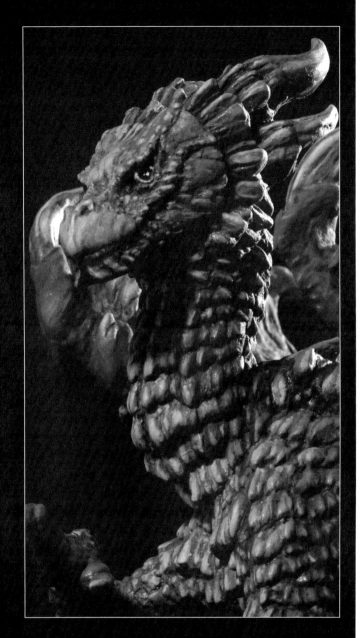

展望未來

我們期望製作越來越多原創概念雕塑。雖然這是我們一直以來始終努力的方向，但是仍然接下許多客戶委託案，好讓這份工作順遂地運行。我們用原創設計在腦中建立起一座小宇宙，居住其中的原創角色們偶爾會彼此碰面互動。也許有些角色早就互相認識了！因此，我們希望繼續探索這些世界、人物和生物。我們也想在未來添加更多銅製雕塑；金屬雕塑的持久性實在很吸引人。

對於展露頭角的建議

想在這個領域獲得成功、占有一席之地，我們的頭號建議就是練習、練習、再練習！花時間規律地練習是唯一能精進自己、和業界大咖共同競爭的辦法。那些有名的前輩們永遠都在練習、學習、改進，所以你也應當如此。

我們剛起步的 1990 年早期，似乎唯一能打進業界的方法就是參加聖地牙哥動漫展，所有願意花錢請你做雕塑的潛在客戶都齊聚一個屋簷下。所有雕塑公司、玩具公司和類似企業的總監和主管全都樂意看看你的作品。畢竟這個展是大家所謂的「商展」！但是很快地，網際網路開始發展，雕塑家們如今更容易在網路上被發掘，根本不用跟重要人士見面。但無論是否透過網路，你仍然必須給那些重要人士深刻的印象，這一點變得越來越難了，因為這個領域裡有太多各式各樣的雕塑家，傳統和數位都有。

我們強烈建議你將作品貼在社群媒體和藝術網站上。每個人都應該主動讓人們看見自己的作品！不會有陌生人隨隨便便走到你家門口敲門說：「哈囉！你今天有新的雕塑作品給我瞧瞧嗎？」如同大多數雕塑家，我們並沒有經紀人，所以必須自己經營自己。分享你的作品，讓粉絲們、在相關領域呼風喚雨的人，以及決策者大為欽羨。

不過我們也的確建議雕塑家們將作品集裡的作品數量維持在較少數，而不是以多取勝。你並不需要納入高中時做的作品。了解自己，對自己嚴格一點，刪掉最弱的作品。如果認識你尊崇的雕塑家，就請他們給你關於作品集的建議。沒人不愛某些對自己具有感情意義的老作品，但是它們的技術水準可能不及你現在的作品。一條鎖鏈只要有弱點就不可能堅固，美術總監們要找的正是些弱點。

最後，以發自心底的喜悅投入創作！因為大家都知道，如果你很快樂，衷心喜愛這項工作，那麼它就根本不是工作了。我們這輩子連一天也沒工作過：純粹只是在雕塑！

本頁：《山胡桃角龍》（ *The Hickory Horned Dragon* ）
兩兄弟以美國土雕成原作，完成作品為樹脂。
查德・麥克・瓦德攝影

專有詞彙

ARMATURE　骨架

雕塑最基本，有如骷顱架的支撐結構。黏土在之後的雕塑步驟中添加到骨架上。

BASE／MOUNT
基座／底座

雕塑立於其上的結構。雕塑骨架通常固定在底座或基座上，讓雕塑穩固，並確保雕塑能平衡放在平面上。

BLENDING　融合

使不同材料體合在一起，創造出平滑均勻的表面。

BLOCKING　區塊

用粗糙概略的形體迅速創造出物體的基本形狀，之後再細修形體或添加細節。

BURNISHING　拋光

使材料表面光滑或光亮的加工過程。通常藉著摩擦表面，使材料緊實。

BUST　胸像

只著重在角色頭部和上半身的雕塑。胸像通常包括角色的頭、肩膀，以及胸部。

CARVING　雕鑿

用工具或手指深入材料，重新塑造形體或做出明顯的痕跡。

CLEANING　清潔

使用工具和溶劑，從雕塑表面除去多餘的材料。清潔能使雕塑表面變得乾淨，便於進一步雕塑。

CONCEPT ART
概念藝術

雕塑的角色或物體所根據的彩繪、圖畫，或速寫。在整個雕塑過程中都應該參考概念藝術。

CONTRAPPOSTO
對立式平衡

義大利術語。意思是在人物的姿勢之中，重量放在其中一腳，使得肩膀和手臂、髖部和雙腿朝同一軸心的兩個方向旋轉。髖部和肩膀會自動朝相反方向傾斜。

CURING　硬化

軟或硬材質硬化的過程。硬化通常是自然風乾，而且需要時間。有些黏土的設計是維持柔軟，所以不會硬化。

FORMS　形體

負責標示出結構的形狀。對於複雜的結構來說，比如人類頭顱，便需要數個不同尺寸和形狀。形體往往先是粗略的，漸漸再細修。

KILN　窯

燒製雕塑的特別電爐或火爐。窯能達到比一般烤爐還高的溫度。

LANDMARKS 解剖地標

身體上標誌出關鍵解剖點的記號，有時也叫「骨骼地標」（bony landmarks）。這些標記是很有用的指引，確保你的雕塑符合解剖學。

LINE OF ACTION　動作線

穿過正在動作的身體或物件，不可見的力量流動線條。釐清角色姿勢裡的動作線能增加雕塑的能量。

MAQUETTE　模型

製作最終雕塑之前的前置雕塑。通常比最終作品小。

POSE　姿勢

角色身體或四肢的位置。姿勢可用來暗示角色的個性或是正在進行的活動。

RAKING　修坯

在材料表面拖動鋸齒狀工具，創造出線條或細小溝槽。修坯通常用於清潔表面，修坯刀的細齒能除去多餘的材料。

REFERENCES 參考資料

雕塑時使用的一組照片或物件，作為技術性指引。參考資料可以是任何內容，無論是角色設計、解剖結構、質感紋理，甚至光源。

ROUGHING OUT 雕出雛形

做出概略形體用以引導，或是在雕塑過程中作為前置練習，之後再進一步製作細節。

SMOOTHING 平滑處理

將材料表面處理得光滑平整。根據想要的精緻度，這個過程可以用腎形刮板、修坯刀，有時搭配溶劑完成。

TEXTURING 做出質感

以工具或手指挪動材料，創造出不平滑的表面。質感在雕塑上是用於區分不同表面，增加擬真度。

THREE-QUARTER VIEW 四分之三視角

觀察某個圖像或物件時，它的位置是向外轉四分之一個圓周。一般來說，這個視角介於正面和側面角度的中間。

VOLUMES　體積感

一組材料，或一群小形體。

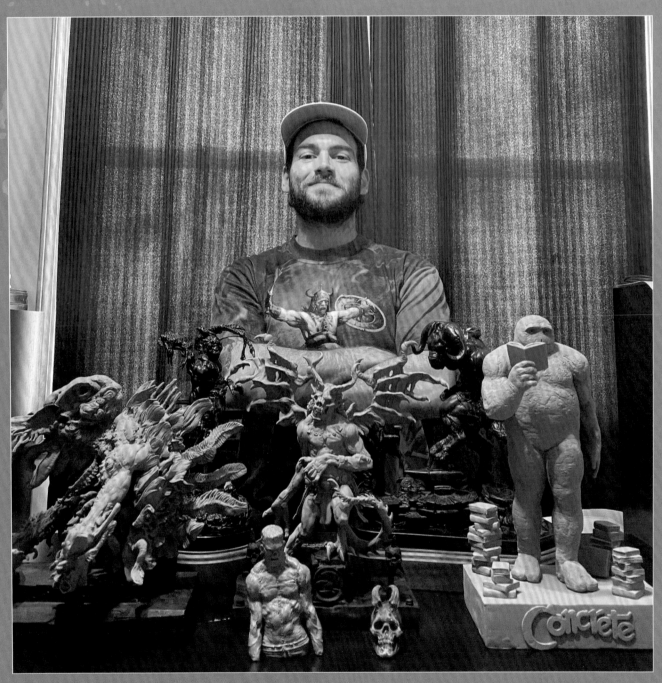

西夫雷特兄弟的友人及收藏家約書亞‧霍爾與許多黏土原作和兩件銅雕。
像約書亞這樣的收藏家，幫助我們得以持續雕塑家事業。

致謝

西夫雷特兄弟想感謝以下這些人士，在他們的創作之路上提供支持和啟發：

德州布蒙市漫畫王國的店主史考特‧史密斯哈特，摩爾創意公司的克萊本‧摩爾，博文設計公司藍迪‧博文，聖地牙哥動漫展的克萊登‧尼，攝影師和設計師查德‧麥克‧瓦德，攝影師麥特‧穆洛澤克，法國雕塑女巫維吉妮‧侯帕，偉大的真人尺寸雕塑家湯姆‧庫布勒，藝術英雄保羅‧科莫達，頂尖雕塑家佛蕊絲特‧羅傑斯，希臘怪咖阿利斯‧卡洛康提斯，我們的朋友梅莉塔「怪物小姐」‧柯爾菲，維塔工作室的李察‧泰勒爵士和蕊‧史崔特，地窖鑄模工作室的史提夫‧威斯特和梅琳達，《光譜：當代奇幻藝術最佳作品集》的凱西和亞尼‧芬納，《頂尖人形雕塑家》的大衛‧費雪和泰瑞‧韋博，ToyBiz／漫威／迪士尼公司的傑西‧法肯，設計師圭多‧歐拉夫，恐龍雕塑家約翰‧費許納，《阿比逃亡記》的視覺創意洛尼‧蘭寧，維洛奇克漫畫出版社的葛連‧丹齊格，雕塑英雄和好友賽門‧「零點蜘蛛」‧李，德州巴斯特洛普市「鑄自心底藝術鑄工場」的克林特‧霍華以及所有人，餘興表演的安東尼‧梅斯塔斯，餘興表演／推特頭的大衛‧依果，傳奇概念設計師韋恩‧巴洛，漫畫師妙手丹青艾力克斯‧羅斯，《魔戒》指標性藝術家約翰‧豪，法拉捷特女孩的荷莉和莎拉‧法拉捷特，設計師李歐‧羅傑斯，演員／導演安迪‧瑟克斯，布蘭登的另一半亞曼達‧富萊德茅斯，朋友和藝術家李察及蘿倫‧梁，《怪物大對決》的艾略特‧布羅斯基，艾力克斯‧阿瓦雷茲和日曛工作室，《想像特效》雜誌，「西夫雷特兄弟雕塑論壇」上的4萬多位會員，「贊助西夫雷特頁面」的贊助人，早年陪兩兄弟參加漫畫會展的叔叔：基斯‧考克瑞爾醫生，西夫雷特兄弟的收藏家約書亞‧霍爾、唐、波姆和胡立歐‧門多薩‧羅德里格茲，始終支持兩兄弟藝術的父母瑪莉琳和湯米‧西夫雷特，還有已經過世的生父查理‧休斯，兩兄弟繼承了他的藝術細胞，兩人的手足譚美、凱莉、湯米‧李、尼爾斯。